루누르
야와의
약속

르누아르와의 약속

지은이 | 아이잭 신
발행일 | 초판 1쇄 2009년 8월 5일
발행처 | 멘토프레스
발행인 | 이경숙
마케팅 | 김선희
출력 | 동신인쇄
인쇄·제본 | 한영문화사
등록번호 | 201-12-80347 / 등록일 2006년 5월 2일
주소 | 서울시 중구 충무로 2가 49-30 태광빌딩 302호
전화 | (02)2272-0907 팩스 | (02)2272-0974
E-mail | mentor777@paran.com
ISBN 978-89-93442-13-7 03600

르누아르와의 약속

멘토 press

작은 행복의 소중함을 아는 여러분께 이 책을 바칩니다

하나, 책의 서문을 어떻게 쓸까 고민하던 중, 제자 하나가 함께 점심을 들자며 김밥을 사들고 나타났다. 몇 학기 전 내 강의를 들었던 학생인데 그의 얼굴을 볼 때마다 나도 모르게 웃음이 터져나온다.

"교수님, 저 노트북 배경화면으로 르누아르의 그림 깔았잖아요."

미술관 투어를 끝내고 참여한 학생들과 함께 저녁을 먹던 자리에서 그 학생이 했던 말이다. 아마도 그보다 조금 덜 큰 덩치에, 조금 덜 험악한 얼굴에, 조금 덜 굵은 목소리의 학생이 그런 말을 했다면, 그 말이 그렇게까지 재미나지는 않았을 것이다. 어쨌든 그림이라곤 전혀 접해본 적 없던 그 학생은 그렇게 르누아르와 사귀기 시작했고, 그의 그림을 통해 아름다움의 세계에 눈뜨고 난 뒤, 지금은 주말이면 열심히 전시장을 찾아다니는 미술 애호가가 되었다.

둘, 원룸에서 보낸 7년의 세월이 있었다. 매미의 유충과도 같았던 그 시절 난 뉴욕의 어느 한구석에서 예술가의 꿈을 안고 살아가고 있었다. 그러나 미래는 깊은 땅속과도 같은 어둠에 싸여 있었고, 어쩌면 이대로 세상에 나가보지도 못한 채 말라죽을지도 모른다는 공포가 내 주변을 서성거렸다. 그것은 오르페우스의 길고도 외로운 여정이었다.

당시 내 유일한 낙은 욕조에 따스한 물을 가득 받아놓고 그 안에서 미술잡지를 보는 일이었다. 화장실 물 새는 소리를 음악 삼아 세계 곳곳에서 활동하는 작가들의 작품을 보고 있노라면 어느새 현실의 어두운 고민은 상상의 세계로 날아가버리고 내 두 다리엔 젖은 솜 같은 몸을 다시 수면 밖으로 밀어올릴 힘이 충전되었다. 그 시절, 만약 나에게 그림이 없었다면, 그 그림을 그린 화가들이 없었다면, 결코 지금

● 작가의 말

이 순간 난 아침부터 귀가 따갑게 울어대는 창밖의 매미 소리를 들으며 이 글을 쓰고 있지 못했을 것이다.

셋, "시는 그것을 쓴 사람의 것이 아니라 그 시를 필요로 하는 사람의 것이다."
어느 영화에 나왔던 명대사이다. 만약 이 말이 법적으로는 아무 효력이 없지만, 적어도 우리의 감성에 진실로 받아들여질 수 있다면 난 이렇게 말하고 싶다.
"만약 당신의 삶에 어떤 예술가의 작품이 영향을 미쳤다면, 당신은 이미 예술가이다."
예술이란 거리를 두고 나와 떨어져 있는 감상의 대상이 아니라, 어느새 내 삶에 끼어들어와 내 삶의 방식을 하나 둘 바꾸어놓는 연인, 친구, 배우자 같은 것이라고 나는 생각한다.

끝으로, 밤을 함께 지새우며 자료정리를 도와준 사랑하는 아내,
어린 시절의 상상력을 다시 한 번 내 삶에 가져다준 딸아이,
책임감을 강조하시며 출판사 사장님보다 원고 압박을 더 해주신 어머니,
기억조차 없지만 그리움으로 가슴에 남아 있는 형,
그리고 내 인생의 항로에 새로운 좌표를 확실하게 입력해준 김경주 시인과,
아무리 생각해도 출판사 이름 너무 잘 지으신 멘토프레스의 이경숙 사장님,
혼돈의 바다와 같던 원고에 우주의 질서를 부여해주신 편집부 여러분과 디자이너께
진심으로 감사의 말씀을 드린다.

2009년 7월 27일
아이작 신

▪ 차례

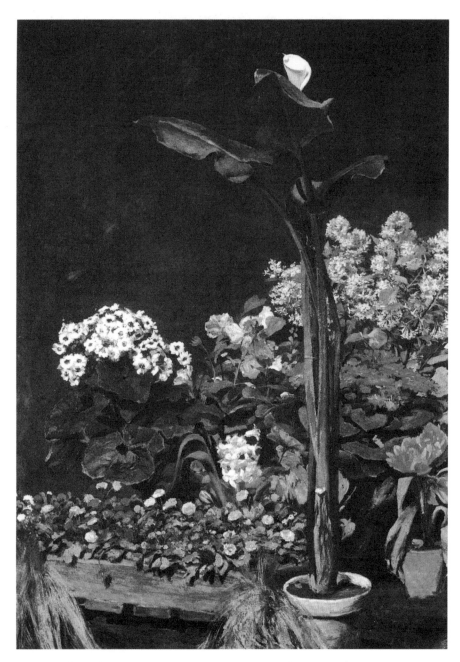

〈아룸과 온실 식물〉, 1864, 캔버스에 유화, 130X96cm, 빈터투어 오스카 라인하르트 컬렉션

●프롤로그-비밀의 다락방

"누나 말 잘 듣고, 할머니 속 썩이지 말고. 알았지? 몇 밤만 있다가 엄마가 데리러 올게."

초등학교 입학을 기다리던 그해 겨울, 누나와 난 며칠간 할머니댁에 머물기로 했다. 왜 그래야 했는지 그땐 알 수 없었지만 처음으로 집 떠나 몇 밤 지내야 한다는 사실이 무척 걱정스러웠다. '혹시 한밤중에 집 생각이 나면 어쩌지? 엄마가 보고 싶어지면?' 누나와 나를 내려준 택시가 엄마와 함께 저 멀리 사라지자 내 심장은 쿵쾅대기 시작했다.

할머니집엔 다락방이 있었다. 천장이 매우 낮아서 꼬마인 나도 일어서면 머리가 닿을 듯했지만 넓이는 꽤 넓은 편이어서 그 안엔 이런저런 잡동사니들이 잔뜩 들어차 있었다. 할머니의 낡은 재봉틀은 공주를 잠에 빠뜨린 물레처럼 거미줄을 잔뜩 뒤집어쓴 채 구석에 처박혀 있었고, 한쪽엔 먼지가 뽀얗게 앉은 낡은 액자들이 벽에 줄줄이 기대어 늘어서 있었다.

아래층에선 먼지 뒤집어쓰지 말고 얼른 내려오라며 할머니가 성화였다. 그러나 다락방이라곤 동화책에서나 접해봤던 누나와 난 솟아오르는 호기심을 도저히 억누를 길이 없었다. 재채기를 해대며 얼마쯤 뒤적였을까? 마침내 보물섬에서나 발견함 직한 상자를 하나 찾아냈다. 아니, 상자라기보단 궤짝이란 표현이 더 어울렸다. 묵직한 자물통까지 달고 있는 골동품 궤짝.

"누나, 이거 열쇠가 있어야겠는데? 할머니한테 있을까?"

"걱정 마. 젓가락 같은 거 하나만 있으면 돼."

"정말?"

누난 정말 모르는 게 없었다. 적어도 한참 어린 동생의 눈엔 그렇게 비쳤다.

"이런 옛날 궤짝 자물통은 그냥 작대기 같은 걸 넣어서 쭉 밀면 다 열려."

"누난 그걸 어떻게 알아?"

"전에 이거 우리 집에 있던 거잖아. 넌 애기 때라 기억 안나지?"

"……."

누나가 자물통에 들어갈 만한 가늘고 긴 작대기를 찾는 모습을 난, 그저 우두커니 지켜보고 있었다. 그리고 드디어 누나는 뭔가를 찾아냈는데, 놀랍게도 그건 진짜 열쇠였다.

"우와, 누나 정말 대단하다!"

"미취학 아동인 너랑 낼 모레면 중학교 들어가는 내가 뭐가 달라도 다르지 않겠니?"

그러나 어린 동생으로부터 존경어린 눈빛을 한아름 받은 누나도 막상 궤짝을 여는 건 좀 겁이 났던지 열쇠를 내게 건네주며 말했다.

"야, 이제 네가 한번 열어봐."

호기심 반, 설렘 반으로 자물통에 열쇠를 꽂을 때만 해도 우리 남매의 삶이 어떻게 달라지게 될지 당시엔 짐작조차 하지 못했다. 그 허름한 궤짝은 판도라의 상자처럼 앞으로의 우리들 인생에 엄청난 변화를 가져왔던 것이다.

●길 떠나는 가족

"여보, 더 이상 지금처럼 생계를 꾸리긴 힘들 거 같아요."

"나도 걱정이오. 하지만 어쩌겠소? 이곳 일거리도 뻔하고."

"해서 얘긴데요, 우리 더 큰 도시로 나가보면 어떨까요? 일거리만 더 있으면 우리 생활도 지금보다는 조금 더 나아질 거 같아요."

"하기야 우리가 일솜씨 하나는 좋으니까……."

레오나르 르누아르는 아내의 의견에 말끝을 흐리며 생각에 잠겼다.

피에르 오귀스트 르누아르(Pierre-Auguste Rénoir, 1841-1919)는 1841년 2월 25일 도자기 생산으로 유명한 프랑스의 리모주에서 재단사 부부의 일곱 자녀 중 여섯째로 태어났다. 그의 부모는 그런 대로 벌이가 괜찮은 편이었지만 옷을 만드는 일만으로 그 많은 아이들을 키우는 일은 결코 쉽지가 않았다. 1844년, 궁핍한 생활에 시달리던 부부는 더 나은 생활을 꿈꾸며 일거리를 찾아 아이들과 함께 고향을 떠나 파리로 향한다.

"내 인생을 돌아보면 마치 강물에 내던져진 코르크 마개와 같았다. 빙글빙글 돌며 물살에 휩쓸려 잠겼다 떠올랐다 하면서, 또 잡초에 걸리면 벗어나려 애쓰다가 마침내 사라지고 만다. 그 가는 곳이 어딘지는 오직 신만이 안다."

상)《피에르 오귀스트 르누아르》중) 르누아르가 그린 아버지《레오나르 르누아르의 초상》, 1799-1874 하) 르누아르가 그린 어머니《마르게리트 메를레의 초상》, 1807-1896

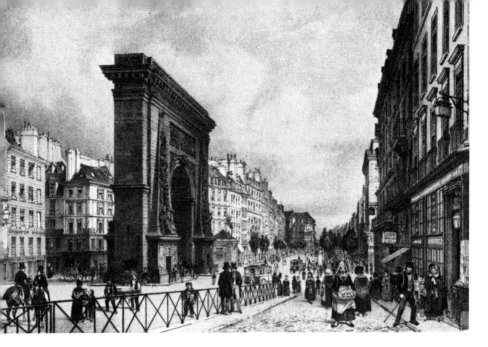

1840년 필리페 베노아(Philippe Benoist)가 그린 당시의 파리 모습

파리에 도착한 르누아르의 가족은 휘황찬란한 도시의 모습에서 눈을 뗄 수가 없었다. 멋진 건축물과 상점들, 거리를 지나는 활기찬 사람들, 곳곳에서 달려드는 마차 등은 이제 막 파리에 도착한 이들의 정신을 쏙 빼놓기에 충분했다.

"어때, 대단하지?"

"그러게요. 이런 곳이라면 틀림없이 하루도 일거리가 끊이지 않고 들어올 거예요."

"저 세련된 사람들 좀 봐요. 또 저 웅장한 건축물도. 세상천지가 다 일거리고 돈이구만!"

"우리도 열심히 일해서 아이들을 모두 멋지게 키워요!"

부부는 새로운 희망에 가슴이 부풀어올랐다. 형의 등에 업힌 피에르 르누아르도 아직은 자신을 기다리고 있는 세상의 부름을 알지 못한 채 천진스런 눈망울로 도시의 모습을 바라볼 뿐이었다.

●꿈의 도시, 파리

빔 프로젝터에서 쏟아져 나온 빛이 형형
색색으로 하얀 스크린 위를 물들이자 어
두운 강의실 안에는 거대한 그림이 펼쳐
진다.

"여러분 나폴레옹은 다 알죠?"

"네!"

"그 나폴레옹의 손자가 누군지도 알고 있
나요?"

"……."

"샤를 루이 나폴레옹 보나파르트라고 하
는 사람이에요. 보통 나폴레옹 3세라고
하지요. 바로 이 인물이 숙부의 도움으로
황제의 자리에 오르게 됩니다. 이때를
'제2제정기'라고 불러요. 자, 그럼 누가
이 시기에 대해서 설명해볼까?"

앞쪽의 한 학생이 펜을 쥔 손을 번쩍 든다.

"시민들은 혁명으로 정치적 자신감이 높
았고, 자본가들은 지속적인 산업화로 풍
요로운 생활을 누릴 때입니다."

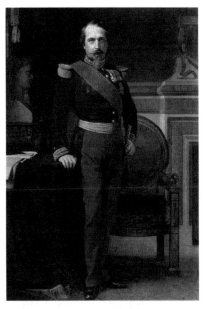

《나폴레옹 3세 초상화》, 프란츠 사버 빈터할터
(Franz Xaver Winterhalter, 1805~1873), 1852

나폴레옹 3세의 본명은 샤를 루이 나폴레옹 보나파르트
(Charles-Louis-Napoléon Bonaparte, 1808~1873).
나폴레옹 3세는 나폴레옹 1세의 동생인 루이 보나파르트
의 셋째 아들로 파리에서 태어났다. 스위스로 추방되어
불우한 어린 시절을 보낸 그는 프랑스의 '2월혁명'을 계
기로 본국으로 돌아가 '나폴레옹적 이념'을 외치며 선거
운동을 펼쳤고, 1848년 12월 75%의 표를 얻어 대통령에
당선된다. 하지만 1851년 쿠데타로 의회를 해산한 후 이
듬해 황제로 즉위한다. 그것은 프랑스 혁명 이후 나폴레
옹 1세에 이은 두 번째 황제 즉위식이었다.
나폴레옹 3세가 황제로서 나라를 다스리던 1852~1870
년의 기간을 바로 '제2제정'이라 부른다. 이 시기의 특징
은 '자유주의 제국'의 성격을 띤 것으로 프랑스 자본주의
의 확립기이며 가스등·합승마차·박람회·자연주의 등
의 세기(世紀)로도 평가된다.

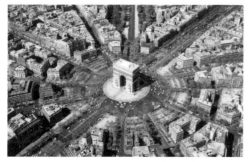

오스망의 계획적인 설계에 의해 조성된 파리 개선문 주변의 방사형 대로. 그러나 넓고 시원하게 뚫린 도로의 이면에는 시민혁명 발생시 도시 내부로 신속히 진압군을 수송하겠다는 숨은 의도가 있었던 것.

조르주 외젠 오스망 남작(Baron Georges Eugène Haussmann, 1809-1891) 역사상 유명한 대규모 건설사업을 주도한 인물로 현재 우리에게 낯익은 파리의 방사형 도시계획은 그에 의해 제2제정기 시절 실현되었다.

1671년 설립된 2,300석 규모의 파리 오페라 극장의 정식명칭은 '국립음악무용아카데미'로 헤아릴 수 없이 많은 역사적 공연을 무대에 올린 전통을 자랑하고 있다. 현재 그랑 불바르 거리에 자리잡고 있는 극장 건물은 1875년 프랑스의 젊은 천재 건축가 샤를 가르니에가 설계한 것으로 프랑스 제2제정기를 대표하는 상징적 건축물로 여겨지고 있다.

옆자리에 앉은 학생도 한마디 거든다.

"당시 프랑스 파리는 일명 세계의 수도라고 불릴 만큼 유럽의 중심지였으며, 시기적으로는 예술이 영향력을 크게 발휘하던 때입니다."

둘 다 훌륭한 대답이다.

"그렇습니다. 전에 우리가 수업 시간에 이야기했던 것처럼 혁명은 사람들의 의식을 일깨웠고, 산업화는 물질적 풍요로움을 안겨주었습니다. 이러한 요소들이 바로 파리가 유럽 예술과 문화의 중심지가 되는 데 큰 역할을 한 거죠. 극장에선 화려한 공연이 연일 계속됐고, 사교계 사람들은 고급 살롱에 모여 정치와 문학 그리고 예술에 관해 이야기꽃을 피웠습니다."

아름다운 그림과 그에 얽힌 흥미로운 이야기가 계속되었지만

수업이 두 시간 가까이 이어지자 열심히 강의를 듣던 학생들의 초롱초롱한 눈망울도 점차 지쳐간다.

"자, 오늘은 여기까지. 조별 발표과제가 다음 주로 다가왔으니까 모두 잊지 않도록. 이상!"

불을 켜자 갑자기 환해진 강의실에 다들 눈이 부셔 얼굴을 찡그린다.

"수고하셨습니다!"

우르르 학생들이 빠져나가고 빈 강의실에 남아 있던 여학생 한 명이 내게 다가온

프랑스 혁명 1789년부터 1799년에 걸쳐 프랑스에서 일어난 시민혁명을 말한다. 시민혁명의 원인은 불평등한 사회체제로부터 발생했다. 인구의 2% 정도밖에 안 되는 제1신분(추기경 등의 로마가톨릭 고위성직자)과 제2신분(귀족)은 면세 등의 혜택을 누리면서 주요 관직을 독점하였다. 하지만 인구의 약 98%를 차지하던 제3신분(평민)은 무거운 세금을 부담하면서도 정치활동에서는 배제되었다. 의사, 변호사, 사업가 등의 전문직에 속한 제3신분을 중심으로 사회개혁운동이 일어나 결국 혁명의 꽃을 피웠다. 프랑스 혁명의 가장 큰 성과는 부르봉 왕조를 무너뜨리고, 시민들의 손으로 직접 프랑스의 사회·정치·사법·종교적 구조를 크게 바꾸어놓았다는 것이다. 그림은 단두대에서 처형된 루이 16세.

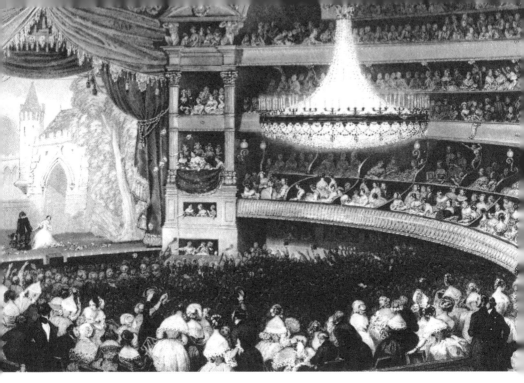

다. 학생이어도 나이가 꽤 있는 터라, 교수인 나도 늘 예의를 갖춰온 학생분이었다. 강의를 하다보면 이렇게 개인사정으로 늦게야 공부를 다시 시작한 학생들을 이따금 만난다. 그러나 그동안의 경험으로 볼 때, 이런 늦깎이 학생들 대부분은 학급에서 가장 열심히 수업을 듣는 1퍼센트에 속한다.

"교수님, 저……."

"질문하실 게 있나요?"

"교수님께 드릴 말씀이 좀 있는데요, 시간 괜찮으세요?"

●작곡가의 방문

"실례합니다."

문 앞에 선 남자는 집 안에서 아무런 인기척이 없자 다시 한 번 문을 두드리려고 했다. 순간, 안에서 조심스런 남자 목소리가 들려왔다.

"누구십니까?"

"혹시 이곳에 피에르 르누아르라는 아이가 살고 있습니까?"

"그렇습니다. 혹시 우리 애가 무슨 일이라도 냈습니까?"

문이 열리면서 완고한 표정의 한 남자가 걸어나왔다. 구노는 밝은 표정으로 모자를 벗으며 자신을 소개했다.

"안녕하십니까? 인사가 늦었습니다. 저는 피에르가 다니고 있는 생 퇴스타슈 교회 어린이 합창단의 지휘를 맡고 있는 샤를 구노라고 합니다."

"아니, 이런 누추한 곳까지 어쩐 일이십니까? 어서 들어오시죠. 여보, 손님 오셨어!"

르누아르 부부와 샤를 구노는 서로 정중히 인사를 나눈 뒤 테이블을 가운데 두고 마주 앉았다.

"바쁘신 분께서 우리 피에르 일로 여기까지 오셨다니요?"

"오늘 이렇게 찾아뵌 것은, 그러니까 피에르의 장래문제로 두 분께 말씀드리고 싶은 게 있어서입니다."

"장래문제요?"

"그렇습니다. 그냥 본론부터 말씀드리겠습니다. 혹시 피에르에게 음악을 가르

쳐보실 생각은 없으십니까?"

"음악이요?"

"그렇습니다. 좀 더 정확히 말해 성악을요. 오페라 가수 말입니다."

전혀 뜻밖이라는 듯 부부는 아무 말도 하지 못하고 그저 서로를 쳐다보았다.

"음악은 전혀 생각해본 적이 없는데요."

"피에르는 분명히 음악에 소질이 있습니다. 물론 소질만으로는 아무것도 아닐 수 있지만, 그래도 피에르에게는 다른 아이들과는 뭔가 다른 재능이 있다고 봅니다."

솔직히 샤를 구노 자신도 왜 이렇게까지 하고 있는지 알 수 없었다. 다만, 피에르 르누아르라는 아이에게서 무엇인가 특별한 점을 발견했다는 것만큼은 분명했다. 장래 세상 모든 사람들을 놀라게 할 위대한 음악가가 될 아이를 발굴해낸 선생으로 역사에 기록된다면 이 얼마나 멋진 일인가! 생각이 여기에 이르자 샤를 구노는 다시 한 번 힘을 주어 강조했다.

"다시 말씀드리지만 피에르는 음악적으로 분명히……."

"됐습니다."

"네?"

"그런 말씀이시라면 저희는 받아들일 수가 없습니다."

전혀 예상치 못한 뜻밖의 반응에 샤를 구노는 어안이 벙벙했다.

"잘 모르시나본데 제가 아무나 치켜세워주고 그러는 성격이 아닙니다. 더구나 어린애를요. 게다가 지금까지 전 제자를 키워 실패한 적이 단 한 번도 없는 사람이고요."

자존심이 상해서일까? 샤를 구노는 평소의 그답지 않게 허풍까지 늘어놓았다.

하지만 돌아오는 대답은 그야말로 깜깜절벽이었다.

"피에르는 그림을 그려야 합니다. 음악은 안 됩니다."

"무슨 이유라도 있습니까? 혹시 애 교육비 때문에 그러시는 거라면 제가 얼마간 도움을 드릴 수도 있습니다만."

다급한 마음에 내뱉은 말이지만 사실 책임질 수 있는 말은 아니었다. 어쨌든 도움이라는 말은 쉽게 하지 말았어야 했다.

"선생님 말씀은 정말 고맙습니다. 하지만 음악가가 되는 게 하루 이틀 노력한다고 되는 문제도 아닌데, 그럼 도대체 언제까지 또 얼마나 도움을 주시겠다는 겁니까? 네, 솔직히 저희 부부, 그리 넉넉한 형편은 못 됩니다. 애들도 줄줄이 있죠. 몇 해 전 큰 꿈을 안고 이곳 파리로 이사했지만 형편은 그리 나아지지 않았습니다. 큰 도시로 나오면 일거리가 몰려들 거라고 생각했는데 알고 보니 그만큼 경쟁도 심하더군요."

"……."

"때문에 저희 집에선 누구나 자기 밥벌이를 해야 합니다. 피에르도 몇 년 뒤엔 그래야겠죠. 전 우리 애가 공예 쪽 일을 하길 바랍니다. 제가 살던 리모주에선 도자기에 그림을 그려넣는 일이 벌이가 꽤 괜찮았거든요. 여기 파리에서도 보니 그 일이라면 제 밥벌이는 물론 집안살림에도 보탬이 되겠더라고요. 저도 피에르에게 특별한 재능이 있다는 사실은 잘 압니다. 하지만 저희 같은 사람들에겐 예술보단 기술이죠. 또 자기 자신보다는 가족이 먼저고요. 피에르의 재능도, 분명히 말씀드리지만 가족 모두가 살아가는 데 쓰일 겁니다. 전 그게 나중을 생각했을 때 피에르에게도 가장 좋은 선택이라고 믿습니다. 약간의 재능을 믿고 화려한 예술가의 꿈을 좇다 인생을 허비한 사람들이 얼마나 많은지 선생님도 잘 아실 텐데요?"

샤를 구노는 더 이상 할 말이 없었다. 피에르가 가진 재능은 틀림없이 '약간의 재능' 그 이상이었지만 부모의 뜻이 너무나 확고했고, 그들의 처지에서 보면 그다지 틀린 말도 아니었기 때문이었다.

"잘 알겠습니다. 부모님 뜻이 정 그러하시다면 할 수 없죠. 하지만 혹시라도 나중에 생각이 바뀌신다면 꼭 피에르를 저에게 보내주십시오. 아무튼 실례가 많았습니다. 그럼 전 이만."

자리에서 일어난 샤를 구노는 외투를 걸쳐 입고는 머리 위로 모자를 살짝 들어올려 르누아르 부부에게 작별인사를 건넸다.

만약 그날 샤를 구노의 설득이 성공했다면, 그래서 어린 르누아르가 그의 뜻대로 오페라 가수의 길을 걸었다면 어떻게 됐을까? 훗날 인상파를 대표하는 걸출한 화가 대신 우리는 그의 이름을 음악사에서 발견하게 되었을까? 그러나 그 대답은 영원히 알 수 없다. 단지 우리가 오늘날 확인할 수 있는 사실은 열세 살이 된 피에르 르누아르가 부모님의 뜻대로 한 도자기 공방에서 견습공 일을 시작하게 되었다는 것뿐이다.

생 퇴스타슈 교회(Église St. Eustache)
16세기에 100년 걸려 건축된 '생 퇴스타슈 교회'는 고딕 양식과 르네상스 양식이 훌륭하게 조화를 이루고 있으며 아름다운 스테인드글라스와 7,000개의 파이프가 연결된 대형 오르간을 자랑한다.

샤를 구노(Charles François Gounod, 1818~1893)
오페라 〈파우스트〉〈로미오와 줄리엣〉, 가곡 〈아베마리아〉〈세레나데〉 등의 명곡으로 세계적인 오페라 작곡가의 반열에 오른 샤를 구노는 특유의 우아하면서도 감미로운 스타일로 프랑스의 정서를 누구보다도 잘 표현했다는 평을 받고 있다.

●서랍 속의 누드

"자, 그 의자에 편히 앉으시고요, 하실 말씀이 뭡니까?"

"이것 좀 봐주세요, 교수님."

그건 자그마한 스케치 노트였다. 표지를 열자 매 페이지마다 여성의 누드를 그린 그림들이 나타났다.

"음, 그림 배우러 다니시나 봐요? 아, 여기 이건 아주 좋군요!"

"우리 아이 거예요."

"네?"

"올해 초등학교 6학년인 제 아들이요. 언제부턴가 서랍에 뭘 자꾸 숨기는 듯해서 그러면 안 되는 거지만 한번 몰래 열어봤거든요. 그런데 이게 나오지 뭐예요."

"아!"

"첨엔 정말 깜짝 놀랐습니다. 요새 애들은 뭐든 빠르다더니 우리 애도 벌써 사춘기인가 보다 했죠. 그래서 애가 학교에서 돌아오면 대화를 좀 나눠야겠다고 기다리며 그림들을 다시 보니까 그냥 그려본 게 아닌 것 같더라고요."

그림들은 분명 유명한 화가들의 누드화를 베껴 그린 모작이었다. 그림 그리는 연습을 하는 게 틀림없었다.

"정성이 꽤 들어갔는데요? 그리고 여기 이 그림들은 모두 명화를 따라 그린 거네요. 보통 사정이 여의치 않아서 그림 공부를 혼자 하든가, 아니면 그림을 처음 배울 때 연습을 위해 쓰는 방법인데……. 그나저나 아드님이 그림 배운 지 꽤 되었나 보네요? 나이에 비해 작품을 선택하는 눈도 그렇고, 그림 그리는 모양새도 그

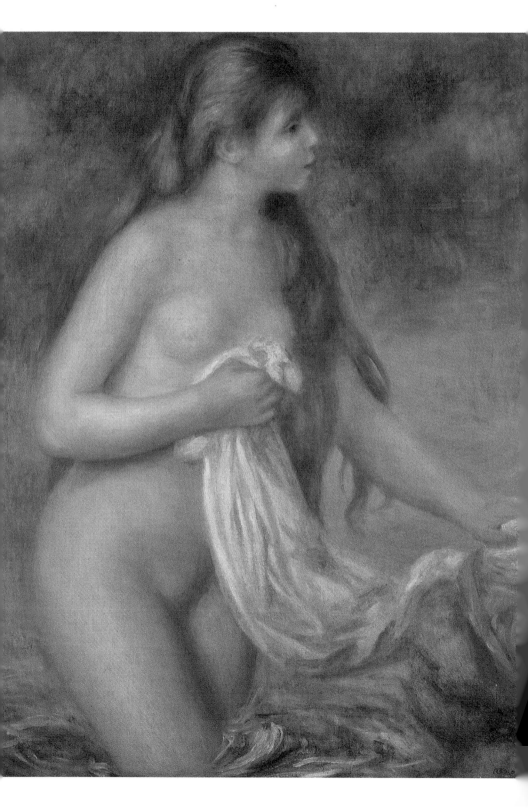

렇고……. 언제부터 가르치셨어요?"

하지만 말을 마치고 고개를 든 순간 난 뭔가 그게 아니란 걸 알아챘다.

"우리 앤 그림을 배워본 적이 없어요. 앞으로도 그럴 일은 없을 거고요. 만약 이렇게 혼자 그림을 그리고 있다는 사실을 애 아버지가 알면 큰 난리가 날 거예요."

"바깥양반께선 자제분이 다른 걸 하길 원하시나 보군요?"

"저희 집도 크게 다르진 않아요. 이왕이면 아이가 사회에서 존경받고 안정된 직업을 갖길 바라죠."

"그러시겠죠. 하지만 요샌 예전과 달리 예술가들의 생활도 그리 나쁘지만은 않답니다. 또 소수이긴 하지만, 성공한 사람들에 대해서는 신문과 방송을 통해 잘 아실 텐데요?"

"저도 아이가 재능만 있다면 뭐든 자기가 원하는 걸 할 수 있도록 밀어주고 싶어요. 하지만 지금 교수님께서 하신 그런 말씀, 우리 애 아버지한텐 씨도 안 먹힐 거예요."

"그렇게 완고하신 분입니까?"

"그래서가 아니에요."

"그럼요?"

"실은……."

"?"

잠시 침묵이 흘렀다. 이윽고,

"애 아버지가 화가거든요. 게다가 시아버님도요. 그것도 세상이 다 아는."

◀ 〈목욕하는 긴 머리의 여인〉, 1895년경, 캔버스에 유화, 85X65cm, 파리 발터 기욤 콜렉션, 오랑주리 미술관

●산업화의 물결

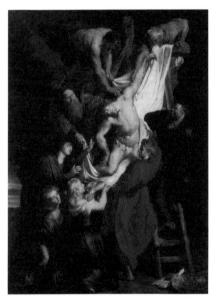

〈십자가에서 내리다〉, 루벤스, 1612–1614, 판넬에 유화
421X311cm, 벨기에 앤트워프 대성당

루벤스(Peter Paul Rubens, 1577–1640)
에스파냐의 벨라스케스, 네덜란드의 렘브란트와 함께 17세기 최고의 화가로 알려진 루벤스는 당시 왕후귀족의 호화로운 취미와 현실주의를 잘 보여줬다는 평을 듣는다.
벨기에인인 그는 아버지의 망명생활로 인해 독일 베스트팔렌 주의 지겐에서 태어났다. 10세 때 고향인 벨기에의 안트베르펜으로 돌아가 화가의 꿈을 키웠고, 23세가 되자 이탈리아로 유학을 떠났다. 이탈리아에서 머문 8년 동안 루벤스는 베네치아·로마 등지에서 고대미술과 르네상스 거장들의 작품을 연구했고, 당시 이탈리아의 바로크 화가인 카라바조와 카라치파(派)의 영향을 크게 받았다. 이런 유학생활은 루벤스 특유의 장대하고 화려한 그림풍의 밑거름이 되었다. 역사화·종교화를 비롯하여 많은 종류의 소재를 작품화한 그의 대표작은 파리의 뤽상부르 궁전에 21면으로 이루어진 연작 대벽화 〈마리 드 메디시스의 생애〉이다. '바로크 회화의 집대성'이라 불리는 이 작품은 루벤스 예술의 모든 특징을 담고 있다고 해도 과언이 아니다. 현재 프랑스 루브르 박물관에는 루벤스 작품으로만 이루어진 전시실이 따로 운영되고 있다.

"피에르, 너 이녀석 손재주가 좀 있구나?"

"전 뭐든 금방 배우고 빨리빨리 잘 할 수 있어요. 어떤 일이든 시켜만 주세요!"

"오호, 이녀석, 조그만 녀석이 아주 당돌한데? 허풍떠는 건 아니겠지?"

"그거야 시켜보시면 아시잖아요?"

"뭐야? 하하, 좋아, 너 그럼 이 그림을 한번 여기 그려넣어 보거라. 애써 빚은 도자기를 망쳤다간 아주 혼날 줄 알아!"

어린 르누아르에게 주어진 일은 주로 작은 꽃다발이나 양치는 목동, 왕과 왕비의 모습, 그외 장식용 이미지를 도자기에 그려넣는 것이었다. 이 시절, 르누아르는 손놀림이 빨라 혼자서도 열 사람 몫의 일을 거뜬히 해내는 그야말로 '생활의

달인'이었고, 동료들은 모두 그를 '작은 루벤스'라고 불렀다. 훗날 르누아르만의 섬세하고 부드러운 그림 스타일도 이때의 경험을 발전시킨 것으로 보인다.

그렇게 4년간 르누아르는 열심히 도자기에 그림을 그렸다. 그러던 어느 날,

"이봐, 피에르, 소식 들었나?"

"무슨 소식?"

"길 맞은편 도자기 공방 있잖아, 우리랑 경쟁 관계에 있는."

"왜? 망하기라도 했대?"

"지난주에 거기서 일하던 공예가들이 전부 잘렸대!"

"그래? 그렇다면 사장님한테 이제 급여 좀 올려달라고 말해볼 수도 있겠군. 경쟁 업체가 사라졌으니 말이야."

"이런 사람하고는! 그런 게 아니야. 그 공방에 새 기계를 들여놓기로 했대."

"기계? 무슨 기계?"

"그게 아주 신기하게도 어떤 그림이든지 순식간에 도자기에 새겨넣는다는 거야. 속도도 얼마나 빠른지 하루에 백 사람 몫을 하고도 남는대."

"에이, 설마. 기계니까 빠른 거야 뭐 그럴 수도 있겠지. 하지만 아무려면 사람 손으로 하는 것만 하겠어? 장사가 잘 안 되니까 더 이상 사람들을 쓸 수 없어서 마지못해 그런 걸 들여놓은 걸 거야."

"그런 걸까?"

"당연하지! 그리고 우린 상황이 다르잖아. 우리 공방 물건은 최상품이라 없어서 못 파는 상황인데, 그걸 다 누가 만드나? 바로 우리들 아냐?"

"그럼 우린 안심해도 된다 이거지, 피에르?"

"당연하지. 자, 쓸데없는 걱정 그만하고 어서 하던 일이나 빨리 끝내자고. 요 아

위는 장 구종이 조각한 〈님프〉. 르누아르의 평생에 걸쳐 영향을 미친 조각가 장 구종의 부조 작품 〈님프〉의 일부. 견습공이던 르누아르는 처음 이 작품을 보고 식사도 잊은 채 작품이 새겨진 분수대('청정의 샘'이라는 분수) 주변을 서성거렸다고 전해진다. 왼쪽은 르누아르가 도자기 공예사 견습공 시절에 남긴 희귀한 작품.

래 새로 생긴 식당에서 내가 저녁 살 테니까."

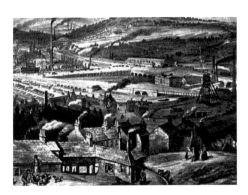

산업혁명(Industrial Revolution) 18세기 영국에서 먼저 시작된 산업혁명은 19세기 전반에 프랑스, 벨기에, 미국으로 퍼져나갔다. 영국에서 산업혁명이 시작된 이유는 대략 다음과 같다. 명예혁명 이후의 안정된 정치와 상공시민층의 성장은 모직물 공업의 발달을 가져왔고, 식민지에서 끌어낸 풍부한 자연자원과 노동력은 새로운 기계와 동력들을 발명할 수 있는 발판이 되었다. 프랑스에서는 섬유공업(공장제 기계공업)의 발달이 크게 이루어졌다. 이로 인해 농촌에서 공업도시로 향하는 인구이동이 활발히 이루어짐과 동시에 각종 사회문제도 대두되었다. 그 중 낮은 임금과 장시간의 노동, 여성과 아동 노동력의 착취 등은 노동운동을 발생하게 했고, 기계의 보급으로 일자리를 잃은 노동자들은 불만의 목소리를 높이게 된다. 그림은 산업혁명의 영향으로 공장이 세워지는 등 도시개발이 이루어지는 모습을 담고 있다.

그러나 르누아르가 우습게 본 기계의 능력은 그의 생각을 훨씬 뛰어넘는 것이었다. 그렇게 산업혁명의 물결은 여러 분야에서 지속되어 오던 수공예적 전통을 쓰나미처럼 휩쓸어갔고, 열일곱 살이 되던 해 마침내 르누아르도 저렴한 가격에 고급스런 이미지를 빠르게 새길 수 있는 전사기계에 자신의 첫 직장을 내주고 만다. 그리고 르누아르는 이 사건을 계기로 단순 기술로는 장래성이 없다는 사실을 깨닫고 그림을 정식으로 배워야겠다고 결심

26

루브르 박물관(Musée Du Louvre) 1793년 설립된, 프랑스를 대표하는 루브르 박물관은 고대에서부터 현대에 이르는 전세계 모든 역사와 문화를 아우르는 방대한 컬렉션과 수준 높은 작품들을 자랑한다. 르누아르는 19세가 되던 1860년 이곳에서 일할 수 있는 허가를 얻어 거장들의 작품을 모사하는 방법으로 미술에서의 다양한 표현기 법을 익혀간다.

한다. 하지만 아직은 값비싼 미술 수업료와 재료비를 감당할 수 없었던 그는, 낮

에는 미술관에 걸려 있는 명화를 베끼고, 밤에는 무료 그림 강습소를 찾아다니며

외롭고 힘든 혼자만의 그림 공부를 이어나간다.

●혼자만의 기억

연구실 문을 잠그고 텅 빈 캠퍼스를 빠져나와 전철역으로 향했다.

"교수님, 그냥 차 두고 다니세요."

새로 이사한 집의 심각한 주차난으로 골머리를 앓는 내게 조교가 해준 말이었다. 멀쩡히 차를 두고 가깝지도 않은 거리를 전철로 다닌다는 게 처음에는 선뜻 내키지 않았지만, 딱히 마땅한 방법이 없어 실천해본 지 어언 두 학기째. 퇴근시간만 피하면 편안히 앉아 가면서 글을 쓰거나 학생들이 제출한 과제를 검토할 수 있어 이젠 차를 갖고 다니는 일은 아예 생각조차 하지 않게 되었다.

오늘도 역시 전철 안은 텅 비어 있었다. 시내를 통과하면 그땐 빈자리를 찾기 힘들겠지만 지금은 어디에라도 원하는 자리에 앉을 수가 있다. 열차 문이 열리고, 여느 때처럼 문가 쪽에 자리를 잡고는 넷북과 함께 낮에 학생으로부터 건네받은 문제의 스케치 노트를 꺼내 찬찬히 살펴보기 시작했다. 미리 말해주지 않으면 도저히 열세 살 소년의 작품이라고 볼 수 없을 만큼 훌륭해 보이는 그림들은 어이없게도 군데군데 미숙한 부분을 감추고 있었다. 내겐 결코 낯설지 않은 이 어설픈 분위기는 그림을 한 번에 연속해서 그린 것이 아니라 자주 쉬었다 그릴 때 생기는 현상을 분명히 담고 있었다. 아마도 내 추측이 맞다면 이 소년은 분명 수업시간에 선생님 눈치를 보며 그림을 그렸든지, 아니면 언제 방에 들이닥칠지 모르는 부모님 눈치를 살피며 그렸을 것이다. 어찌되었든 이미 그려진 그림을 놓고 그대로 따라 그리는 모작의 경우 실제 모델을 놓고 그리는 것보다 훨씬 수월하다. 실력이 다소 모자란다 해도 약간의 연습과 충분한 의지만 있다면 어지간

한 약점은 보완해낼 수가 있다. 따라서 남의 그림을 베껴 그리는 모작의 힘은, 그것을 그린 사람이 '얼마나 잘 그리느냐'에 있기보다는, 그리는 사람이 '얼마나 그림을 그리고 싶어하느냐' 하는 의지에 달려 있다.

덜컹거리는 소음과 간간이 흘러나오는 안내방송을 들으면서, 나는 눈을 감고 오래전 기억 저편으로 사라져버린 옛일들을 퍼즐조각 맞추듯 하나 둘 머릿속에서 짜맞추기 시작했다. 언젠가 TV에서 본 바로는, 사람의 기억은 꽤 많은 정보를 저장하고 있어서 머릿속에 담긴 내용을 찬찬히 풀어내기만 하면 상당히 세세한 부분까지 재구성하는 게 가능하다. 다만 그렇게 하기 위해서는 기억을 되살릴 만한 사건이나 사물이 반드시 있어야 하는데, 지금 난 그 두 가지 모두를 갖고 있는 셈이다.

"학생, 이 가방 좀 치워주겠수?"
소리 나는 쪽을 쳐다보자 희끗희끗한 머리를 단정하게 빗어넘긴 연세 지긋한 숙녀 한 분이 돋보기 너머로 눈웃음을 지으며 나를 바라보고 있었다.
"가만, 학생이라 하기엔 나이가 좀 들어뵈네?"
"네? 하하."
멋쩍게 웃으며 실내를 한번 쭉 돌아보니 시내를 통과한 전철 안은 예상대로 빈자리 하나 없이 승객들로 꽉 차 있었다. 이런 상황에서 누드화를 펼쳐놓고 있다는 건 아무래도 좀 민망스러워 스케치 노트를 가방에 도로 집어넣으려고 하는데,
"그 그림들은 다 직접 그린 거유?"
"아네요. 제가 아는 어떤 분의 열세 살짜리 아이가 그린 겁니다."

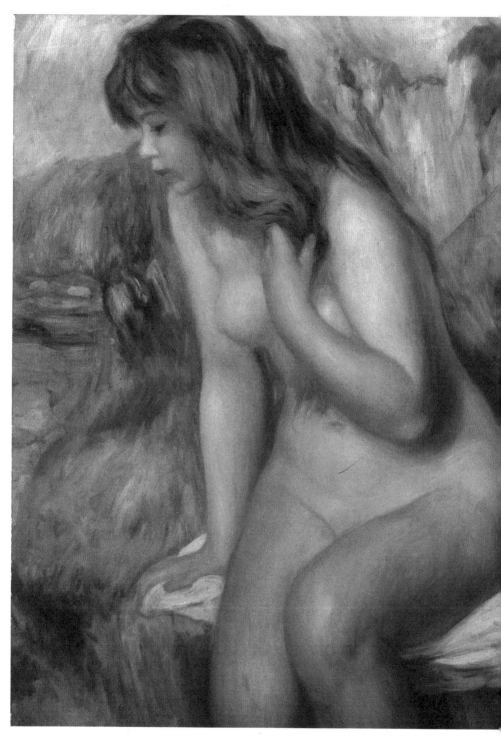

〈바위에 앉아 있는 욕녀〉, 1892, 캔버스에 유화, 80.5X64.5cm, 파리 개인 소장

"오, 아주 잘 그렸는데? 아무튼 요새 애들은 어른 뺨치게 야무지다니까."

잠시 어색한 침묵이 흘렀다. 안내방송이 나간 뒤 끊겼던 대화가 다시 이어졌다.

"우리 애도 그림을 곧잘 그렸지."

"그러세요? 지금은 뭐하시는데요?"

지금쯤은 미술계의 중견 화가가 되어 있을까? 아니면 나처럼 대학 강단에서 학생들을 지도하고 있을까? 혹시 내가 아는 사람은 아닐까 하고 생각하고 있는데,

"지금은 이 세상에 없다오."

"아!"

"어릴 때 하늘나라로 갔지."

"아이고, 죄송해요. 전……."

어쩔 줄 몰라 하는 내 모습에 그 숙녀분은 오히려 소녀 같은 눈웃음을 활짝 지어 보이시며,

"괜찮아. 이젠 정말 오래된 일인데 뭐. 얼마 안 있으면 나도 하늘나라에 가서 만나게 되겠지. 그래도 살아 있었다면 댁보다는 나이가 꽤 위였을걸? 아유, 그리고 보니 내 나이가 올해 벌써 몇이야. 징글징글하네!"

하고는 거꾸로 나를 달랜다.

"그런데, 아까부터 뭘 그렇게 열심히 쓰고 계시나?"

"생각나는 게 좀 있어서요. 까먹기 전에 적어두려고요."

"그림에 대해서?"

"아뇨, 그림 때문에 생각나는 일들이 있어서요."

"그게 그거지 뭐. 그래, 아무튼 생각나는 대로 죄다 적어두는 게 최고긴 해. 나도 젊어서는 기억력 하난 정말 좋았는데, 요샌 돌아서면 바로 잊어버린다니까? 그

〈앉아 있는 여인의 누드 습작〉, 1904, 석판화, 33×25.4cm
프랑스 파리 국립도서관

〈앉아 있는 욕녀〉, 1897, 에칭
31.6×22.8cm, 프랑스 파리 국립도서관

나저나 참 좋은 세상이야, 이런 걸 이렇게 들고 다니면서 바로바로 쓰면 되고."

"그러게 말이에요."

전철에 앉아 출판사로부터 청탁받은 원고를 좀 써두려 한 내 소박한 계획은 그렇게 시작된 대화로 도입부만 달랑 몇 줄 쓴 채 넷북과 함께 고이 접어야 했다. 하지만 난 어느 틈엔가 그 숙녀분의 이야기에 빠져들고 있었고 목적지에 전철이 정차하기 직전이 되어서야 겨우 정신을 차릴 수 있었다.

"앗! 저 이번 역에서 내려야 돼요. 말씀 즐거웠습니다. 그럼 살펴 가세요."

"그래, 잘 가요. 덕분에 나도 심심치 않았네. 아참, 그리고 너무 많은 걸 기억하려고 애쓰지 마. 살면서 가끔 잊어버릴 건 잊어버려야 돼. 남들 다 잊고 싶어하는 거 끝까지 혼자 기억하는 것도 괴로운

〈세 개의 크로키 판화〉, 1904, 석판화, 25.3×33cm, 프랑스 파리 국립도서관

일이거든."

"네, 알겠습니다. 명심할게요!"

● 운명과의 만남

정확히 일주일이 지나자 샤를 글레르는 어김없이 나타나 그동안 학생들이 그린 그림을 일일이 점검했다.

"음, 자넨 처음 보는 얼굴인데?"

글레르는 이젤에 얼굴을 박고 뭔가에 열중해 있는 낯선 학생 하나를 발견하고는 그에게 말을 걸었다.

"안녕하세요, 글레르 선생님. 저는 이번 주부터 나오기 시작한 피에르 르누아르입니다."

르누아르는 활기찬 목소리로 대답했다.

"신입생이로군. 그런데, 지금 자네가 하고 있는 게 뭔지 설명 좀 해줄 텐가?"

글레르의 목소리에는 뭔가 못마땅한 기색이 역력했다. 그런 선생님을 르누아르는 왠지 골려주고 싶은 마음이 들었다.

"그 화실에 들어간 첫 주에 난 글레르 선생님을 완전히 열 받게 만들었지. 그는 일주일에 한 번씩 화실에 들렀는데, 내 이젤 앞에 멈춰 서서 그림을 베끼고 있는 나에게 아주 근엄한 목소리로 '넌 지금 재미삼아 그림을 그리는 거냐?' 하고 묻더군. 그래서 난 바로 대답했지. '당연하죠. 재미없으면 왜 이러고 있겠어요?'라고 말이야."

몇 년간의 외롭고 힘든 삶과의 투쟁 속에서 간신히 얼마간의 돈을 모은 르누아르는 스무 살이 되던 1861년, 당시 알레고리 회화로 유명세를 타고 있던 스위스 출신의 화가 샤를 글레르의 화실에 들어갔다. 글레르의 화실은 수업료가 저렴하다

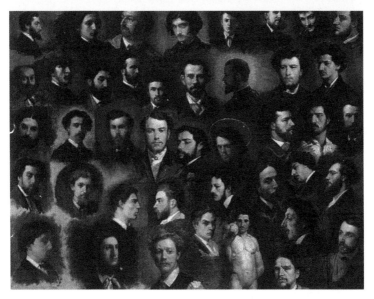

〈글레르의 화실 43명 초상〉 르누아르의 친구 에밀 앙리 라포르트가 그린 르누아르의 모습. 왼쪽에서부터 세 번째 줄, 아래로부터 두 번째 인물(옆얼굴에 면도를 깨끗이 한)이 르누아르인 것으로 추정된다.

는 점에서도 상당히 매력적이었지만, 주입식 교육이 아닌 자유롭고 편견 없는 그만의 수업방식 때문에 당시 학생들에게 큰 인기를 끌고 있었다. 이곳에 모여든 화가 지망생들 중에는 르누아르와 평생을 함께 할 친구이자 훗날 인상파 혁명의 동지가 될 클로드 모네를 비롯하여, 장 프레데릭 바지유, 알프레드 시슬레 등이 있었다. 르누아르는 이들의 소개로 다시 폴 세잔, 카미유 피사로, 아르망 기요맹 등 한 시대를 풍미할 최고의 화가들을 만나게 되니, 좋은 스승과 친구들을 한꺼번에 만난 글레르의 화실이야말로 르누아르에겐 더없는 행운의 장소였던 셈이다.

〈알레고리의 어원〉

알레고리아(allegoria) = 알로스(allos) + 아고레위에인(agoreyein)

다른 이야기 = 다르다 + 공중 앞에서 말하다

어떤 이야기꾼이 하나의 이야기를 들려준다. 그런데 그 이야기 뒤에는 또 다른 이야기(의미)가 숨어 있다. 이야기꾼은 그것을 듣는 사람이 알아차리길 바라며 이야기를 이어나간다. 알레고리 기법은 문학적 스토리 속에 주로 등장한다. 하지만 평면의 그림 한 컷으로도 알레고리식 이야기를 만들어낼 수 있다. 예를 들어 여기 한 그림이 있다. 그림 속 여인은 한쪽 손으로 화초를 가꾸고 있고, 다른 한쪽 손에는 글씨가 촘촘히 적혀 있는 종이띠를 잡고 있다. 이 그림은 '정원사가 식물을 질서 있게 다듬듯 문법은 말에 질서를 부여한다'고 해석할 수 있다. 이것이 회화에 있어서의 알레고리이다. 눈으로 보이는 것 뒤에 숨어 있는 메시지를 볼 줄 알아야 알레고리 회화를 이해할 수 있을 것이다.

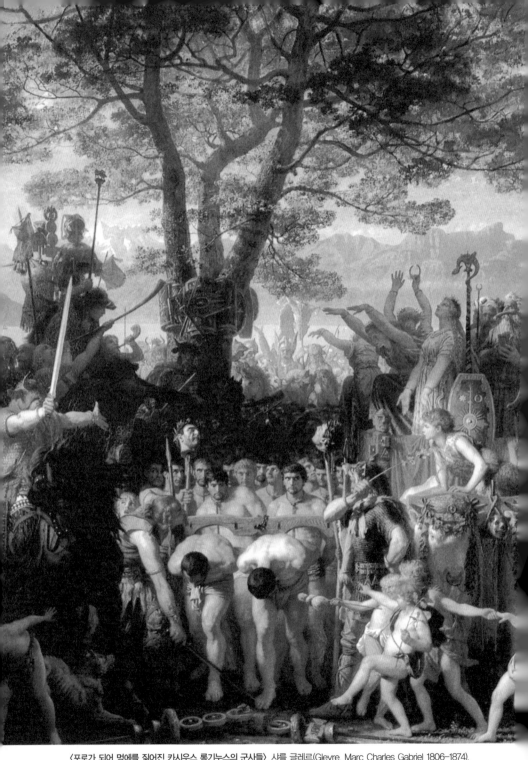

〈포로가 되어 멍에를 짊어진 카시우스 롱기누스의 군사들〉, 샤를 글레르(Gleyre, Marc Charles Gabriel 1806-1874),
1854, 르누아르는 글레르의 화실을 떠난 이후에도 여전히 그의 제자임을 공공연히 자처했다.

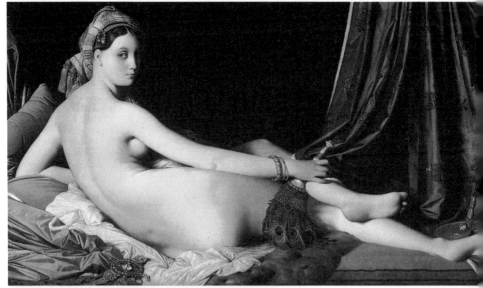

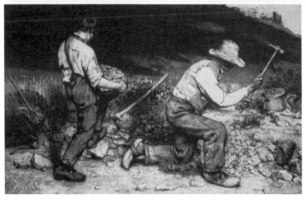

▲ 〈라 그랑 오달리스크〉, 앵그르(Jean Auguste Dominique Ingres, 1780-1867), 1814, 캔버스에 유화, 파리 루브르 박물관

• **사실주의 미술** 19세기 중엽부터 발달한 미술의 형태이다. 객관적 사물과 사실을 그대로 정확하게 표현해내려는 태도를 말하며 쿠르베, 도미에, 밀레 등의 화가들이 지향했던 기법이다.

◀ 〈돌 깨는 사람들〉, 귀스타브 쿠르베(Gustave Courbet, 1819-1877), 1849, 2차대전 중 소실된 작품

"나에게 천사를 보여주면 그것을 그릴 것이다"라는 그의 유명한 말은 사실주의 미술이 추구한 정신이 무엇인지 알려준다.

한편, 큰 꿈을 안고 1862년에 입학한 국립 미술학교 에콜 데 보자르는 르누아르에겐 실망 그 자체였다. 교장인 알프레드 드 노이베케르케 백작은 사실주의 미술을 불쾌한 저급 미술로 여겼고, 학생들에게 고전회화의 전통을 강요했다. 그러나 권위주의적이고 보수적인 미술을 싫어한 르누아르는 사실주의 쿠르베, 숭

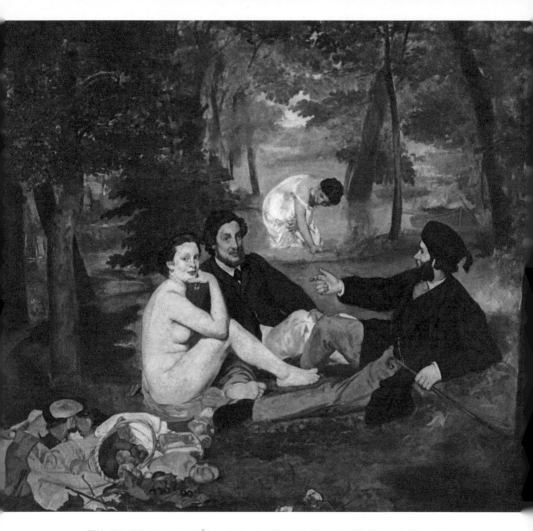

<풀밭 위의 점심>, 에두아르 마네(Édouard Manet, 1832-1883), 1863, 캔버스에 유화, 208×264cm, 파리 오르세 미술관. 정장 차림의 두 남자들─특히 한 명은 이교도 모습의─사이에서 벌거벗은 모습으로 함께 앉아 있는 여인의 모습은 외설과 예술의 경계 사이에 아슬아슬하게 놓여 있었고, 보수적인 평론가들과 대중의 분노를 사기에 충분했다.

고미가 넘치는 앵그르, 낭만주의의 들라크루아의 작품세계를 좋아했다. 특히 자신보다 예닐곱 살 위의 나이로 <풀밭 위의 점심>이라는 작품을 그려 미술계를 발칵 뒤집어놓은 젊은 이단아 마네에게 르누아르는 큰 관심을 갖고 있었다.

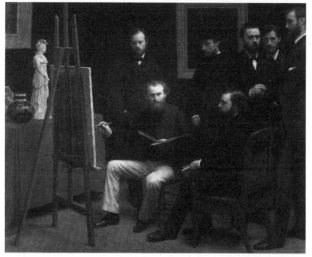

〈바티뇰의 한 화실〉, 1870, 캔버스에 유화, 204X273.5cm, 파리 오르세 미술관. 팡탱 라투르가 마네에 대한 존경의 의미로 그린 이 그림에서 그림을 그리고 있는 사람이 마네이며, 그 뒤쪽에 르누아르, 바지유, 모네 등이 함께 하고 있다. 이 그림에서 라투르는 파리 몽마르트의 바티뇰에 있던, 당시 기성 미술계를 벗어난 화가들의 모습을 보여준다.

〈에콜 데 보자르〉 350년 이상의 역사를 자랑하는 파리 국립고등 미술학교. 드가, 들라크루아, 앵그르, 모네, 르누아르, 쇠라, 시슬레 등 유럽의 기라성 같은 예술가들이 이곳을 거쳤다. 아카데미의 일원이었던 앵그르는 개인적인 기질의 표현이나 사실주의에 반대했으며, 특히 같은 시대 화가인 들라크루아의 화려한 양식에 심하게 반대했다. 다른 모든 고전주의 화가들과 마찬가지로, 앵그르는 라파엘을 16세기 이후 최고의 이상으로 여겼다.

39

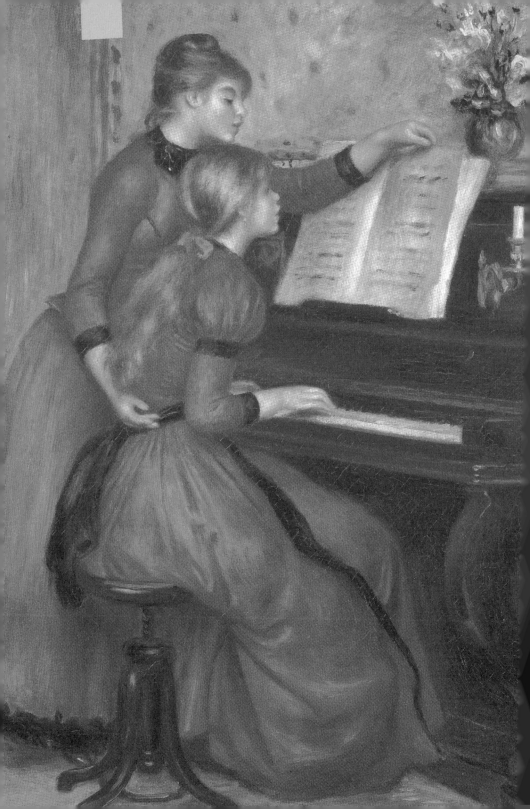

●한밤의 대화

집에 돌아와 지하철 안에서 쓰던 글을 마무리지어 놓고, 더 진도를 나가보려 했지만 낮에 학교에서 나눈 대화가 문득 떠올라 씁쓸한 기분이 들었다. 이름만 대면 모를 사람이 없을 정도로 유명한 화백이 정작 자신의 아이가 그림 공부를 하는 건 결사 반대라니.

간단히 말해 그는 화단의 명문가라는 후광의 가장 큰 수혜자이자 동시에 가장 큰 피해자였다. 아니, 그의 입장에선 오히려 피해자에 더 가까운 편이라고 할 수도 있었다. 어린 시절엔 가난한 화가 아버지를 둔 덕분에 쫓기듯 이리저리 이사를 하도 다녀서 추억을 나눌 변변한 친구조차 없었다. 그리고 남들 대학 다닐 시기엔 아버지가 화가인데도 정작 자신은 미대생들의 미술 재료를 준비해주는 아르바이트로 끼니를 마련해야 했다. 그러다 어렵게 마련한 첫 번째 개인전에서 아버지 그림을 흉내 낸다는 비평가들의 비난을 받고는 좌절감과 충격에 빠져 오랫동안 붓을 들지 못했다. 그는 가문의 영광 뒤에 가려진 억울한 피해자였던 것이다. 게다가 아버지가 돌아가시고 집안의 가장이 된 뒤, 더 이상 지탱이 어려운 살림 때문에 아버지가 남긴 유작 몇 점을 미술품 경매에 내놓았다가 세상 사람들로부터 제 아비의 명예를 더럽힌 몹쓸 인간으로 손가락질까지 받게 되었으니, 그런 우여곡절을 지나온 그로서는 어쩌면 자신의 아이만큼은 다른 길을 가길 간절히 바랐을 지도 모를 일이다.

이런저런 생각에 도무지 마음을 잡지 못하던 나는 괜스레 멀쩡한 책꽂이 정리만 하고 있는데, 어느 틈엔가 아내가 서재에 들어와 마우스를 딸깍거리며 내가

◀ 〈피아노 레슨〉, 1889년경, 캔버스에 유화, 56×46cm, 미국 오마하 조슬린 미술관

41

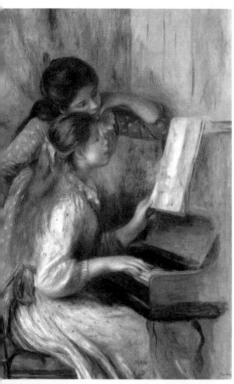

쓴 글을 살펴보고 있었다.

"거 왜 아직 끝나지도 않은 글을 보고 그래?"

"에게, 겨우 요거 쓴 거야? 이거 출판사에 언제까지 갖다 줘야 돼?"

"뭐 빨리 할수록 좋지. 그냥 둬. 괜히 건드려서 엉망 만들지 말고."

"엉망 만들 분량도 안 되는구먼 뭘. 그리고 글을 쓰는 작가로는 내가 훨씬 선배인 거 알지? 읽어봐주는 걸 고맙게 생각해야지."

그렇게 처음 몇 줄을 읽던 아내는 갑자기 동네가 떠나가게 깔깔대기 시작한다.

"으하하, 이거, 이거, 진짜야? 비밀의 다락방?"

"이 사람이, 한밤중에 이웃에 신고당하려고 작정을 했나. 뭐가 그렇게 웃겨?"

"그럼 웃기지 안 웃겨? 웬 비밀의 다락방? 지어내려면 좀 잘 지어내지. 이게 뭐야?"

▲ 〈피아노 치는 소녀들〉, 1892, 캔버스에 유화, 116×81cm, 파리 오랑주리 미술관 ◀ 〈피아노 치는 여인〉, 1876, 캔버스에 유화, 93×74cm, 시카고 아트 인스티튜트, 마틴 A. 레이어슨 소장

"지어낸 거 아니야."

"그래? 진짜? 그런데 왜 나한텐 여태 이런 재미난 얘길 한 번도 안 해줬어? 만날 어디서 썰렁한 농담 듣고 온 건 바로바로 다 말해주면서?"

"그건……."

"아무튼 그 궤짝인지 상자인지 안엔 도대체 뭐가 있었던 거야? 은근히 궁금해지 네."

상황이 이쯤 되자 난 어차피 마음도 안 잡혀 일하기도 틀렸는데 오랜만에 도란도 란 이야기나 해야겠단 생각이 들었다.

"진짜 알고 싶어?"

"빨리 얘기나 해봐. 나 한번 궁금한 거 생기면 목에 물도 못 넘기는 거 알지?"

"그래도 커피는 넘길 수 있겠지?"

"응?"

"우리 커피 한잔 어때? 커피 타주면 내가 가르쳐주지."

"이 시간에?"

"싫어? 그럼 관둬. 혼자 많이 궁금해하고."

"아, 알았어. 타다 줄게. 어이구, 비위 맞추기 힘드네, 정말."

한동안 부엌 쪽에서 조심스레 달그락거리는 소리가 나는가 싶더니, 이윽고 머그 잔을 손에 든 아내가 다시금 서재로 살금살금 들어온다.

"한나가 깰까봐 원두커피는 안 내리고 그냥 냉동커피로 탔어."

"오케이. 그나저나 내일 한나랑 전시회 보러 가기로 했는데."

"전시?"

"어, 글 쓰는 데 혹시 도움이 될까 해서."

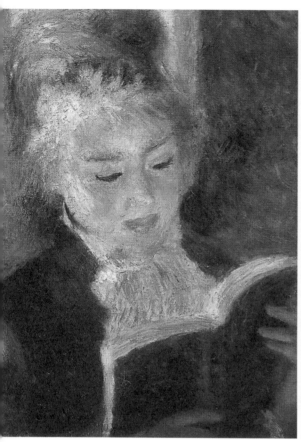
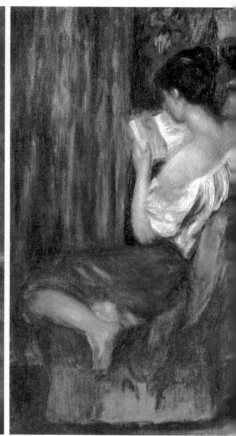

<책 읽는 여인>, 1874, 캔버스에 유화, 46.5×38.5cm, 파리 오르세 미술관 <책 읽는 여인>, 1900, 캔버스에 유화, 56×46cm, 일본 후지 미

모락모락 김이 피어오르는 커피를 한 모금 삼키자 진한 향이 순식간에 입 안 가

득 번졌다.

"진하게 탔네?"

"몇 스푼 안 남아서 그냥 있는 거 다 탔어. 자, 이제 커피 심부름도 해줬으니 슬슬

이야기보따리를 풀어보시죠? 대체 그 다락방 안에서 뭘 본 거야?"

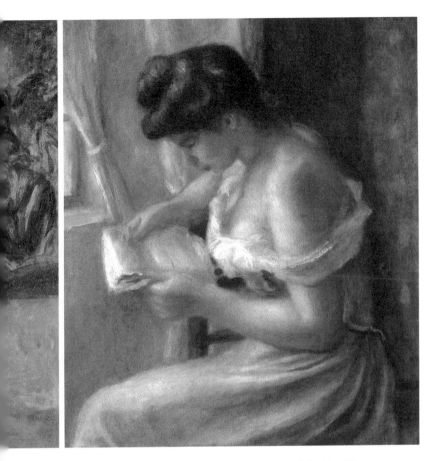

〈책 읽는 젊은 여인〉, 1891, 캔버스에 유화, 41.6×32.3cm, 미국 클락아트 인스티튜트

"그보다 먼저 엄청난 사건이 하나 벌어졌지."

"엄청난 사건?"

본격적인 이야기가 시작되려 하자 아내는 앉아 있던 의자를 내 쪽으로 바짝 잡아

당겼다.

"나중에 알게 된 사실인데, 그 다락방 계단 말이야. 그게 어떻게 생겨먹은 거냐

하면, 아래층에서 보자면 천장에 다락방 문을 여는 줄이 아래로 길게 늘어뜨려져 있어요. 그 줄을 잡아당기면 다락방 문이 열리는데, 그러면 안에 접혀 있던 계단이 주르륵 내려오지."

"무슨 천국의 계단 같은 분위기네. 그런데?"

"그런데 계단을 고정시켜 주는 장치가 낡아서 시간이 한참 흐르면 다시 스르르 계단이 말려 올라가는 걸 몰랐던 거야. 물론 그렇게 되면 다락방 문도 자동으로 닫히고 말지."

"하하하, 정말 천국의 계단 같네? 아무튼 지금 그 말은 누가 아래에서 줄을 다시 당겨 계단을 펴주기 전엔 다락방에서 못 내려온다 이거지?"

"그렇지."

"다락방이 아니라 거의 쥐덫이네. 그렇다고 해도 할머니를 큰 소리로 부르면 되잖아. 할머니가 아이들만 집에 남겨두고 어디 가실 리는 없으니까."

"물론 그럴 리야 없지. 하지만 노인 분들은 종종 텔레비전을 큰 소리로 틀어놓고서 잠들어버린다는 사실 알아?"

아내는 배를 잡고 뒤로 넘어갈 듯 깔깔댔다.

"애 깬다, 정말. 그리고 나름 심각한 얘긴데 너무하는 거 아냐? 뭐가 그렇게 웃겨?"

"크크, 심각하긴 뭐가 심각해? 솔직히 말해봐, 또 울었지?"

"장난 아니었지. 누난 나보다 나이도 많고, 남자 애들도 패고 다닐 정도로 왈가닥 개구쟁이여서 괜찮았지만, 난 완전히 눈물, 콧물 범벅이었다니까."

"으이그, 그럴 줄 알았어. 자기 어릴 때 완전히 겁쟁이 울보였지?"

"하나뿐인 늦둥이 막내아들이 오죽했겠어."

그런 다락방을 다시 보게 된 건 대학시절 영국에 살고 있던 누나 집에 놀러가서

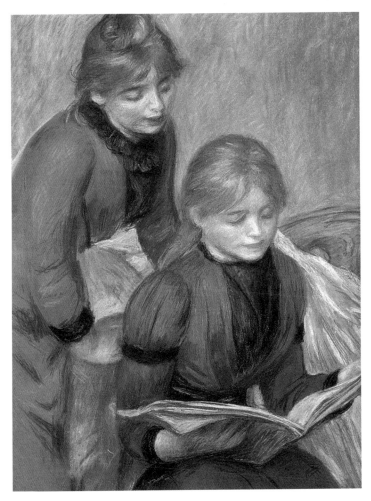

<두 자매> 부분, 1889년경, 영국 브리스톨 시립미술관

였다. 몇 년 만에 만나는 동생이 숨 돌릴 틈도 없이, 누나는 손목을 잡아끌며 날 위층으로 데려갔다. 그리고는 천장에 매달린 줄을 잡아당기자 오래전 그날처럼 천장의 작은 문이 열리면서 그 속에 접혀 있던 계단이 스르르 바닥으로 풀려 내려오는 게 아닌가! 순간 내 입에선 나도 모르게 작은 탄성이 흘러나왔고, 누나는 두 아이의 엄마라고 하기엔 너무나 짓궂은 얼굴로 내게 호기심 가득한 눈짓을 보냈다. 또 한번 그 계단을 밟고 천장의 다락방으로 올라가 보자는 듯이.

●희망 뒤의 절망

"이봐 장, 피에르는 지금 어디 있나?"

문을 박차고 뛰어 들어온 모네는 바지유에게 르누아르의 행방을 물었다.

"오, 클로드! 피에르 그 친구 이제 곧 나타날 텐데. 오늘 나와 같이 그림을 그리기

로 했거든. 그런데 무슨 일이지? 피에르에게 무슨 일이라도 생겼나?"

바지유의 말에 모네는 거친 숨을 몰아쉬며 외쳤다.

"장, 이것 좀 보게, 피에르의 작품이 드디어 살롱전에 입선했어! 정말 대단하지

않나? 내 이럴 줄 알았지! 이제 머지않아 그 친구의 시대가 올 거야. 우리들도 그

렇고!"

그러나 흥분한 모네를 바지유는 차분한 눈길로 바라보며 조용한 목소리로 말했다.

"이제 막 살롱전에 작품 몇 개 걸리는 것뿐이야."

그러나 바지유 역시 속으론 모네 못지않게 친구의 입선 소식이 기뻤다.

"그래, 친구. 하지만 말이야, 난 정말 마음속 깊이 믿고 있어. 언젠가 그 친구와 우

리들의 그림이 파리는 물론 프랑스, 아니 유럽과 전 세계의 모든 미술관에 전시

될 날이 올 거라고!"

1864년, 르누아르의 〈염소와 함께(혹은 부랑자들 앞에서) 춤추는 에스메랄다〉가

살롱전에 처음으로 입선한다. 빅토르 위고의 위대한 소설 《노트르담 드 파리》

(《노트르담의 곱추》로 알려져 있음)에서 모티프를 따 제작한 이 작품은 불행히도 현재

남아 있지 않다. "그림에 되도록 밝은 색을 사용하라"는 화가 디아즈의 충고에

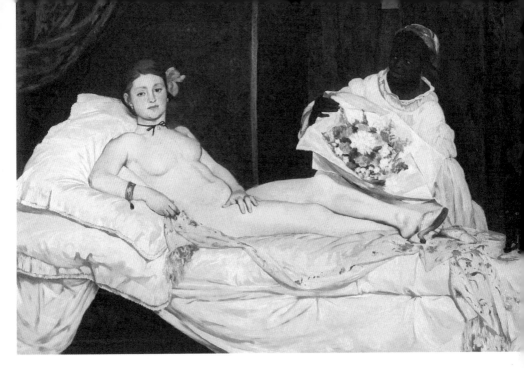

〈올랭피아〉, 에두아르 마네, 캔버스에 유화, 146X114cm, 1863

르누아르가 스스로 그림을 없앤 것으로 추정된다.

이듬해인 1865년 르누아르는 시슬레의 부친을 그린 〈윌리엄 시슬레의 초상〉과 〈여름밤〉이라는 두 작품으로 또 한 번 살롱전 출품의 기회를 잡는다. 그러나 그의 작품은 그해 살롱전에 입선한 마네의 문제작 〈올랭피아〉에 가려 빛을 보지 못하는 불운을 겪고 만다.

〈노트르담 드 파리〉
빅토르 위고의 소설 〈노트르담 드 파리 Notre-Dame de Paris〉는 그의 대표작인 동시에 프랑스 낭만주의 문학의 대표작이다. 15세기 노트르담 성당을 중심으로 한 파리의 광경과 다양한 계층의 등장인물을 세밀히 잘 묘사하였다는 것이 이 소설의 특징이다. 아름다운 집시여인 에스메랄다를 사랑한 성당의 종지기 콰지모도의 낭만적이고도 슬픈 사랑이야기는 현재까지도 영화, 연극, 뮤지컬로 탈바꿈하여 대중에게 선보이고 있다.

〈빅토르 위고 Victor-Marie Hugo, 1802-1885〉
프랑스의 낭만파 시인이자 소설가 겸 극작가로, 1802년 브장송에서 태어났다. 그의 아버지는 아들이 군인이 되길 원했지만 그는 결국 1817년 아카데미 프랑세즈의 콩쿠르에서 입상하며 정식으로 시인이 되었다. 작품 중 〈크롬웰〉(1827)이라는 희곡은 당시 고전주의 문학을 비판하며 낭만주의 문학을 선도하는 계기가 되어 화제를 모았다. 특히 장편소설 〈레 미제라블〉〈노트르담 드 파리〉는 현재까지도 불후의 명작으로 꼽히고 있다.

49

몇 번의 살롱전 입선에도 르누아르는 여전히 이름 없는 화가였다. 파리엔 그 같은 화가들이 하늘의 별처럼 많았고, 살롱전에서 작품을 선보이고도 주목받지 못한 화가로 낙인찍히면 앞으로의 평판에 오히려 나쁘게 작용할지도 모를 일이었다.

1864년 르누아르가 그린 〈윌리엄 시슬레의 초상〉

그래서였을까? 1866년에서 1879년에 이르는 긴 시간 동안 르누아르는 대부분의 작품을 살롱전에서 퇴짜를 맞고 만다. 그 중에서도 특히 1866년에 출품한 〈풍경화〉는 당대 최고의 바르비종파 풍경화가인 도비니가 열 번도 넘게 심사위원들에게 재심사를 요청했음에도 불구하고 끝내 탈락의 고배를 마신다.

● 바르비종파

19세기 중엽 프랑스에서 활동한 풍경화가 그룹을 말한다. 주로 자연에 대한 로맨틱한 감정과 서정적인 분위기를 그림에 담아내는 것이 이 그룹의 특징이었다. 이 그룹에 속한 화가들은 파리 교외의 퐁텐블로 숲 어귀에 있는 작은 마을인 바르비종에 모여 함께 살며 그림을 그렸다. 밀레, 루소, 코로, 뒤프레, 디아즈 게 라페냐, 트루아용, 도비니 등이 바르비종파로 불린다.

1866년, 르누아르는 다시 용기를 내서 새로운 그림에 착수한다. 〈안토니 아주머니네 여관에서〉가 바로 그것이다. 그림 속 탁자 위에 놓인 신문 《라벤망》은 '사건'이란 뜻으로, 그때까지만 해도 이름 없는 신출내기 작가였던 에밀 졸라가 1866년 4월 자신의 첫 미술평론을 발표한 정기간행물의 이름이다. 그는 비평문에서 젊은 작가들의 참신한 시도를 열렬히 지지했는데, 그림 속 인물들은 신문에 실린 졸라의 평론을 읽고 이야기를 나누는 것으로 보인다.

이 그림에는 또한 르누아르의 절친한 친구 두 사람이 등장하는데, 동료 화가인 알프레드 시슬레(앉아 있는 사람)와 르누아르의 초기 후원자 중 하나인 쥘 르 쾨르(서 있는 사람)가 그들이다. 안토니 아주머니네 여관에서 자주 모여 예술과 삶을 이야

◀ 〈안토니 아주머니네 여관에서〉, 1866년, 캔버스에 유화, 193X130cm, 스톡홀름 국립미술관

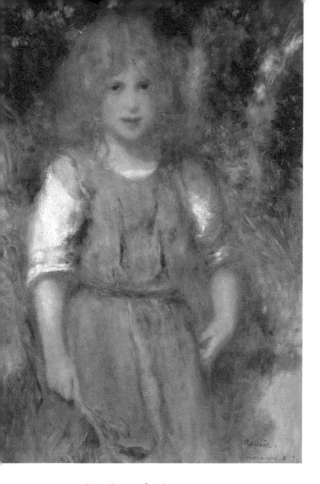

◀ 〈작은 보헤미아 소녀〉, 1879, 캔버스
에 유화, 73X54cm, 개인 소장
보헤미안(Bohemian) 보엠(Bohême)에
서 나온 말로, 15세기경 프랑스인들은 체
코 보헤미아 지방의 유랑민족인 집시들
을 가리켜 '보헤미안' 이라고 부르기 시작
했다. 그 후 시간이 흘러 19세기 후반에
는 '보헤미안' 이란 단어가 사회의 관습에
구애받지 않는 방랑자, 자유분방한 생활
을 하는 예술가 · 문학가 · 배우 · 지식인
들을 가리키는 말이 되었다.

〈라 보엠 La Bohème〉 ▶
앙리 뮈르제(Henry Murger, 1822-1861)의 소설 《보헤미안의 생활》을 바탕으로 하여 이탈리아의 작곡가 푸치니
가 만든 오페라이다. 1896년 2월 토리노의 '테아트로 레조' 에서 처음으로 막을 올렸다. 이 작품에는 19세기 파리
의 젊고 가난한 예술가인 시인 로돌포, 화가 마르첼로, 철학자 코르리네, 음악가 쇼나르 등 보헤미안들의 방랑과
청춘, 그리고 우정과 사랑이 담겨 있다. 시인 로돌포와 폐결핵을 앓고 있는 처녀 미미가 부르는 극 중 아리아는
아름다운 선율과 그 내용 때문에 지금까지 대중에게 많은 사랑을 받고 있다. 포스터는 루치아노 파바로티가 시인
로돌포 역으로 열연했던 〈라 보엠〉의 포스터.

기했던 이들은 스스로를 세상이 몰라보는 가난한 천재 예술가 즉 보헤미안으로

여겼고, 르누아르도 이런 점을 보여주려는 듯 주막 벽에 그려진 〈라 보엠〉의 원

작자 앙리 뮈르제의 얼굴과 악보의 일부분을 그대로 자신의 화폭에 옮겨담았다.

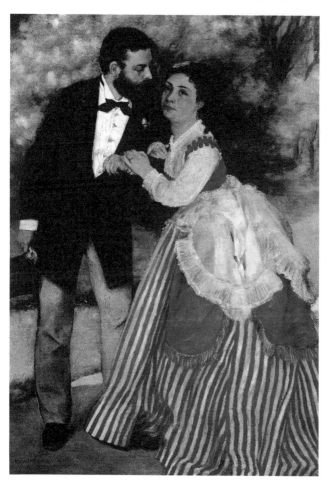

〈알프레드 시슬레와 그의 아내〉, 1868, 캔버스에 유화, 105×75cm, 독일 쾰른 발라프 리하르츠 미술관

계속되는 낙선에 르누아르는 이번엔 아예 살롱전 심사위원들이 선호하는 신화
적 이야기를 소재로 작품을 제작하기로 마음먹고 그리스 신화에 등장하는 달과
수렵의 여신 〈다이아나〉를 그린다. 커다란 활을 들고 지금 막 사슴 사냥을 마친
여신의 모습을 통해 풍요로움을 보여주고자 한 르누아르의 시도는, 하지만 안타
깝게도 평론가들의 조롱거리가 되고 만다.

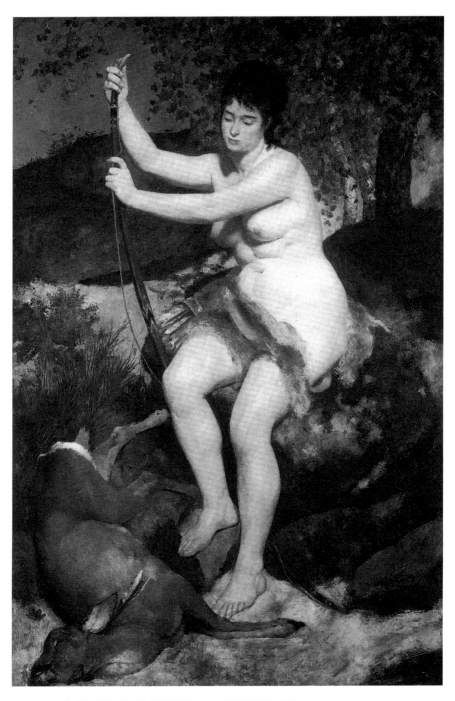

〈다이아나〉, 1867, 캔버스에 유화, 195.7X130.2cm, 미국 워싱턴 내셔널 갤러리

●세상의 높은 문턱

관람객으로 북적거리는 전시장을 빠져나온 딸아이와 나는 미술관 앞 벤치에 자리를 잡았다.

"와, 아빠, 사람들 진짜 많다. 역시 세계적인 화가가 맞긴 맞나봐. 이렇게 발 디딜 틈도 없이 사람들이 몰려들다니."

그렇게 말한 아이는 생수 한 모금을 꿀꺽 마시고는 질문 하나를 툭 던진다.

"그런데 아빠, 살롱전이 뭐야?"

"어, 살롱전이란, 그러니까 우리식으로 한다면 국전 같은 거?"

"국전? 그건 또 뭔데?"

아차, 뜻을 풀어줘야 할 판에 더 꼬아버렸다.

"아, 그러니까 그건 뭐냐 하면, 일종의 미술대회랄까? 화가들이 그림을 출품하면 심사위원들이 그 중에서 가장 훌륭한 걸 뽑는 거야. 그리고 나서 살롱이라는 아주 멋진 장소에서 전시를 하는 거지."

"사생대회나 백일장같이?"

"그렇지."

"그런데 왜 살롱에서 전시를 해?"

"그때 당시의 살롱은 지금 우리 동네에 있는 무슨 헤어살롱 같은 데가 아니야. 일종의 사교장? 만남의 장소? 아무튼 귀족이나 교양 수준이 높은 사람들이 모여서 놀던 장소야."

"뭐하면서 노는데?"

● **국전** 대한민국미술전람회(大韓民國美術展覽會)의 약칭이다. 많은 작가를 배출하고 미술에 대한 관심을 높여 대한민국 미술 발전에 중요한 역할을 했던 국전은 1949년부터 1981년까지 시행된 후 폐지됐다. 정부 주도의 국전도 문제였지만 신인작가 부문보다 기성작가 부문이 훨씬 커지게 되어 잡음이 끊이지 않았기 때문이다. 그 후 신인작가 발굴만을 담당하는 대한민국미술대전(大韓民國美術大展)이 1982년에 다시 만들어졌고, 기성작가를 위해서는 국립현대미술관이 현대미술초대전을 열게 되었다. 이전의 대한민국미술전람회를 국전(國展), 대한민국미술대전은 미전(美展)이라고 불러 구분한다. 그러나 둘 다 국전(國展)으로 약칭하는 경우도 있다. 동양화, 서양화, 조각, 공예, 서예, 건축, 사진 등 미술 각 분야의 입상은 작가들에게 가장 확실한 등용문으로 여겨진다.

살롱 내부의 모습

"정치 얘기도 하고, 문학이나 예술 얘기도 하고 그러지."

아이는 고개를 끄덕끄덕하다가 전시도록에 실린 그림을 가리키며 놀란 듯 외친다.

"이 정도 그리는데도 떨어진단 말이야? 와, 그럼 다른 사람들은 얼마나 잘 그린단 거지?"

"아냐, 그 정도면 아주 잘 그린 그림이야. 다른 살롱전 낙선자들도 다 잘 그렸고."

"그런데 왜 떨어졌어?"

당시 젊은 화가들이 반드시 넘어야 했던 문턱인 살롱전은 화가로 정식 데뷔하는 데 꼭 필요한 일종의 자격시험이자 등용문이었다. 문인과 화가들이 모여 자신의 작품을 선보이고 감상, 비평하던 것에서 출발한 살롱전은 차차 더 많은 화가들이 그림을 출품하게 되면서 국가에서 선정한 단체인 프랑스미술가협회가 행사를 주도하게 되었는데, 그렇게 공신력을 갖게 된 살롱전은 시간이 갈수록 권위적인 심사위원들로 인해 그 성격이 보수적으로 변질되고 말았다. 살롱전 주최측의 이

《산책》, 1870, 캔버스에 유화, 80×64cm, 말리부 게리 재단 ▶

런 입장에서 볼 때 르누아르와 그의 친구들 작품처럼, 고전주의적 미술이 아닌 그림을 좋아했을 리 없다.

"자, 이제 슬슬 일어나자."

자리를 털고 일어나는데 딸아이가 와락 팔짱을 낀다.

"아빠, 오늘 날씨도 좋은데 우리, 엄마 나오라고 해서 밖에서 놀다가 저녁 맛있는 거 먹고 들어가자."

"미안하지만 오늘은 안 돼. 아빠는 이미 저녁 약속이 있어요."

"그럼 우리 맛난 간식이라도 먹으러 가자 아빠. 아직 저녁때 되려면 한참 남았잖아."

"저녁 약속 전에 꼭 가봐야 할 곳이 한 군데 있어."

실망한 아이가 입을 삐죽거린다.

"치. 무슨 약속이 그렇게 많아? 아빠 '주말은 가족과 함께'란 말도 몰라?"

"아는데, 아주 중요한 일이라 그래. 요번 한 번만 봐주라, 응?"

"도대체 누굴 만나는데 그래? 엄마한테 다 일러바친다!"

- **고전주의 미술(古典主義美術)** 18세기 중엽에서 19세기 중엽에 걸쳐 유럽에서 형성된 미술 양식으로 보통 '신고전주의 미술'이라 불리기도 한다. 고전주의 미술의 특징을 살펴보면, 형식은 통일과 조화를 이루고 있는가? 표현은 확실한가? 형식과 내용은 균형을 이루고 있는가? 등을 주요기준으로 제시했다는 것이다. 프랑스의 수플로, 영국의 스마크, 독일의 싱켈은 고전주의 미술의 양식을 확립했고 앵그르와 프리동은 그 양식을 이어받아 프랑스 회화의 한 흐름을 형성하게 되었다.

- **고전주의 미술과 사실주의 미술의 미묘한 관계**
르네상스 시대의 고전주의와 구별하기 위해 신고전주의라고도 하는 고전주의 미술은 시민계급의 성장과 계몽주의 철학을 바탕으로 고대 그리스 시대의 이상적인 아름다움을 엄격한 형식미 속에서 구현하려고 했다. 따라서 균형과 조화, 안정미 등의 아름다움을 구현하는 중요한 요소로 여겼다.
반면 사실주의는 산업혁명 이후 도시에 공장이 늘어나면서 사람들이 도시로 향하는 소위 '도시화' 현상이 일어나는 가운데 도시문제와 빈부격차 등의 사회문제가 대두되던 시기에 이러한 현실을 미술로 반영하는 데 관심을 가졌다.
따라서 사실주의자들에게 있어 고전주의는 현실의 문제를 외면한 이상주의 혹은 아카데미즘으로 비쳐진 반면, 고전주의자들에게 사실주의는 아름다움을 추구하는 예술의 본질을 벗어난 일종의 사회운동으로 보인 것이다. 사실주의의 대표적 화가로는 쿠르베, 도미에, 밀레 등이 있다.

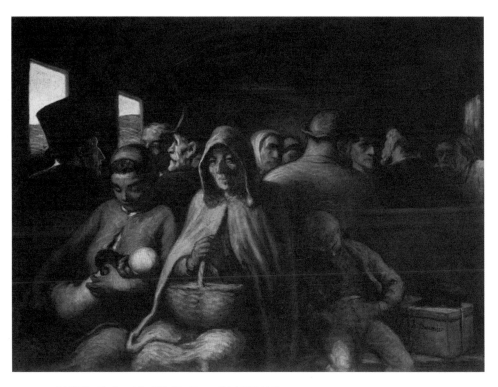

〈3등열차〉, 오노레 도미에, 1862, 67×93cm, 캐나다 국립미술관

오노레 도미에(Honore Daumier, 1808-1879)

'만화의 아버지'로 불린다. 혁명, 쿠데타, 전쟁과 내란이 끊이지 않았던 19세기의 잘못된 권력구조를 만화로 통렬
히 비판한 작가이다. 5세 때 유리직공이며 시인이던 아버지를 따라 파리로 이주하여 어려서부터 공증인사무실의
심부름꾼이나 서점점원 일을 하며 고생했다. 그러나 화가를 지망한 그는 석판화 기술을 습득하여, 1830년 《카리
카튀르》지 창간 무렵, 이 잡지에 만화를 기고하여 화단에 데뷔한다. 1832년 국왕 루이 필립을 비난하는 정치 풍
자만화를 기고하여 투옥되기도 한다. 1835년 언론탄압을 받으며 이 잡지의 발행이 금지되자, 이번에는 사회·풍
속 만화로 전환한다. 주로 《샤리바리》지를 통해 활동했는데, 억압과 울분, 고통을 호소하는 민중의 모습을 사실대
로 묘사하며 휴머니티가 넘치는 풍자만화를 그렸다. 그 후 40년간 귀족과 부르주아를 비판하는 풍자만화를 그렸
다. 살아생전 제작한 석판화는 약 4,000점에 이르고, 목판화도 일부 남아 있다. 주요작품으로 〈세탁하는 여인〉
〈3등열차〉 〈관극〉 〈돈키호테〉 등이 있으며 대표적 석판화로는 〈로베르 마케르〉가 있다. 그는 죽기 1년 전 그동안
그린 유화와 수채화를 모아 첫 개인전을 열었으나 거의 관심을 끌지 못했다. 만년에는 눈이 멀어가는 상태에서
친구가 제공해준 발몽두아의 조그만 집에 살다가 일생을 마쳤다. 그의 만화는 20대에는 정치풍자, 30대에는 풍
속풍자, 40대에는 혁명화, 50대에는 민중화, 60대에는 전쟁풍자 만화로 대별할 수 있다. 이런 일련의 풍자만화
는 서구의 근대역사가 어떻게 흘러갔는지 파악할 수 있는 힘을 준다.

●가슴속에 묻은 친구

위) 르누아르가 그린 《이젤 앞의 바지유》, 1867
아래) 바지유가 그린 《르누아르》, 1867

"이봐 클로드, 무슨 일로 장 그 친구가 갑자기 우리들을 부른 거지?"

'난 피에르 자네는 알고 있을 줄 알았는데? 자네가 장과는 더 친하잖나."

모네는 은근히 질투하는 목소리였다.

'내가 더 친하다고? 음, 내가 클로드 자네보다 좀 편한 스타일이라 그런가?"

르누아르의 농담에 모네는 큰 소리로 웃으며 그의 어깨를 툭 쳤다.

"그래, 그렇겠지. 예술가 나리들께서 어디 나처럼 시끄러운 사람을 좋아하겠나?"

하지만 정열적인 모네를 친구들 모두 좋아하고 있다는 건 누구나 다 아는 사실이었다.

"어쨌든 우리 둘 다, 장이 왜 우릴 부른 건지 전혀 모르고 있는 거로군. 이 친구 또 부모님이 보내주신 돈으로 한턱내려고 그러나?"

바로 그때, 어디선가 익숙한 목소리가 들

려왔다.

"뭘 또 얻어먹을 생각이야!"

바지유였다.

"그게 아니라 장, 자네가 우리들한테 뭘 얻어먹으려고 부른 건 아닐 거라는 얘기지."

모네의 능청스러운 변명에 바지유는 껄껄 웃었다.

"하하, 여하튼 말은 잘해요. 좋아, 일단 얘기 끝내고 한잔하러 가세."

"무슨 좋은 소식이라도 있나?"

르누아르도 궁금증을 참지 못하고 바지유에게 물었다.

"자, 이걸 봐. 이게 뭔지 알아보겠나?"

"?"

바지유가 건네준 종이는 한눈에 봐도 틀림없는 계약서였다. 거기엔 주소와 함께 공간의 크기와 계약금액이 적혀 있었다.

"이건 부동산 계약서인데? 자네 이사했나? 꽤 큰 집인 거 같은데?"

모네의 말에 르누아르도 고개를 끄덕였다.

"그러게 말이야. 장, 자네 혹시 결혼이라도 하는 건가? 그래서 우릴 부른 거야? 결혼 발표 하려고?"

두 사람은 어리둥절한 표정으로 난데없이 계약서를 들고 나타난 바지유의 얼굴을 쳐다보았다.

"결혼은 무슨. 내가 말했지? 난 예술과 결혼한 사람이라고! 이 친구들아. 이건 작업실 계약서야. 우리 모두를 위한! 세계적인 예술가가 될 사람들이 변변한 작업실 하나 없다는 게 말이나 되는 소린가? 그래서 내가 힘을 좀 썼지. 지금 막 계약

〈콩다민 9번가에 있는 화가의 화실〉, 바지유, 1870
계단 아래쪽에 앉아 있는 사람이 르누아르다.

을 마치고 오는 길일세. 그 사인한 부분은 만지지 않도록 조심해, 손에 잉크가 묻을지도 모르니까!"

르누아르와 그의 친구들은 세상에 아름다운 그림도 많이 남겼지만, 그보다 더 아름다운 우정으로 서로의 삶을 빛냈다. 특히, 프레데릭 바지유가 보여준 친구들에 대한 우정을 르누아르는 평생 가슴속 깊이 간직했다.

다른 친구들에 비해 집안이 부유했던 바지유는 1867년 초, 비스콩티가 20번지에 호화로운 작업실을 얻는다. 그리고 그는 르누아르, 모네 등 글레르의 화실에

서 만난 친구들이 마음껏 재능을 펼칠 수 있도록 자신의 작업실을 대가 없이 개방한다. 바지유가 그의 부모에게 쓴 편지엔 이러한 그의 따스한 인간미와 끈끈한 동료애가 넘쳐흐른다.

"제 화실엔 지금 글레르 선생님께 함께 배웠던 친구들이 머물고 있습니다. 아직까지 작업실을 구하지 못한 클로드 모네와 피에르 르누아르라는 친구들이죠. 피에르라는 친구는 이따금 돈을 보태겠다며 자신의 물건을 내놓기까지 합니다."

– 바지유가 그의 아버지에게 쓴 편지 중에서

"머지않아 큰 성공을 거둘 친구들이 여기 저와 함께 머물고 있습니다. 저에게 이곳은 즐거운 휴양지입니다. 공간도 넓고 두 친구 다 아주 유쾌하거든요."

– 바지유가 그의 어머니에게 쓴 편지 중에서

이런 심성과 천재적인 재능에도 불구하고 안타깝게도 바지유는 스물아홉이라는 꽃다운 나이에 전쟁터에서 짧고 아름다운 생애를 마친다. 르누아르는 노년이 되어서도 자신의 소중했던 친구 바지유를 이야기할 때면 늘 눈시울을 적시곤 했다.

●파리의 연인, 코르티잔

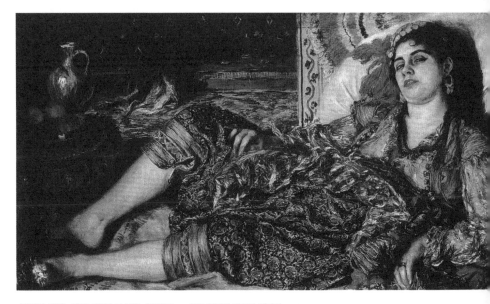

〈알제의 여인〉, 1870, 캔버스에 유화, 69X123cm, 미국 워싱턴 내셔널 갤러리

"다시 나가봐야 한다고?"

"응."

전시장에서 사들고 온 르누아르의 작품집에 실린 그림 하나를 유심히 살펴보던

아내가 혼잣말로 중얼거린다.

"그런데 이 여자는 누굴까?"

"아, 그 여자? 그 여자는 바로 파리의 코르티잔이었던 리즈 트레오야."

"코르티잔?"

◀ 〈파리 여인〉 혹은 〈푸른 옷의 여인〉, 1874, 캔버스에 유화, 160X106cm, 영국 카디프 웨일즈 국립미술관

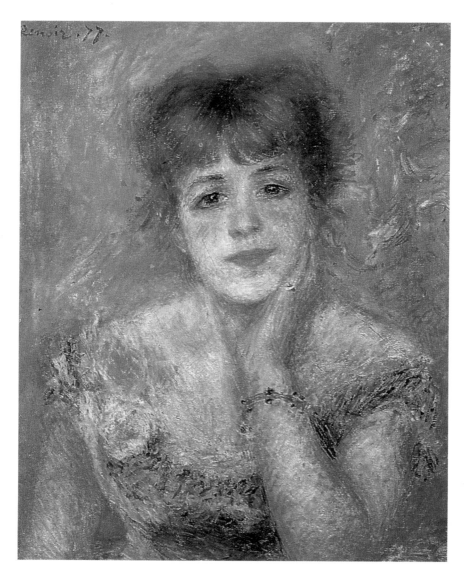

〈잔느 사마리의 초상〉, 1877, 캔버스에 유화, 56X46cm, 러시아 모스크바 푸쉬킨 박물관

르누아르 특유의 화사한 색이 돋보이는 〈잔느 사마리의 초상〉은 르누아르의 고객이었던 출판업자 샤르팡티에 (Charpintier)의 집에서 만난, 당시의 매력적인 유명여배우 잔느 사마리를 그린 그림이다.

"응."

"코르티잔이라. 어디서 들어본 거 같은데?"

아내는 생각이 잘 나지 않는지 고개를 갸우뚱거렸다.

"자기야, 내가 제일 좋아하는 영화가 뭐지?"

"뭐 워낙 좋아하는 영화가 많으셔서요."

영 비꼬는 말투다. 이해한다. 주말이면 대여점에서 빌려온 영화 보느라 밤을 샌 적이 어디 한두 번인가.

"그러지 말고. 왜 제일 여러 번 본 거 있잖아."

"음, 뭐지?"

"힌트, 화가가 등장하는 거."

"만날 화가에 관한 영화만 보면서? 아예 컬렉션까지 있잖아!"

아참, 그렇지. 화가의 삶이나 그들의 작품을 소재로 한 영화를 하나 둘씩 사서 모은 지 벌써 15년이 되어간다.

"남자 주인공이 자기가 좋아하는 배우인데도 몰라?"

"그래? 누구지?"

"자기도 좋아하는 남자배우가 하도 많아서 누군지 모르겠지?"

"어."

"거 참, 대답은 시원시원하게 잘 하네. 좋아, 힌트를 더 주지."

"꼭 이런 식으로 해야 돼?"

약간 짜증스러워하는 아내는 사실 호기심과 승부욕만큼은 둘째가라면 서러워한다.

"맞추면 재밌잖아. 성취감도 있고."

"성취감? 어이구, 참나. 아무튼 좋아, 힌트 더 줘봐."

"자기가 좋아하는 배우가 가난한 극작가로 나오는 영화야. 화가인 그의 친구는 아주 키가 작고. 영화의 배경은 춤과 노래와 사랑이 있는 빨간 풍차……."

"정답, 물랭루즈! 맞지?"

"딩동댕!"

"그럼 영화 속 그 여자가 실존 인물이야?"

"그건 나도 몰라. 다만 그녀가 바로 코르티잔이라는 거지."

"기억났다! 영화에서 그녀가 '난 단지 코르티잔일 뿐'이라고 말한 대목. 그렇다면 코르티잔이란?"

"그래. 당시 부자들이나 유력인사들에겐 흔히 코르티잔이라 불리는 여성들이 있었어."

"오호라. 젊고 아름답고 센스 있는 여성과, 경제적으로 든든한 스폰서의 만남이로군?"

"그렇지. 그녀들에게 코르티잔이란 물질적으로 원하는 것을 얻으면서도 구속 없이 자유롭게 살 수 있는 하나의 방법이었지."

"하지만 오히려 나이 지긋한 부자가 아닌, 젊고 가난하지만 매력적인 화가와 사랑에 빠져버리곤 했구나! 이제 그 영화가 좀 이해가 된다. 억만금을 주고도 살 수 없는 아름다운 젊음이 있지만, 젊기 때문에 가진 거라곤 가난과 열정뿐인 연인들의 사랑이야기."

"그런 의미에서 이따가 나 다녀와서 그 영화 한 번 더 볼까?"

"좋아! 그럼 일찍 들어와, 알았지?"

리즈의 실제 모습

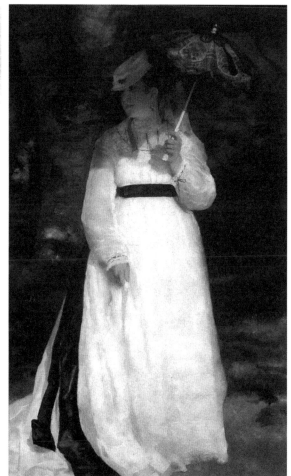
〈양산을 든 리즈〉, 1868, 캔버스에 유화, 106X74cm, 독일 에센 폴크방 미술관

리즈 트레오는 원래 마네의 연인으로 여러 해 동안 그의 모델이 되어주었다. 르누아르에 비해 경제적으로 여유로웠던 마네는 그의 파격적인 작품들로 일찌감치 미술계의 주목받는 이단아가 되었고, 그를 따르는 젊은 예술가들과 멋쟁이 신사들, 그리고 미모의 코르티잔들에게 둘러싸여 지냈다. 그런 코르티잔 중 하

나였던 리즈 트레오가 갑자기 르누아르 의 인생에 등장한 것이다.

유머러스하고 관능적이며 예술을 이해하는 미모의 젊은 여인이 제대로 연애 한 번 못해본, 가진 것이라곤 예술에 대한 불타는 열정뿐인 풋내기 젊은 화가 앞에 나타났을 때 벌어질 일을 상상하는 건 그리 어렵지 않다. 27세의 가난한 젊은 화가 르누아르는 18세의 관능미 넘치는 리즈 트레오와 지독한 사랑의 열병을 앓게 된다. 1865년부터 1872년까지 7년간 그들은 함께 지냈는데, 사랑의 힘 덕분인지 이때 그려진 르누아르의 작품 〈양산을 든 리즈〉는 살롱전에도 입선하여 평론가들의 호평을 받았다.

반면 르누아르의 아내 알린 샤리고는 와인으로 유명한 프랑스 부르고뉴 출신이었는데, 시골 말투와 촌스러움으로 인해 늘 주변 사람들의 놀림거리였다. 르누아르가 그녀를 처음 만난 건 서른아홉 살인 1880년으로 그는 십 년이 지난 1990년, 나이 오십이 다 되어서야 이미 자신과의 사이에 두 아이를 낳은 알린과 결혼식을 올린다. 그리고 그해 알린은 세 번째 아이를 출산한다.

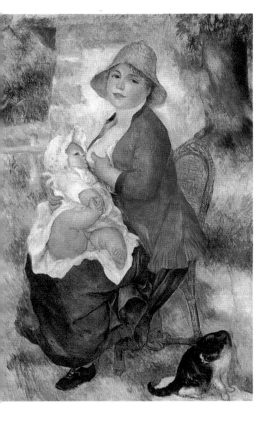

◀ 〈아기에게 젖을 먹이는 어머니(알린과 피에르)〉
1886, 캔버스에 유화, 114.7X73.6cm
세인트피터스버그 미술관

70

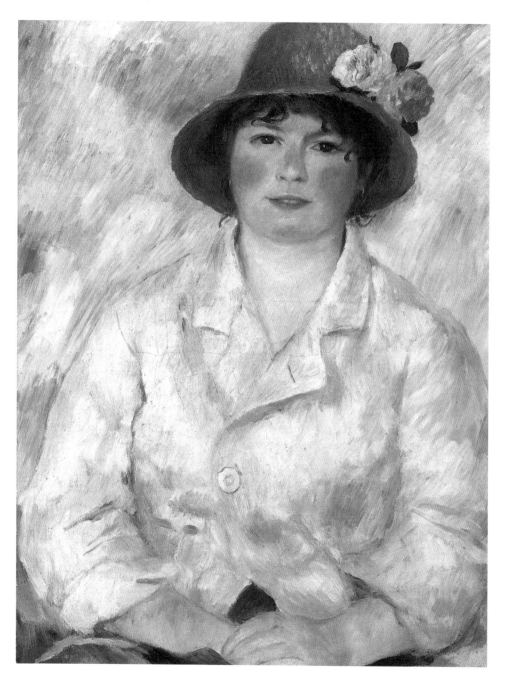

〈알린 샤리고(르누아르 부인)〉, 1885, 캔버스에 유화, 65X54cm, 필라델피아 현대미술관

●배고픔을 이긴 우정

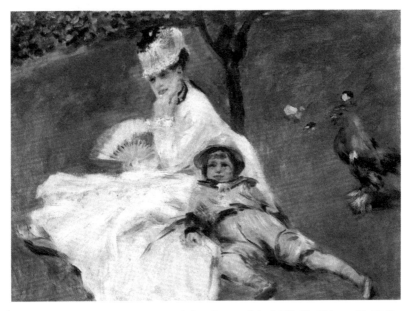

《아르장테이유 정원에서의 카미유 모네와 그녀의 아들 장》, 1874, 캔버스에 유화, 68×50.4cm, 파리 오르세 미술관. 르누아르가 그린 모네의 부인과 아들의 모습이다.

"장, 집에 있나?"

양손에 각각 무엇인가를 잔뜩 든 르누아르는 모네의 집 문을 발로 쿵쿵 찼다. 문이 살며시 열리고 모네가 손가락을 입술에 댄 채 얼굴을 내밀었다.

"쉿, 지금 아내와 아이가 자고 있어. 내 금방 화구를 챙겨서 나오겠네."

싱긋 웃어 보이는 모네에게 르누아르는 들고 온 물건들을 내밀었다.

"이봐, 난 어차피 물감도 다 떨어져서 이젠 그림을 그릴 수가 없네. 자, 이거나 받아."

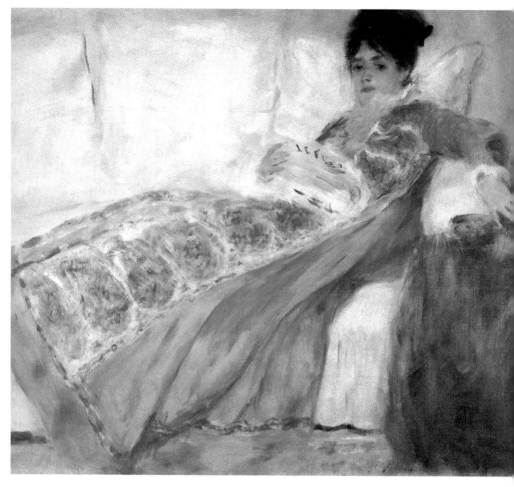

〈소파에 기댄 모네 부인〉, 1872, 캔버스에 유화, 54×73cm, 포루투갈 리스본 칼루스트 굴벤키안 재단

모네의 눈이 동그래졌다.

"이게 뭐지?"

"뭐긴, 먹을 거야. 요 아랫마을에 잔치가 있다기에 부리나케 쫓아가서 먹을 걸 좀

싸왔지. 자네 아내나 아이도 한참 잘 먹어야 할 때 아닌가. 어서 받아!"

"그렇다고 이렇게 다 싸왔단 말인가? 내 반만 받겠네."

〈모네의 초상〉, 1875, 캔버스에 유화, 18.5×10.7cm,
플라랑 수도원미술관

"내 걱정은 말게. 난 벌써 실컷 먹었다고. 더 먹으면 배탈이 날 지경이라니까. 자, 어서 받아!"

모네는 르누아르가 거짓말을 하고 있다는 사실을 누구보다 잘 알고 있었다. 움푹 팬 눈 밑에 시커멓게 음영이 진 얼굴은 기아 난민과 다를 바 없었기 때문이다.

"사람 참, 알았어, 알았으니까 여기서 잠깐만 기다리게. 이거 식탁에 올려놓고 그림 그릴 채비를 해서 금방 나오겠네. 물감 걱정은 하지 말고. 자네 알지? 내가 쥐어짜는

덴 아주 선수인 거. 사람이든 물감이든!"

모네의 너스레에 르누아르는 웃지 않을 수 없었다. 둘은 그렇게 어깨동무를 하고는 개구리 연못 '라 그르누이에르'를 향해 즐거운 마음으로 함께 걸었다.

1869년, 르누아르는 모네가 사는 파리 서쪽의 작은 마을 근처에 살고 있었다. 모네는 당시 아이가 태어나면서 경제적으로 매우 어려운 처지에 놓여 있었는데, 이런 그에게 르누아르는 음식을 가져다주면서 힘이 돼주었다. 물론 모네에게 음식을 가져다줄 때면 배고픔은 온전히 르누아르 자신의 몫이 되었다.

74

"우린 매일 먹진 못하지. 하지만 난 늘 행복하다네. 좋은 친구와 함께 있으니 말이야. 그나저나 나도 요샌 물감이 다 떨어져서 작업을 전혀 못하고 있네."

– 르누아르가 바지유에게 쓴 편지 중에서

이들은 생계를 위해 그림엽서를 그려가며 〈라 그르누이에르(개구리 연못)〉의 야외작업을 이어갔다. 상류층과 서민층 모두가 좋아한 센 강변의 유원지 '라 그르누이에르'는 현대적인 멋을 아는 세련된 남녀들을 위한 만남의 장소였는데, 여기서 말하는 '개구리'는 당시 이곳에서 남자들을 유혹하던 여자들을 부르는 은어였다. 바로 이런 곳에서 빚어지는 통속적인 풍경을 그림으로 그린다는 것은 그 당시 미술계의 상식에서 크게 벗어나는 일이었다.

라 그르누이에르는 화가들뿐 아니라 문인들도 즐겨 찾던 장소로 《여자의 일생》, 《목걸이》 등의 소설로 잘 알려진 모파상 역시 그의 소설 《폴의 연인》, 《이베트》 등에서 '라 그르누이에르'의 모습을 소개하기도 했다.

극심한 경제적 압박과 배고픔에 시달리면서도 친구들끼리 서로 힘과 용기를 준 이 시기에 르누아르의 화폭은 점점 더 밝은 색깔로 물들어간다. 야외작업의 경험이 풍부한 모네의 아낌없는 조언과 우정을 르누아르는 그렇게 자신의 화풍으로 영원히 간직하게 된 것

유원지 '라 그르누이에르'를 알리는 포스터

〈호숫가에서〉, 1880년경, 캔버스에 유화, 46.2X55.4cm, 시카고 아트 인스티튜트

이다. 이때의 르누아르와 모네의 그림을 나란히 놓고 보면 배고픔을 우정으로

넉넉히 이겨낸 두 젊은 화가의 대화가 지금도 생생히 들리는 듯하다.

모파상(Henri Rene Albert Guy de Maupassant, 1850-1893)
프랑스 노르망디 미로메닐에서 출생. 1872년 22살의 모파상은 해군성과 문부성에서
일하며 어머니의 친구인 G.플로베르에게 직접 문학지도를 받게 된다. 그 후 소설 〈비
곗덩어리 Boule de suif〉(1880)로 문단에 데뷔하며 사람들의 주목을 끌기 시작했다.
그림은 프랑수아 니콜라 페엔 페랭이 그린 〈모파상 초상화〉.

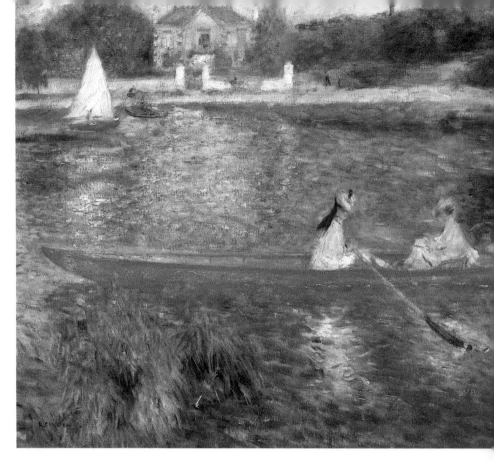

〈아스니에르의 센 강〉 혹은 〈노르웨이식 배〉, 1879년경, 캔버스에 유화, 71X92cm, 런던 내셔널 갤러리

그가 발표한 장편소설 〈여자의 일생 Une vie〉(1883)은 플로베르의 〈보바리 부인 Madame Bovary〉(1857)과 함께 프랑스 사실주의 문학이 낳은 걸작으로 평가되고 있다. 건조한 문체를 통해 이상한 성격, 염세적인 성격을 지닌 인물들을 담담하게 묘사하여 잔잔한 고독감을 느끼게 하는 것이 모파상 작품들의 특징이라 할 수 있다.

그는 10년간의 짧은 문단생활에서 단편소설 약 300편, 기행문 3권, 시집 1권, 희곡 몇 편 외에 〈벨아미 Bel-Ami〉(1885), 〈몽토리올 Mont-Oriol〉(1887), 〈피에르와 장 Pierre et Jean〉(1888), 〈죽음처럼 강하다 Fort comme la mort〉(1889), 〈우리들의 마음 Notre cœur〉(1890) 등의 장편소설을 썼다. 옆의 〈여자의 일생〉 삽화는 1883년 루르(A. Leroux)의 드로잉, 르무안(G. Lemoine)의 판화에 의해 그려졌다.

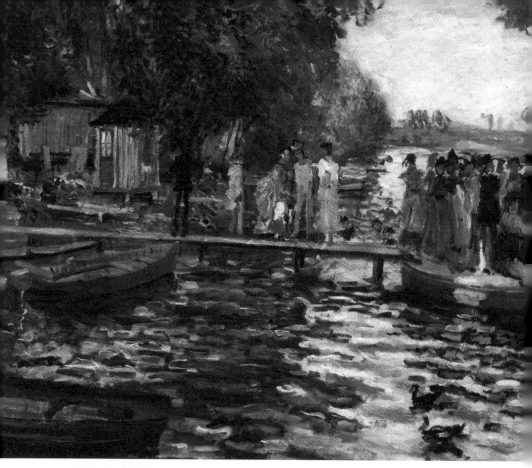

▲ 〈라 그르누이에르〉, 르누아르, 1869, 캔버스에 유화,
65×95cm, 스위스 오스카 라인하르트 컬렉션
◀ 〈라 그르누이에르〉, 클로드 모네, 1869, 캔버스에 유화,
75×100cm, 뉴욕 메트로폴리탄 미술관

르누아르와 모네의 두 작품. 르누아르와 모네가 동일한
주제로 반복하여 그린 습작들에는 각자의 개성 속에서도
자연광 아래에서 인물을 그리는 그들만의 독특한 방식이
나타난다. 그림에서 보이는, 점을 찍듯 처리한 태양빛, 투
명하고 맑은 대기, 어른거리는 물에 대한 자연스러운 묘
사는 이제 곧 불어닥칠 인상파 혁명을 예고하고 있다.

●붉게 물든 눈동자

"반갑습니다, 선생님."

"아, 신 선생, 집사람한테 말씀 많이 들었습니다."

그의 얼굴엔 소년 같은 환한 미소가 가득했다. 굉장히 보수적이고 완고한 얼굴을 예상했던 내 추측은 여지없이 빗나가버렸다.

"우리 집사람 일로 신경 써주셔서 고마워요."

"아닙니다, 선생님. 사모님의 열정적인 수업태도에 오히려 제가 강의 준비도 철저히 하고 그럽니다."

그는 유쾌하게 한바탕 웃었다.

"등록금 열심히 내주고 있는데 수업이라도 열심히 들어야죠. 그나저나 집사람 말로는 나를 만나고 싶어하셨다던데, 무슨 용무라도 있는 건가요?"

이럴 수가, 상황을 보아하니 혼자 다 뒤집어쓴 것 같았다. 실은 사모님께서 아드님 일로 주선한 자리라고 설명하기엔 너무 늦어버린 것이다. 이럴 땐 그저 눈치껏 얘기를 꺼내봐서 대화가 풀릴 것 같으면 계속하고, 아니다 싶으면 얼른 다른 얘기로 둘러대면 된다. 어쨌든 나름대로 열심히 머리를 굴리고 있는데,

"그 사람도 참, 그 나이에 무슨 대학을 다시 다니겠다고 그러는 건지 원."

"그래도 학교가 좋지 않습니까, 선생님? 배움이 있고, 젊음이 있고요."

"나야 늘 동경하던 곳이 대학이죠. 평생 아버지처럼 그림만 그렸을 뿐이지, 요새 그 흔한 미대 한번 다녀보지 못했어요. 참 아이러니하죠? 유명한 화가 아버지를 둔 덕에 그림을 그리는 방법에 대해서는 열여섯 살도 되기 전에 모르는 게 없을

정도였는데 말이에요."

밝은 표정으로 말을 하곤 있었지만 왠지 그의 미소는 슬픔에 더 가까워 보였다.

"꼭 대학을 나오고 미대를 다녀야 화가가 될 수 있는 건 아니지 않습니까?"

그냥 한 말이 아니었다. 수업시간에 늘 강조하는 이야기였고 또 실제로도 그렇지 않은가. 그러나 정작 아픔을 겪은 당사자에겐 그런 말조차 가진 자의 오만으로 보일 수도 있나보다.

"흔히들 '대학 졸업장은 그저 종이에 불과하다'고 쉽게 말하죠. 하지만 현실에선 그 종이 쪼가리 때문에 상처받고 차별받는 경우가 허다해요."

"어쨌든 선생님께선 그 모든 걸 이겨내셨잖아요?"

순간, 그의 눈빛이 흐려졌다.

"글쎄요. 난 그저 살아남기 위해 발버둥쳤을 뿐, 특별히 무슨 역경을 이겨냈다거나 그런 생각은 해본 적이 없습니다. 그나저나 우리 신 선생께선 어쩌다 예술의 길로 들어서게 됐나요?"

"저에겐 운명과도 같은 사연이 하나 있었습니다. 물론 선생님께 비할 바는 아니지만요."

"하하, 꽤나 비장하시군요! 하기야 우리가 다 그렇죠. 그건 그렇고, 오늘 날 보자고 한 용무가 있을 텐데요?"

"네? 아참, 그렇죠."

예상외로 편안한 느낌 때문이었을까? 난 무모하지만 차라리 정면으로 부딪쳐 보기로 했다.

"실은 지난주 수업이 끝나고 사모님과 몇 마디 나눴습니다."

"나도 그랬다고 얘기는 들었어요. 무슨 일이랍니까?"

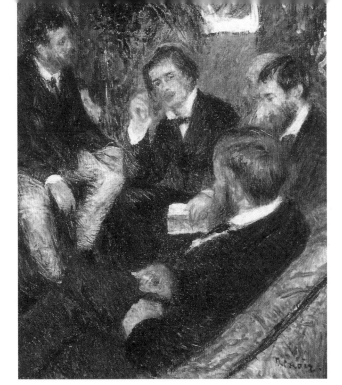

〈화가들의 살롱〉, 혹은 〈생 조르주가의 아틀리에〉 1876, 캔버스에 유화, 46×38cm, 파사데나 노튼 사이먼 박물관

'생 조르주가의 아틀리에'는 젊은 예술가들이 즐겨 찾는 살롱이었다. 르누아르는 1877년 세 번째 인상파전을 준비하고 있을 당시 이 그림을 그린 것으로 알려져 있다. 그림 속 인물들은 피사로, 리비에르, 카바네로 추정된다.

역시 그는 아무것도 모르고 있었다. 나는 미리 준비해온 스케치 노트를 가방에서 꺼내 그에게 건넸다. 웃는 얼굴로 그것을 받아들던 화백의 표정은 한 장, 한 장 페이지를 넘길 때마다 조금씩 변해갔다. 처음 호기심에 차 있던 그의 얼굴엔 곧 놀란 표정이 나타났고 이어 심각한 표정이 되었다가 끝내 침통한 표정으로 스케치 노트의 마지막 페이지를 덮었다. 깊이를 가늠할 수 없는 긴 침묵이 우리 둘 사이를 가르고 지나갔다.

"신 선생, 지금 내가 본 이거……."

붉게 달아오른 그의 두 눈가엔 눈물이 한가득 맺혀 있었다.

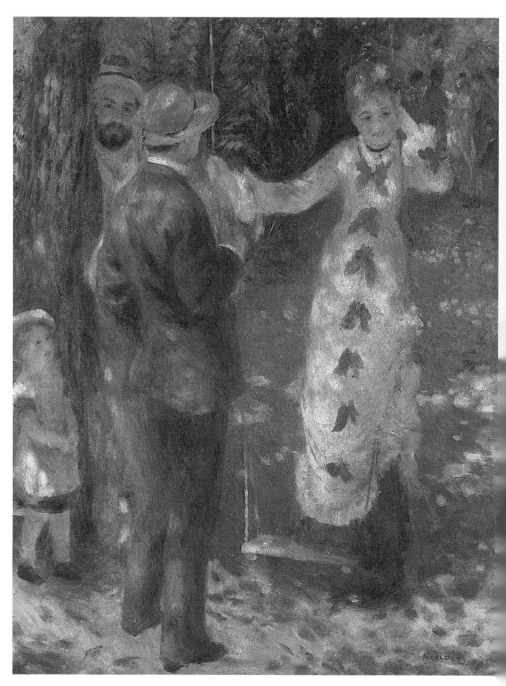

〈그네〉, 1876, 캔버스에 유화, 92×73cm, 파리 오르세 미술관

●천국에서 맺은 열매

"그러니까 장, 자네 말은 지금 우리만의 전시회를 열자 이거지?"

모네는 뜻밖에 시큰둥한 반응을 보였다.

"이 친구야, 이제 좀 그만해. 자네 부모님께는 이제 내가 다 죄송스러울 지경이야. 피에르와 나 같은 떨거지들 먹여살리느라고 그동안 자네가 집에서 갖다 쓴 돈이 대체 얼만가? 우리 그림 그릴 곳이 마땅치 않다고 자네 혼자 그 엄청난 작업실 얻고, 그것도 모자라 틈틈이 그림도 사주고, 그림 그릴 재료도 다 대주고. 나중엔 우리들 생활비 떨어질까봐 일부러 돈 꿔주고 받지도 않고. 이봐, 장! 자네 우정은 정말 우리 모두 눈물 나게 고마워하고 있어. 하지만 제발 자네도 이젠 부모님 생각을 좀 해야지. 전시회가 무슨 애들 장난인 줄 아나? 흉내라도 내려면 몇만 프랑은 족히 들어갈 걸세!"

자기가 말을 하면서도 열을 받았는지 모네의 목소리는 점점 커져만 갔다. 그런 친구를 바라보는 르누아르도 모네의 말에 동감하는 눈빛으로 바지유를 바라보았다. 그러나 바지유는 태연한 표정으로 모네의 말을 되받았다.

"이 친구들이, 내가 만날 부모님 등골 빼먹을 생각만 하는 줄 아나? 왜 이렇게 흥분들 하고 난리야?"

르누아르도 더 이상 지켜보고 있을 수만은 없었다.

"장, 그럼 어쩌자는 건가? 무슨 좋은 생각이라도 있어?"

말을 아끼던 르누아르까지 가세하자 바지유는 두 친구의 얼굴을 번갈아 보며 혀를 찼다.

"쯧쯧, 이 사람들아. 나나 자네들이 출세하는 게 우리 부모님 돈 아낄 수 있는 제일 빠른 길이야. 그리고 다들 굶어죽을 생각인가? 아니면 평생 센 강변에서 그림엽서나 팔며 살려는 거야? 이봐, 생각들을 해봐. 우리는 어차피 살롱전 심사위원들 눈 밖에 났어. 우리가 추구하는 그림 스타일은 그들에겐 한낱 쓰레기일 뿐이라고. 그래, 뭐 간간이 한두 작품 정도야 통과시켜 주겠지. 하지만 그래가지고서야 언제 제대로 된 예술가가 되겠나? 한 해 걸러 한 번씩 살롱전에 작품 몇 개 내거는 화가쯤이야 파리에만도 수없이 많아."

바지유의 말이 끝나자마자 모네가 다시 끼어들었다.

"그래서 우리들끼리 전시회를 열자고? 누구 돈으로?"

"바로 우리 돈이지!"

"우리 돈?"

엉뚱한 바지유의 말에 모네와 르누아르는 배를 쥐고 한참을 웃었다.

"피에르, 자네 지금 얼마나 있나?"

모네가 웃느라 빨갛게 달아오른 얼굴로 르누아르의 옆구리를 쿡 찔렀다.

"나? 지금? 한 3프랑쯤 있는데?"

르누아르의 말에 모네는,

"돈 많네! 보시다시피 난 땡전 한 푼 없거든?"

하면서 자신의 양쪽 주머니를 뒤집어 보였다.

"장, 클로드 말이 맞아. 우리가 돈이 어디 있나? 당장 어제 저녁부터 지금까지 아무것도 먹지 못하고 있는데."

친구들의 말에 바지유는 차근차근 자신의 생각을 설명하기 시작했다.

"자네들은 '뜻이 있는 곳에 길이 있다'는 말도 모르나? 나도 전시회를 내일 당장

열자는 게 아니야. 단, 우리에겐 스스로를 세상에 알릴 수 있는 기회가 필요하다
는 얘기지. 낡은 사고방식에 거드름만 떨 줄 아는 살롱전 심사위원들 눈치 살피
느라 아까운 시간만 자꾸 보낼 순 없잖아? 이봐 친구들, 우리가 뜻을 모아서 하나
의 목소리를 낸다면 반드시 세상은 우리의 외침에 귀를 기울이게 될 거야."

이날 르누아르와 모네에게 펼쳐 보였던 바지유의 꿈은 그로부터 7년이 흐른 뒤,
전쟁터에서 숨을 거둔 그를 기리는 친구들에 의해 현실로 이루어진다. 르누아
르, 모네, 시슬레, 피사로, 드가, 기요맹 등이 중심이 된 인상파 화가들은 먼저 하

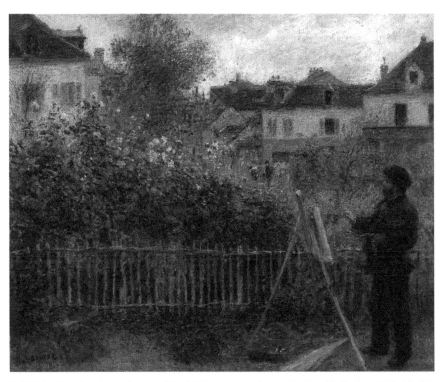

〈정원에서 그림 그리는 클로드 모네〉, 1875, 캔버스에 유화, 50×61cm, 하트포드 워즈워드 아테네움, 안느 패리쉬 티첼 기증

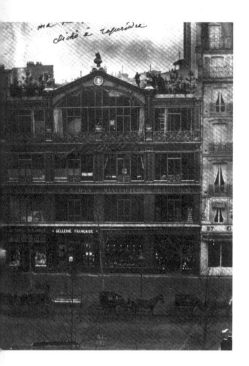

◀ 1874년 전시회가 열렸던 나다르의 사진관
나다르(Nadar, 1820-1910) 19세기 프랑스에서 활동한 사진
가, 만화가, 저널리스트. 본명은 가스파르 펠릭스 투르나숑
(Gaspard Félix Tournachon)이다. 의학도에서 문학으로 방향
을 틀어 1842년 저널리스트가 된 그는 1849년경부터 또다시 사
진으로 활동영역을 넓히게 된다. 1853년 파리에 개설한· 스튜디
오는 파리 예술계의 살롱과 같은 장소가 되어 당시 유명인사들
의 교류의 장이 된다. 그 후 1859년 들라크루아, 보들레르, 도미
에, 밀레, 코데, 바그너 등을 모델로 한 《초상사진집》을 출판하여
화제를 불러일으킴으로써 초상사진의 1인자가 되었다. 나다르는
새로운 시도를 많이 했는데, 그 중 휴대용 발광장치를 이용하여
야경(夜景)과 파리납골당(納骨堂)을 촬영한 사건은 촬영술에서
전기조명을 사용한 최초의 시도로 기억되고 있다.

늘나라로 간 친구가 꿈꿨던 자신들만의 전시회를 열기 위해 하나 둘 모여들기 시

작한다. 1873년 12월, 그들은 먼저 예술가들로 이루어진 작은 회사를 설립하고

전시에 필요한 준비를 각자 나누어 진행한다. 르누아르는 전시할 그림을 관람객

이 감상하기 좋게 배치하는 일을 맡았다. 사진예술의 선구자이자 인상파 화가들

의 오랜 친구인 나다르도 이들과 뜻을 같이해 자신의 사진 스튜디오를 전시장으

로 내놓았다. 전시장 대관비용에 골머리를 앓던 르누아르와 친구들은 이에 큰

용기를 얻어 더욱 적극적으로 뜻을 함께할 사람들을 끌어모았고, 마침내 여기저

기 흩어져 있던 신진 화가들로부터 총 160여 점에 이르는 작품의 출품동의서를

받아내는 데 성공한다.

〈우산들〉, 1880-1883, 캔버스에 유화, 180×115cm, 런던 내셔널 갤러리 ▶

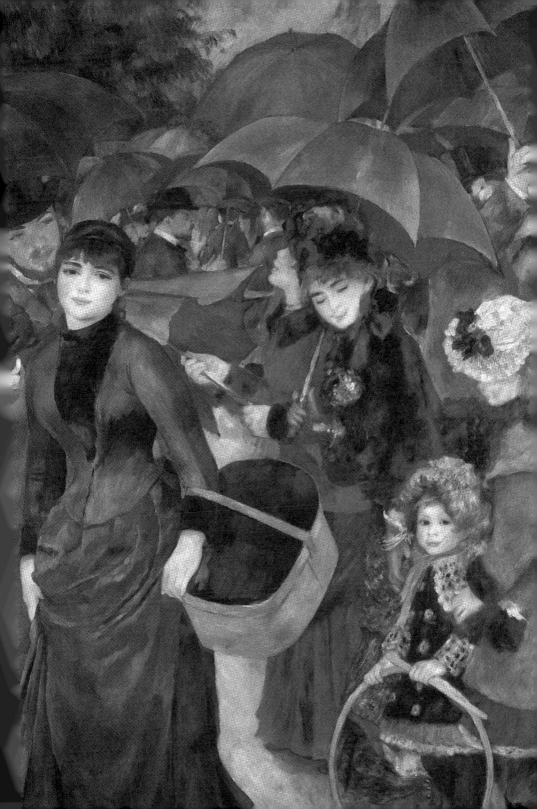

●또 하나의 노트

"아빠, 일어나, 얼른 일어나!"

"한나, 아빠 십분만."

토요일 오후, 변함없이 나를 흔들어 깨우는 딸아이에게 나도 똑같이 아이 같은 소리를 하며 조금이라도 더 누워 있어 보려고 애를 쓰는데 거실에서 아내가 부르는 소리가 들린다.

"자기야, 전화 받아봐!"

"한나야, 엄마가 뭐래니?"

"전화."

"어? 으응. 한나, 너도 아빠랑 잠 좀 더 자자."

"으아, 숨 막혀!"

나를 깨우러 들어온 아이를 덮고 있던 이불로 확 뒤집어씌우는데,

"으이그, 잘들 논다. 이불 장난이나 하고 있고. 자, 전화 받아봐."

방으로 쫓아 들어온 아내가 이불을 확 걷어내고 내 손에 휴대폰을 쥐여준다.

"그냥 나중에 내가 전화한다고 그러지."

"병원이야."

"응?"

"김 박사님이 당신 언제 올 거냐고 물으시는데?"

"아, 맞다!"

강변북로는 아직 차들이 없어 시원하게 뚫려 있었다. 운전석 쪽 창문을 내리자

시원한 강바람이 차 안으로 불어들었다. 뒷자리에 탄 아이는 좋아라 하고 옆자리의 아내는 나부끼는 머리카락을 연신 손가락으로 쓸어넘긴다.

"만나뵙기로 했으면 진즉 얘기를 해주지. 아버님 좋아하시는 식혜라도 좀 만들어다 드리게."

"미안. 내가 요새 정신이 없네."

병원 지하 주차장에 차를 세우고 1층 편의점에서 구입한 몇 가지 물품을 아내와 딸아이 손에 들려 먼저 병실로 보낸 뒤, 나는 담당의사를 만나기 위해 복도 끝으로 향했다.

"안녕하세요, 김 박사님."

"오, 왔군. 아버지는 뵈었나?"

"아뇨, 집사람이랑 딸애만 먼저 보내고 전 이리 곧장 왔습니다."

"아, 그래?"

"아버지한테 무슨 일이라도 있었나요?"

김 박사님은 따스한 미소를 지어 보였다.

"자네 혹시 어제 아버지한테 뭘 빌려갔나?"

"네. 어떻게 아세요?"

르누아르가 알베르 앙드레에게 보낸 편지

알베르 앙드레(Albert André, 1869-1954) 후기 인상파 화가였던 알베르 앙드레는 1894년 '앵데팡당전'에서 처음 르누아르를 만난다. 이후 르누아르 가족과 식구처럼 친하게 지냈다. 동시에 〈르누아르의 초상〉을 비롯 〈가족을 그리는 르누아르〉 등, 르누아르와 관련된 그림을 여러 점 남긴다. 1919년 르누아르가 죽자 르누아르의 유언 집행자이자 전기 작가로 선정되었을 정도로 앙드레는 르누아르와 각별한 사이였다.

"정말이군. 그 사람 치매로 또 괜한 소리 하는 건 줄 알았는데."

"제가 빌려간 걸 찾으시던가요?"

"말도 말게. 평생을 같이한 이 고향친구 얼굴도 못 알아보던 양반이 어제 오후부턴 정신 멀쩡하게 있더니만, 오늘은 아침부터 나한테 자네 전화번호까지 일러주면서 연락 좀 해보라고 조르지 뭔가. 자네가 어제 뭘 빌려갔다면서. 그걸 오늘 가져오기로 했다나? 대체 그게 뭔가? 무슨 보물단지라도 되나?"

껄껄 웃으시는 김 박사님께 인사를 드리고 나서 나는 복도 반대편 아버지가 계신 입원실로 걸어갔다.

아버지. 한번 설교를 시작했다 하면 두 시간이고 세 시간이고 한자리에 앉혀놓고는 세계의 모든 명언과 격언을 쏟아내시던 나의 아버지. 의사가 아니면서도 의학 관련 책으로 대통령 표창까지 받으시고, 광고쟁이가 아니면서도 광고 문구를 직접 만들어 새로 출시한 상품을 히트시킨 특이하신 분. 역사에서부터 자잘한

1. 1912년 아틀리에에서 사진을 찍고 있는 르누아르
2. 위 사진을 토대로 피카소는 1919년 르누아르가 사망한 해에 이 초상을 그렸다. 3. 〈르누아르의 초상〉, 1904-1905, 목판화, 33×25cm, 알베르 앙드레 미술관

생활상식까지 방대한 지식체계를 갖고 계시던, 그래서 주변 사람들로부터 늘 뭔가를 문의하는 전화가 끊이질 않았던 그런 분이 이제는 하나뿐인 아들의 얼굴조차 잘 알아보지 못하신다.

"왔냐."

놀랍게도 아버지는 어제의 모습과는 달리 꼿꼿한 자세로 침대에 앉아 계셨다.

"넌 여전히 시간약속이 희미하구나."

"……."

이 상황에 내게 야단을 치시는 아버지의 모습을 차라리 기뻐해야 하는 걸까? 그저 우두커니 서 있는데,

"너희들은 좀 나가 있거라."

나처럼 뻘쭘하게 한구석에 서 있던 아내와 아이가 아버지로부터 퇴실 명령을 받는다.

"네, 아버님. 한나야, 이리 와. 할아버지랑 아빠랑 하실 말씀 있으시대."

마침내 병실에는 아버지와 나, 단둘만 남게 되었다. 분명히 세상에서 가장 가까워야 할 아버지와 아들 사이인데 왜 둘만 있으면 늘 이렇게 분위기가 얼어붙는 것일까.

"좀 어떠세……."

"가져왔으면 꺼내놓고 어서 가거라. 아이 데리고 병원에 오래 있는 거 아니다."

사람 말 뚝뚝 끊어버리는, 내겐 아주 익숙한 아버지의 모습 앞에서 또다시 난 잔뜩 주눅이 든 채 가방을 열고 스케치 노트를 꺼내 침대 위에 조심스레 내려놓았다.

●아름다운 반란

"아니, 무슨 그림이 이래?"

전시를 보러 온 사람들은 웅성거리기 시작했다.

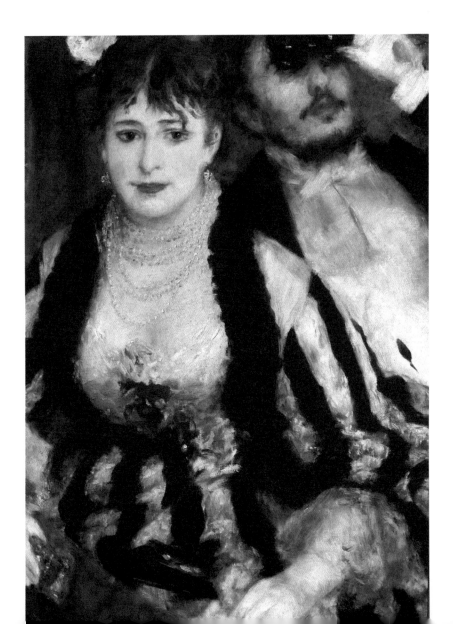

"도저히 눈 뜨고 봐줄 수가 없구만!"

"이걸 그림이라고 전시장에 걸어놓고 입장료를 받아?"

관람객들의 반응은 충격을 넘어선 분노 그 자체였다.

"이따위 저질 그림은 조각조각 찢어버려야 해!"

1874년 4월 15일, 르누아르와 그의 친구들은 한 달간 계속될 그들의 제1회 전시회를 개최한다. 풍경화, 인물화, 초상화, 유화, 수채화, 파스텔화 등 거의 모든 장르의 그림들이 진열된 이 전시회의 입장료는 단돈 1프랑이었다. 그러나 미술의 새 역사를 쓰게 될 이 전시회는 첫날 170여 명의 관객수를 기록했을 뿐, 한 달 동안 전시장을 찾은 관람객 수는 겨우 3천 5백여 명에 불과했다. 게다가 대부분의 관람객과 평론가들은 전시장에 걸린 작품을 모욕하거나 심지어 테러를 가하기도 했다. 다만, 몇몇 극소수의 평론가만이 이 새로운 그림의 경향이 갖는 의미를 알아보고 호의적인 평가를 내려주었을 뿐이다.

"전시장 곳곳에서 진부하지 않은 인상적인 작품들이 관람객의 눈길을 끈다."

– 에른스트 데리비이, 미술평론가

그러나 사람들은 이런 좋은 평론보다는 늘 신랄하고 독설로 가득 찬 말에 더 관심을 갖게 마련이다. 전시회가 시작된 지 꼭 열흘이 지난 4월 25일, 평론가 르르와의 글이 《르 샤리바리》라는 잡지에 실린다. 여기서 그는 이 젊은 화가들의 새로운 화풍을 비꼬기 위해 모네의 작품 제목인 〈인상, 해돋이〉에 사용된 '인상'이라는 단어를 붙들고 늘어지는데, 이 일을 계기로 훗날 르누아르와 그의 친구들은 '인상파' 혹은 '인상주의자'로 불리게 된다.

◀ 〈특별관람석〉, 1874, 캔버스에 유화, 80×63.5cm, 런던 코톨드 인스티튜트 미술관

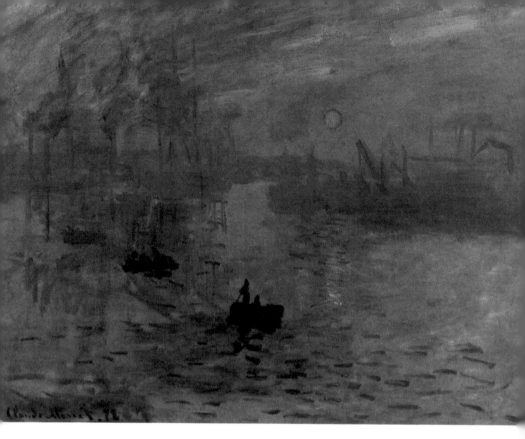

〈인상, 해돋이〉, 모네, 1872, 캔버스에 유화, 48×63cm, 파리 마르모탕 미술관
인상주의 화풍의 효시가 된 기념비적인 작품. 해돋는 풍경이 아닌 해돋이 순간의 인상을 화폭에 담았다. 안개와
일렁이는 물결 위에 번지는 태양빛 등이 새벽의 어슴푸레한 정경 속에 한데 어울려 신새벽 강변의 해돋는 인상
으로 녹아들었다.

"(그림은) 잘 알아보기 힘들지만 어렴풋한 인상 같은 건 있어 보인다. 다만 그림의

바탕에 칠해진 무수한 검은 자국들이 뭘 보여주려고 하는지 묻고 싶을 뿐이다.

대체 이 그림이 무슨 인상을 나타낸단 말인가?"

– 루이 르르와

《르 피가로》지에서도 "미친 자들이 전시를 했다"며 "많은 사람들이 그들의 작품

을 보고 웃음을 멈추지 못했다"고 전했고, 대중들 역시 "역겹고 더럽다", "유치하고 조잡하다", "벽지 같다", "물감으로(화폭을) 떡칠했다" 등등 입에 담을 수 없는 거친 단어들을 사용하며 이 새로운 스타일의 그림을 조롱했다.

다행히 전시회는 아슬아슬하게 적자는 면했다. 그렇지만 전시를 통해 아무것도 얻지 못한 화가들에게는 적자나 다를 바 없었다. 이에 르누아르는 동료들에게 전시작품을 경매에 붙이자고 제안하고 1875년 실제 경매를 감행한다. 르누아르 자신도 이 경매에 스무 점의 작품을 내놓았는데 단 두 점의 작품만이 그것도 헐값에 팔렸을 뿐, 다른 동료들과 마찬가지로 별 소득을 얻지 못했다. 오히려 경매가 벌어지는 현장에는 이들을 비난하기 위한 인파만 몰려들었을 뿐이다. 훗날 피사로는 "그때의 소동으로 마음고생이 이만저만이 아니었다. 다시는 미술계에

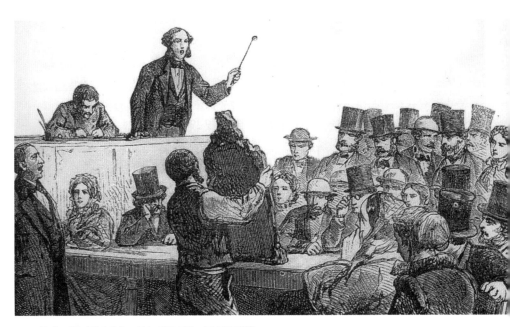

〈호텔 드루오에서의 경매〉, L.무쇼, 1867, 판화, 파리 국립도서관

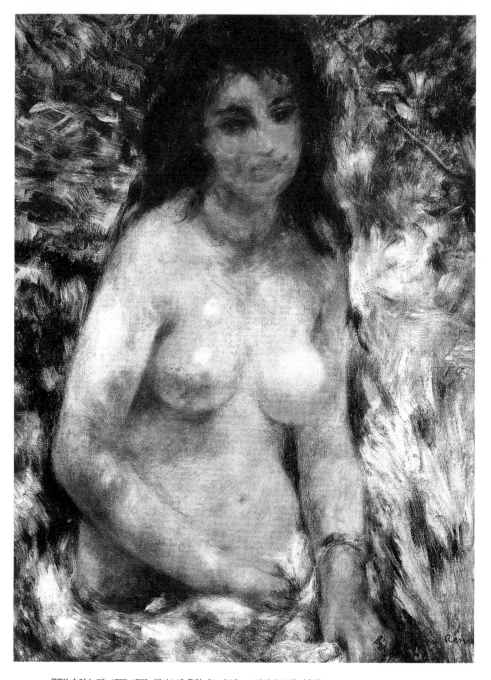

〈햇빛 속의 누드〉, 1875~1876, 캔버스에 유화, 81×64.8cm, 파리 오르세 미술관

인상파 화가들이 주로 관심을 가졌던 문제는 햇빛 속에서 인물의 모습을 적절히 표현하는 방법이었다. 르누아르는
이 문제의 해답을 찾기 위해 과감한 시도를 했는데, 바로 여성의 누드를 자연광 아래에서 그리는 것이었다. 수없이
많은 여성 누드화를 그리던 르누아르는 마침내 1875년, 코로가에 있는 작업실 정원에서 안나라는 이름의 모델을
그린다. 이 작품에서 르누아르는 그만의 섬세한 감성으로 자연과 생명의 아름다움을 여인의 누드로 그려낸다.

발을 들여놓지 못할 것이라고 생각했다"며 당시를 회상했다.

그러나 이듬해인 1876년 4월, 인상파 화가들은 두 번째 전시회를 다시 개최한다. 전시가 열린 곳은 영원한 인상파의 후원자 폴 뒤랑 뤼엘(Paul Durand-Ruel)의 화랑이었다. 이 전시회에 르누아르는 수집가와 화상들이 소유하고 있던 18점의 회화를 모아 출품하는데 이 중에는 〈햇빛 속의 누드〉로 불리는, 훗날 사람들이 르누아르의 대표작 중 하나로 기억하게 될 그림도 포함되어 있었다. 그러나 평론가들은 여전히 르누아르의 작품을 비웃었다. 오직 시대를 앞선 지성의 소유자 에밀 졸라만이 "밝은 색채들이 놀라울 정도로 조화를 이루고 있는 신비롭고 매력적인 이 초상은 어느 스페인 공주를 닮은 듯하다"며 르누아르를 루벤스에 버금가는 화가로 극찬한다.

결국 제2회 전시도 1회 때처럼 화가들의 작품세계를 이해하지 못한 사람들의 분노와 조롱 속에서 끝을 맺고 만다. 하지만 인상파 화가들은 여전히 포기할 줄 몰랐다. 그들은 전시회가 끝나자마자 곧바로 다음 전시를 위해 새 작품을 준비하기 시작했고, 그들의 이름을 이 세상에 영원히 새기게 될 역사적인 세 번째 전시회를 향해 달려갔다.

마침내 1877년 4월, 제3회 인상파 전시회의 막이 오른다. 처음으로 그들 스스로를 '인상파'로 부르기 시작한 이 전시회에 르누아르는 그의 대표작이 될 〈물랭 드 라 갈레트〉를 포함한 약 20여 점의 작품을 선보인다. 이 시기는 르누아르가 자신의 생애 중 가장 활발한 작품활동으로 눈부신 예술적 성취를 이끌어낸 때이기도 하다.

"그대와 함께 춤을!"
춤은 도시에서도 시골
에서도 흥겹다.
〈시골의 무도회〉에서
는 르누아르의 여자친
구 알린의 모습도 보
인다.

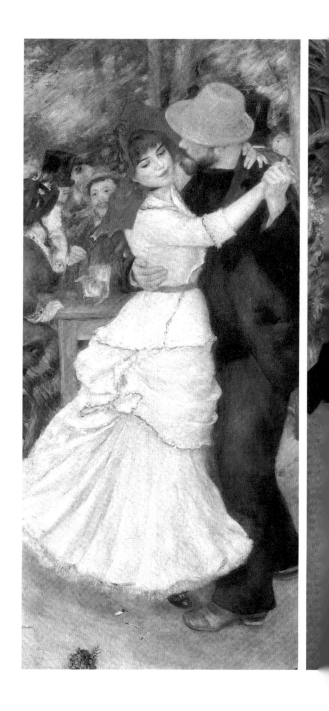

〈부지발의 무도회〉, 1883,
캔버스에 유화, 180×90cm,
보스턴 순수 미술관 ▶
〈도시의 무도회〉, 1883, 캔버스
에 유화, 180×90cm, 파리
오르세 미술관 ▶
〈시골의 무도회〉, 1883, 캔버스
에 유화, 180×90cm, 파리
오르세 미술관 ▶

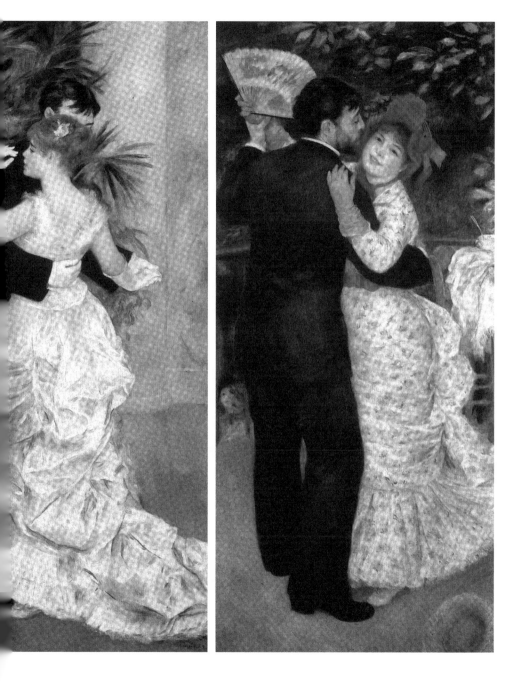

●풍차 아래에서 춤을

"자, 과제들은 다 해왔겠죠?"

"네!"

"그럼 발표를 시작해봅시다. 몇 조가 먼저 할까?"

막상 자원할 조를 묻자 학생들은 조금 전의 씩씩한 대답과는 달리 모두들 고개를 숙이거나 다른 곳을 바라본다.

"저희 조가 하겠습니다!"

역시나 3조가 믿음을 저버리지 않고 제일 먼저 발표에 나선다.

"저희 3조는 르누아르의 작품 중 〈물랭 드 라 갈레트〉를 조사했습니다."

"그 작품을 선택한 이유는?"

그냥 앉아서 듣고만 있을 줄 알았던 교수가 갑자기 예상치 못한 질문을 던지자 발표를 하던 학생은 당황한 기색이 역력했다. 그러나 곧 호흡을 가다듬고는,

"〈물랭 드 라 갈레트〉는 19세기 서양 미술사를 통틀어 최고의 예술품 중 하나로 손꼽히는 작품이고, 화가 르누아르의 화풍과 기질을 가장 잘 나타내주는 그의 대표작이기 때문입니다."

하고 멋지게 대답한다.

"좋아, 계속해요."

"이 그림이 바로 〈물랭 드 라 갈레트〉입니다. 이 작품은 아카데미 미술의 딱딱한 구성과 형식적인 배열 법칙을 깨고 일상의 풍경을 사실적으로 묘사하고 있습니다. 작품의 제목이자 배경인 '물랭 드 라 갈레트'는 1870년대에 중산층과 서민

들, 그리고 예술가들이 즐겨 찾던 무도회장으로 두 개의 풍차를 개조해서 술집으로 꾸민 곳입니다."

첫 번째 학생이 말을 마치자 다른 학생이 다음 말을 이어받는다.

실제 물랭 드 라 갈레트의 모습

"르누아르는 많은 걸작을 남긴 화가였지만 정말 대표작으로 불리는 작품들 간에는 한 가지 공통점이 있습니다. 바로 르누아르 자신이 행복한 마음으로 그린 그림들이라는 겁니다. 〈물랭 드 라 갈레트〉를 그리던 이날도 르누아르에게는 영원히 잊지 못할 행복한 순간이었습니다."

"좀 더 자세히 설명해주겠나?"

"네. 이 그림에 등장하는 주요 인물들은 모두 르누아르와 가깝게 지낸 사람들, 즉 그의 친구들입니다. 이날 그들은 근처 작업실에서 이젤을 가져와 파티가 벌어지고 있는 무도회장의 테이블 사이로 옮겨주면서 르누아르가 그림을 그릴 수 있도록 도와주었다고 합니다. 또한 그들은 르누아르를 위해 직접 그림의 모델도 되어주었는데요, 르누아르는 친구들의 이런 사랑과 배려 속에서 흥겹게 여름 오후의 여가를 즐기는 사람들 모습을 화폭에 담은 겁니다."

발표를 맡은 두 학생은 각 인물들의 위치를 레이저 포인터로 가리키며 나머지 설명을 훌륭하게 마무리했다.

"아주 좋아요. 이제 자리로 들어가세요."

"그럼 저희 3조의 발표를 이상으로 마치겠습니다. 감사합니다!"

쏟아지는 박수소리와 함께 두 학생이 꾸벅 인사를 하고 각자 자리로 돌아간다.

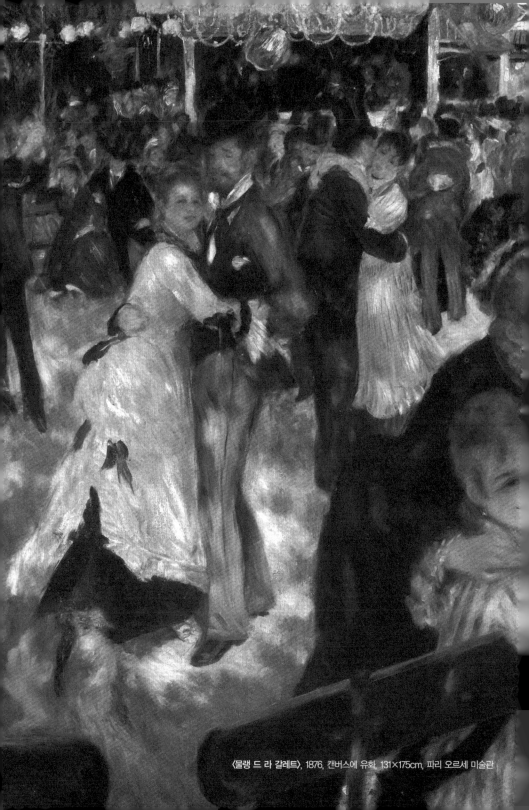

〈물랭 드 라 갈레트〉, 1876, 캔버스에 유화, 131×175cm, 파리 오르세 미술관

"수고했습니다. 자, 여러분! 우리 3조가 준비해온 르누아르의 작품을 다시 좀 찬찬히 봅시다. 어때요? 정말 당시의 아카데미 평론가들 말대로 고전주의 그림엔 한참 못 미치는, 별 볼일 없는 작품일까요?"

학생들은 눈을 커다랗게 뜨고서 프로젝터 스크린에 비치는 〈물랭 드 라 갈레트〉를 열심히 들여다본다.

"일단 구도를 한번 봅시다. 자, 이 그림에서는 두 개의 원, 하나의 삼각형, 그리고 수직과 수평선이 화폭에 전체적인 운동감과 균형감을 주고 있어요. 고전적 회화에 비교해도 구성면에서 전혀 뒤떨어지지 않는 치밀함을 보여주고 있죠."

교실 곳곳에서 '오!' 하는 탄성이 터져나왔다.

"좀 더 그림 속으로 들어가 봅시다. 우리는 이 그림에 등장하는 인물들의 표정과 시선, 그리고 자세를 통해 그들의 아주 미묘한 심리상태까지도 읽을 수가 있어요. 자, 여기 대화에 빠져 있는 아름답고 젊은 여인이 있죠? 또, 그녀를 멀리서 사랑스럽게 바라보는 노란 모자의 남자가 있습니다. 그 옆에는 멍하니 혼자 딴생각을 하고 있는 그의 친구가 있고요. 저 멀리서 사람들 틈 사이로 이 앞쪽 노란색 의자에 앉아 있는 젊은 남자를 바라보는 여인의 은밀한 시선도 숨어 있죠. 어때요? 이거야말로 하나의 완벽한 스토리텔링이 아닐까요?"

학생들은 이전보다 더 큰 탄성을 지른다.

"이제 르누아르가 이 그림을 그리기 위해 전통적인 회화의 규칙을 깬 이유를 조금 알겠어요? 저렇게 모두가 즐겁게 마시고, 춤추고, 유쾌한 대화를 나누는 생동감 넘치는 순간을 고전적 표현방식으로 어떻게 적절히 묘사할 수가 있겠습니까? 오히려 르누아르는 군중의 모습을 억지로 한 화폭에 다 담지 않고 경계 부분에서 잘려 나가게 하는 파격적인 방식으로 여유로운 여름 오후의 낭만적인 모습을 생

생하게 우리에게 전달하고 있는 겁니다."

다른 학생들의 과제발표가 이어지고, 마지막 여덟 번째 조에 대한 추가설명이 끝나자 수업은 어느덧 정해진 시간을 넘겨버렸다.

"오늘 발표한 자료는 잘 정리해서 조장들이 우리 수업 게시판에 올려놓기 바랍니다. 모두 다른 조의 발표자료를 다운받아 잘 읽어보도록 하세요. 그 중에서 몇 가지 사항을 골라 기말시험에 포함시킬 테니까요."

"네!"

강의실 문을 열자 수업을 마친 학생들과 다음 수업을 들으러 강의실로 들어오려는 학생들이 한데 섞여 난장판이 벌어진다. 그 시끌벅적한 인파를 뚫고 연구실로 향하려 하는 바로 그때,

"교수님!"

뒤돌아보니 며칠 전 아이의 스케치 노트를 들고 나를 찾아왔던 늦깎이 학생이다.

"아이고, 내 정신 좀 보게. 여기 가져왔습니다."

나는 가방을 열고 스케치 노트를 꺼내 그녀에게 건네주었다.

"그림들 아주 잘 봤습니다. 자제분께서 좀 더 편한 마음으로 그림을 그릴 수 있었다면 훨씬 훌륭한 그림이 나왔을 텐데, 아쉬움이 많이 남더군요."

내 말에 그녀는 밝게 웃으며 대답했다.

"이제 그럴 수 있을 거예요. 아이 아빠가 애 그림 그리는 거 일단은 허락했거든요!"

〈광대복장을 한 코코〉, 1909, 캔버스에 유화, 120×70cm, 파리 오랑주리 미술관

●화가의 아들

르누아르가 1901년에 그린
〈그림을 그리고 있는 화가의 아들 장〉

아버지가 학교에 도착하셨을 때 난 멀리서 손을 흔들고 계신 아버지를 향해 달려가다가 문득 자리에 멈추고 말았다. 평소에는 익숙하던 아버지의 작업복, 모자, 덥수룩한 수염이 오늘은 다른 아버지들의 말쑥한 양복차림과 대조를 이루며 그렇게 어색하고 당황스러울 수가 없었다.

아버지는 마치 학교에 일을 하러 오신 것 같이 보였다. 아이들도 나랑 비슷한 느낌이었는지 내 눈치를 살피며 수군거리기 시작했다. 그런 수군거림은 금방 누구나 알아들을 수 있을 만큼 큰 소리로 울렸고 더 이상 아이들은 내 눈치를 살피지 않았다.

며칠 후, 한 녀석이 내게 다가왔다. 그리고 뜬금없이 자기 아버지가 운영하는 대형 식료품점에 대해 자랑을 늘어놓기 시작했다. 대체 왜 그런 얘길 하는지 몰라

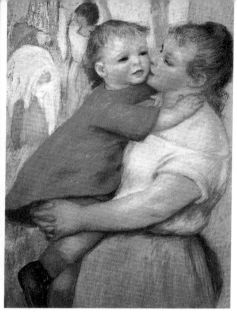

왼쪽) 르누아르는 1896년 몽마르트 집에서 가족을 그렸다. 부인 알린은 화려한 모자를 쓰고 있고, 아들 피에르와 팔짱을 끼고 있다. 오른편에는 가브리엘이 르누아르의 아들 장을 안고 쭈그려 앉아 있는데, 그림에서 장은 여자아이 복장을 하고 있다. 그 옆에는 긴머리를 하고 있는 이웃집 소녀를 포착하고 있다. 오른쪽) 1887년 알린이 피에르를 안고 있는 모습.

〈어린아이들의 초상〉 혹은 〈마르시알 카이유보트의 아이들〉, 1895, 캔버스에 유화, 65×82cm, 개인 소장
1894년 2월 카이유보트가 죽자 그의 막내동생 마르시알은 르누아르와 친하게 지낸다. 이를 계기로 르누아르는 1895년 마르시알의 두 자녀를 주인공으로 어린아이들의 초상을 그린다.

어리둥절해 있는 내게 녀석은 이번엔 자기네 별장 자랑을 하기 시작했다. 그러는 사이 다른 아이들이 주변으로 하나 둘씩 모여들었고, 녀석의 잘난 척이 역겨움의 극치에 이르렀을 때 희한하게도 아이들은 외려 존경의 눈빛으로 그 녀석을 바라보았다.

자기 아버지가 소유한 모든 재산, 모든 물건, 그리고 자기네 집과 친분이 있는 모든 유명인사들의 이름을 전부 나열하고, 그것도 모자라 자기네 식구들이 얼마나 명성 있는 의사한테 치료를 받는지에 대한 이야기까지 끝내고 나서, 녀석은 주머니를 뒤적거리더니 갖고 있던 돈 몇 푼을 내밀면서 나에게 이렇게 말했다,

"자, 이거 얼마 안 되지만 이 돈으로 너희 아버지 머리라도 좀 깎아드려라."

아버지는 평소 사람들이 선한 마음으로 무엇인가를 베풀 땐 감사한 마음으로 받아들이는 게 예의라고 내게 일러주셨지만, 그 잘난 체하는 녀석에게선 눈곱만큼도 착한 마음을 찾을 수 없었다. 정신을 차렸을 땐 이미 아버지를 모욕한 녀석을 피범벅이 될 때까지 흠씬 두들겨 패준 뒤였다. 교무실에 끌려가서도 여전히 분노를 삭이지 못한 나는 사건의 자초지종을 제대로 해명하지도 못한 채, 결국 정학처분을 받고 한동안 학교에 나가지 못했다.

다시 학교에 나가게 되었을 때 더 이상 나를 둘러싼 수군거림은 없었다. 아이들은 나에게 잘 대해주었고, 내 아버지를 모욕한 녀석은 다가와 사과를 청했다.

"너희 아버지가 화가시란 걸 몰랐어. 미안하다."

<div align="right">– 장 르누아르, 〈르누아르, 나의 아버지〉, 1958</div>

〈모성〉, 1886, 붉은 색연필에 백묵으로 덧칠, 92×73cm, 스트라스부르 순수미술관

●뒤바뀐 그림

"와, 잘됐다 아빠. 근데 걔 진짜 그림을 잘 그리나봐?"

"아니, 그냥 그래."

뜻밖의 대답에 아이는 놀란 눈으로 나를 쳐다본다.

"그애 아빠가 눈물까지 흘렸다면서?"

"그랬지."

"그럼 정말 대단한 거 아냐? 한국을 대표하는 화가인 아빠를 감동시킬 정도라면 말이야."

"그건 말이지……."

"응"

"그 화가분께 보여드렸던 건."

"응."

"그분의 아이의 그림이 아니었어."

"정말이야?"

"어."

아이는 잠시 어리둥절하더니 곧 들뜬 목소리로 소리쳤다.

〈낫을 들고 서 있는 여인〉, 1890, 종이에 파스텔, 초크
33.6×26cm, 네덜란드 트리튼 재단
〈서 있는 여인〉, 1865, 종이에 붉은 크레용, 48×31.2cm
스위스 루가노 시립미술관

111

〈설경〉, 1860, 캔버스에 유화, 51×66cm, 파리 오랑주리 미술관

"우와, 아빠 그럼 혹시?"

"혹시 뭐?"

"아빠, 그거 다른 거랑 바
꿔치기한 거지? 맞지?"

"그렇다고 볼 수 있지."

"이야, 우리 아빠한테 그
런 면이? 아빠 멋지다!"

"별게 다 멋지네요."

"그런데 아빠?"

"왜?"

"그럼 바꿔치기한 그 스케
치 노트는 누구 거야?"

"어, 그건……."

"학생 거? 아빠 강의 듣는
미대생?"

"아니야."

"그럼 아빠 거?"

"아니."

"그럼 도대체 누구 거야?"

"비밀!"

"비밀?"

딸아이는 궁금해서 발을

동동 구르며 떼를 쓴다.

"말해줘! 말해줘!"

"나중에 우리 한나가 어른이 되면 그때 다 얘기해줄게."

"응? 뭐야, 어리다고 무시하는 거야? 다른 어른들처럼? 실망이야 아빠!"

"그런 게 아니야, 한나야."

"치, 그럼 뭐야?"

"한나, 너 이런 말 알아?"

"무슨 말?"

"다른 누군가가 잊어버리고 싶어하는 일을 혼자만 기억하고 있는 것도 무지 괴로운 거다."

"누가 한 말인데?"

"어떤 할머니."

"으잉?"

"전철에서 만난 어떤 할머니."

"아빠, 순 엉터리!"

● 거장의 눈물

벌써 한 시간째, 르누아르는 책상 앞에 앉아 펜을 들었다 놨다 하면서 편지를 쓸지 말지, 또 쓴다면 어떤 말로 자신의 진심을 잘 전달할 수 있을지 고민하고 있었다.

"부디 오해가 없어야 할 텐데……."

르누아르는 기도하는 심정으로 혼자 중얼거렸다. 그도 그럴 것이, 서로 얼굴을 마주보고 이야기를 해도 유쾌할 리 없는 내용을 글로 전한다는 건 오해의 여지가 크기 때문이었다.

'이번 기회를 놓치면 평생 후회할지도 모른다. 어떻게 찾아온 기회인가! 더구나 인상주의는 이미 방향을 잃었어. 이대로 가다간 영원히 지울 수 없는 오점을 남길지 모른다. 내 인생에도, 친구들의 마음에도, 그리고 우리 모두가 평생 쌓아온 인상주의 미술에도!'

생각이 여기에 이르자 르누아르는 더 이상 주저하고 있을 수 없었다. 한동안 주변의 따가운 눈총을 받는다고 해도 언젠가는 겪고 지나가야 할 일이었다. 마침내 펜을 든 르누아르는 그의 후원자인 뒤랑 뤼엘에게 편지를 쓰기 시작했다.

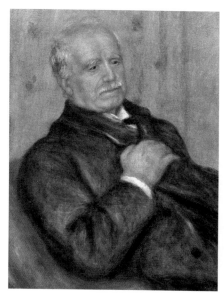

▲ 〈폴 뒤랑 뤼엘의 초상〉, 1910, 캔버스에 유화
65.5×54.5cm, 파리 뒤랑 뤼엘 갤러리

프랑스의 화상(畵商)으로 인상주의 화가들을 적극 장려했다. 1867년 파리의 라파예트 거리에 화랑을 열었고, 1869년 미술잡지 《취미와 예술》을 창간하여 르누아르, 피사로 등에 관한 기사를 집필하고 게재했다. 1872년 마네의 작품을 23점이나 사들이고 한때 재정 위기에 빠지기도 했다. 1886년 미국에서 인상주의전(印象主義展)을 개최하고, 미국에 화랑을 개설(1889~1950)하기도 했다. 파리에 있는 화랑은 1924년 프리트란트 거리로 이전하였는데 이 화랑에는 귀중한 현대 미술 자료들이 다수 소장되어 있다.

뒤랑 뤼엘은 르누아르의 영원한 친구이자 후원자였다. 뒤랑 뤼엘이 르누아르의 그림을 처음 구입한 것은 1872년 3월이었고 이때부터 뒤랑 뤼엘이 사망한 1922년까지 그가 사들인 르누아르 작품은 무려 1300여 점을 헤아린다. 르누아르는 평소 "그가 없었다면 우리는 모두 굶어죽었을 것"이라고 말할 정도로 그와 르누아르가 아주 각별하고도 친밀한 사이였음은 분명하다. 뒤랑 뤼엘은 1862년 에바 라퐁과 결혼하여 아들 셋과 딸 둘을 두었는데, 1882년부터 르누아르는 그의 다섯 자녀의 초상화를 제작했다. 이 일련의 그림들을 통해 뒤랑 뤼엘과 그가 단순한 화가와 화상 관계를 뛰어넘는 돈독한 신뢰와 우정을 나누었음을 엿볼 수 있다.

'친애하는 뒤랑 뤼엘 씨에게,

저는 이번 인상파 전시회에 참여하지 않기로 결정했습니다. 그 대신 저는 살롱전의 초대에 응하기로 했습니다. 물론 저의 이런 결정이 큰 파장을 불러일으킬 거라고 생각합니다. 하지만 저의 개인적인 견해로는 전시회가 단지 살롱에서 열린다는 이유 하나만으로 그것을 나쁘게 볼 필요는 없다고 생각합니다. 그것 역시 또 다른 고정관념이겠죠. 화가라면 좋은 기회를 찾아 자신의 작품을 사람들에게 선보여야 한다고 저는 생각합니다.'

편지를 써내려가는 르누아르의 두 뺨엔 눈물이 흘렀다.

"나는 인상주의에 지쳐 있었으며 더 이상 그림을 그릴 수 없다는 결론에 도달했다. 나와 인상주의는 모두 한계에 부딪혔고 우린 막다른 골목에 다다르고 말았다."

1879년에서 1881년까지 있었던 세 번의 인상파 전시에 르누아르는 끝내 불참한다. 그리고 1883년부터는 그림을 그리는 데 심각한 문제가 있음을 공공연히 토로한다. 거기엔 인상주의 자체가 내적으로 지니고 있던 모순과 한계도 단단히 한몫을 했다. 마네가 먼저 세상을 뜬 뒤 화가들 사이엔 갈등과 불화의 골이 깊어져갔고, 이러한 총체적 이유로 르누아르는 더 이상 인상파 회원들의 전시에 참여하지 않기로 결심한다. 대신 그는 동료들의 따가운 눈총을 받으며 살롱전의 초대에 응하게 되고, 이 결단으로 마침내 오랜 가난과 이별하고 부와 명예를 모두 거머쥐게 된다.

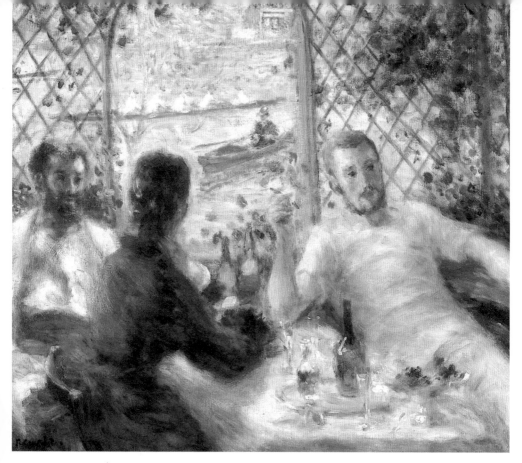

〈뱃놀이하는 사람들의 점심식사〉, 1879-1880, 캔버스에 유화, 54.7×65.5cm, 시카고 아트 인스티튜트

"르누아르 그가 마침내 살롱전에서 큰 성공을 거뒀습니다. 정말 잘된 일이죠. 하지만 그건 끔찍한 일이라고 저는 생각합니다."

– 카미유 피사로가 외젠 뮈러에게 보낸 편지에서

〈뱃놀이하는 사람들의 점심식사〉, 1881, 캔버스에 유화, 129.5×172.7cm, 워싱턴 필립스 컬렉션 ▶
르누아르가 오랜 기간 구상하다 마침내 그리게 된 이 작품(뒤쪽 그림)은 지금까지 그가 추구해온 섬세한 감수성과 앞으로 다가올 소위 '불모의 시기'의 경계면에 서 있다.

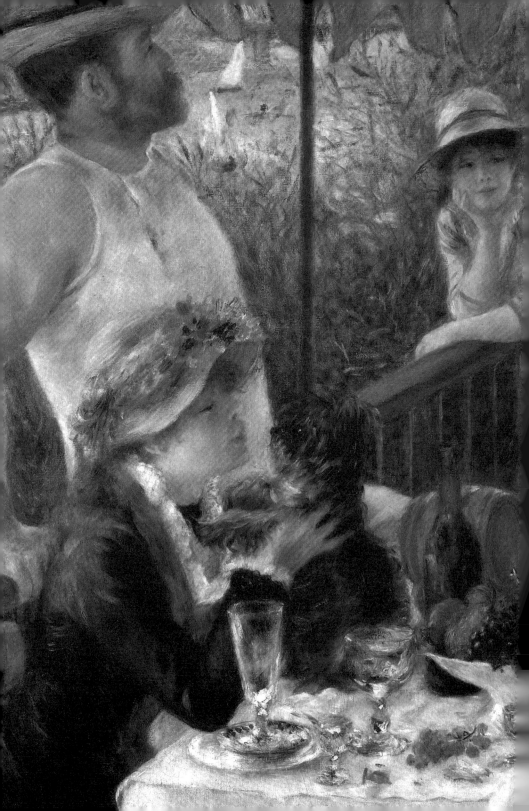

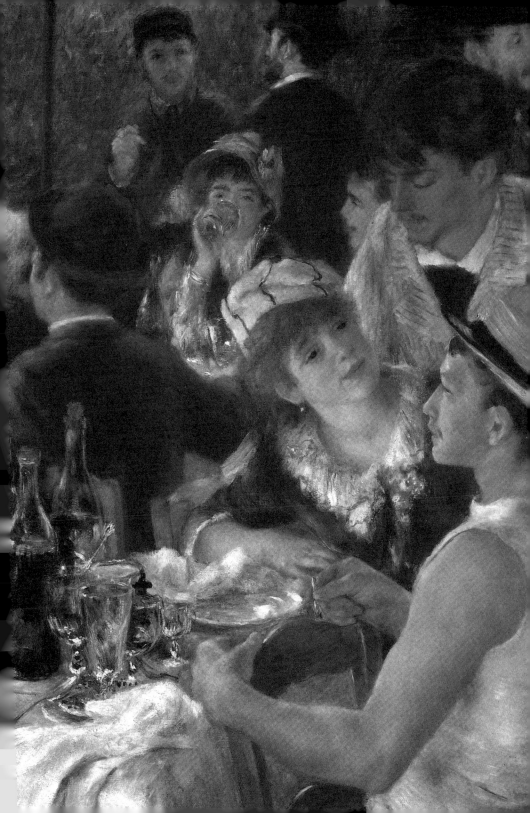

〈가족을 그리는 르누아르〉, 알베르 앙드레, 1901, 캔버스에 유화, 46×50cm, 퐁 생 테스프리 가르 미술관
그림 속에서 등을 돌리고 앉아 그림을 그리고 있는 사람이 르누아르다. 그는 아내인 알린과 유모 가브리엘, 그리고
두 아들을 그리고 있다. 장은 당시 7세였고 '코코' 라 불리는 클로드는 그해 태어난 갓난아기였다.

●고통 없는 세상을 위해

"선생님, 더 이상은 안 됩니다. 이제 좀 쉬세요."

침대에서 일어나 화구를 챙기는 르누아르를 발견한 알베르 앙드레는 깜짝 놀라 르누아르를 향해 달려갔다.

"쉬다니? 난 열세 살 이후로 단 하루도 그림 그리기를 쉬어본 적이 없네."

"계속 이렇게 고집 피우시다간 진짜 큰일납니다!"

"큰일? 무슨 큰일? 왜, 내가 죽기라도 할까봐 그러나?"

걱정 가득한 눈으로 자신을 바라보는 앙드레에게 르누아르는 피식 웃어 보였다.

"그게 아니라 선생님 손도 그 모양이신데……."

"이봐, 그림을 그리는 데 꼭 손이 필요한 건 아니야. 자, 내 옆에서 한번 잘 지켜보라고! 이렇게 붕대로 붓을 손에 감으면 얼마든지 그림을 그릴 수 있다네. 진즉에 이런 방법을 써볼걸 그랬어. 자, 어떤가?"

르누아르는 이리저리 뼈가 꺾어진 자신의 양손

〈장미〉, 1890, 캔버스에 유화, 35×27cm, 파리 오르세 미술관

에 붕대를 칭칭 감은 뒤 붓을 꽂고는 앙드레에게 보란 듯이 내밀었다.

"아니, 아름다운 그림을 그리려는데 왜 옆에서 울고 있나?"

"아닙니다, 선생님."

"난 이제야 그림이 뭔지 좀 알겠네. 자, 그러지 말고 정물화 그릴 준비나 좀 해주게."

1904년, 르누아르의 두 손은 붕대를 감지 않으면 비틀린 뼈가 살을 파고들 정도였다. 화가로서 치명적인 류머티즘으로 인해 경련과 마비가 오기 시작한 것이다. 겨우 경제적으로 안정되고 사회적으로 인정받게 된 시기에 찾아온 이 불치병은 르누아르를 생애 마지막 순간까지 혹독한 고통에 몰아붙였다. 지팡이 없이

〈장미〉, 1890, 캔버스에 유화, 35×27cm, 파리 오르세 미술관

는 일어설 수조차 없었고 앉아 있는 것도 힘들긴 매한가지였다. 침대에 누울 때 마저 고통 때문에 이불을 덮을 수가 없었다. 전신이 완전히 마비되는 순간도 점 차 잦아졌다. 그러나 르누아르는 고통과 마비에서 잠시 풀려날 때면 붕대를 감 은 손에 붓을 끼워 그림을 그렸다.

르누아르의 마지막 30년 생애는 그야말로 비극의 연속이었다. 제1차 세계대전 중 전쟁터에 나간 르누아르의 두 아들, 장과 피에르는 심한 부상을 입었고, 두 아들을 간호하던 알린은 슬픔에 빠져 1915년 세상을 뜨고 말았다.

그렇게 극도의 고통 속에서 탄생한 수백 점의 새 작품들에는 그러나 놀랍게도 고통과 절망의 흔적이 전혀 나타나 있지 않다. 오히려 그는 숨을 거두기 불과 며칠 전까지도 자신의 그림이 계속 발전하고 있다는 사실을 깨닫고 매우 기뻐했다.

1919년 12월 3일, 병상에서 새 정물화 작업을 준비하던 르누아르는 숨을 몰아쉬며 마지막 한 마디를 남긴다.

"꽃을……."

가난한 재단사 부부의 늦둥이로 태어나 열세 살의 나이에 험한 세상으로 나아가 그림을 그려 가족을 돌봐야 했던 르누아르. 자신의 삶을 강물에 떠내려가는 코르크 마개에 비유할 만큼, 고단한 삶을 살아야 했던 그는 생명의 빛이 사라져가는 순간에도 고통과 싸우며 오직 밝고 행복한 모습만을 그렸던 것이다.

"우리가 그림을 그리니까 하는 말인데, 그림이란 건 소중하고 즐거우면서도 아름다워야 해. 만약 우리가 그런 것을 창조하지 못한다면 세상엔 괴로운 일들이 너무나 많으니까!"

예술가가 진정으로 추구해야 할 최고의 가치는 순수한 아름다움뿐이라고 여긴 화가 르누아르. 오늘도 그의 작품은, 전세계 미술관에서 '아름다움'이 신앙과도 같았던 한 화가의 길고도 험한 삶의 이야기를 우리에게 속삭여준다. 이 세상 어떤 화가도 그처럼 삶의 행복한 순간을 그려내지는 못했노라고.

●다시 다락방으로

"와, 누나 이거 봐!"

상자 안에는 만화책, 장난감, 딱지, 구슬 등
남자아이의 물건들로 가득했다.

"사촌오빠가 쓰던 물건들인가? 근데 이게
왜 여기에 있지?"

누나는 마땅히 자기가 쓸 만한 물건이 없어
서인지 시큰둥했다. 반면 나는 뒤지면 뒤질
수록 점점 더 신기한 물건들이 쏟아져 나오
는 상자에 그만 완전히 넋이 나가버렸다.

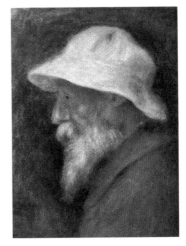

〈흰 모자를 쓴 자화상〉, 1910, 캔버스에 유화
42×33cm, 파리 개인 소장

"누나, 이거 정말 멋있다!"

상아로 만든 송아지였다. 아쉽게도 다리 한쪽이 부러지고 없었지만 굉장히 정교
하게 만들어진 물건이었다.

"어? 이건!"

누나의 두 눈이 동그래졌다. 누나는 갑자기 내 손에서 그 상아로 된 송아지를 빼
앗아 상자안에 다시 집어넣으려 했다.

"야, 더 뒤지지 마! 이거 그냥 여기다 두고 우리 할머나나 다시 불러보자."

"왜 그래, 누나?"

"당장 그만두래도!"

상자를 닫으려는 누나와 끝까지 열린 상자를 사수하려는 나 사이에 작은 몸싸움

이 벌어졌다. 바로 그때, 우린 누가 먼저랄 것도 없이 상자 안에 있던 작은 액자의 사진에 눈길이 꽂혔다.

"이게 누구야?"

액자를 집어들려는 나를 밀쳐내고는 누나가 먼저 손을 뻗어 액자를 꺼내들었다. 사진엔 젊은 시절의 아버지가 바닷가에서 수영복 차림으로 서 있고 그 옆엔 한 남자아이가 양팔을 들어 올린 채 활짝 웃고 있었다. 그리고 그 뒤로 아이의 어머니로 보이는 젊은 여자가 행복한 표정으로 아버지를 바라보고 있었다.

"어? 누나 이게 뭐야? 엄마 젊었을 땐가? 아닌 거 같은데? 얘는 누구야?"

하얗게 질린 얼굴로 뚫어져라 사진을 바라보는 누나의 얼굴을 보고 난 직감적으로 우리가 보아서는 안 될 무언가를 봐버렸다는 사실을 알 수 있었다. 누나는 말없이 액자와 함께 놓여 있던 작은 스케치 노트를 집어들었다. 누드화부터 풍경화까지 그 작은 노트 안에서 다채롭고 매혹적인 그림들이 차례로 펼쳐졌다. 어떤 건 연필로, 또 어떤 건 잉크로, 혹은 크레파스로 그려진 것까지 어느 하나 서툰 솜씨가 없었다.

그 그림들이 모두 어느 유명화가의 원작을 따라 그린 모작이라는 것, 의외로 그림 곳곳에 어설픈 부분들이 있다는 것, 그리고 그 이유가 그림을 자주 끊어 그렸기 때문이라는 것을 나는 훨씬 커서야 알게 되었다.

아무튼 그림은 뒤쪽으로 갈수록 점점 더 아름다움을 더해 갔다. 그렇게 얼마쯤 보고 있었을까? 갑자기 나타난 한 장의 그림에 누나와 난 온몸이 얼어붙는 것 같은 충격을 받았다.

거기엔 병실 침대에 팔다리를 꽁꽁 묶인 한 아이가 온몸에 수십 개의 칼이 꽂힌 채 절규하고 있었다. 결코 잊지 못할, 고통스런 그 모습은 단번에 내 뇌리에 깊이

126

박혀버렸다. 그림 아래쪽에는 일기인지 메모인지 모를 글귀가 있었다.

'오늘도 병원 침대에 한참 동안 묶여 있었다. 아파서 발버둥치는 날 보고 할머니도, 아빠도, 아줌마도 울기만 한다. 잘 참고 치료만 열심히 받으면 다 나아서 다시 학교도 가고, 전처럼 친구들과 신나게 놀 수도 있다고 의사선생님은 말씀하셨지만 난 안다. 결국 난 이렇게 죽을 거란 사실을.'

이후 몇 페이지는 고통으로 몸부림치는 아이의 모습을 담은 그림이 계속되었다. 그러다 한 여자의 초상이 나타났다. 아까 그 사진 속 여인이었다. 그 그림을 보던 누나가 흐느껴 울기 시작했다. 어린 나에게 이 모든 상황은 너무나 큰 충격이었다.

사진도, 글귀도, 울고 있는 누나도, 그리고 두려운 그 그림도.

도대체 누굴까? 그토록 끔찍한 고통 속에서도 이렇게 아름다운 그림을 그린 이 아이는?

그리고 노트의 맨 마지막. 거기엔 내 운명을 결정지을, 성장한 나를 예술의 길로 이끈 한 마디 글귀가 아이의 손글씨로 쓰여 있었다.

"고통은 지나간다. 오직 아름다움만이 남는다." – 르누아르

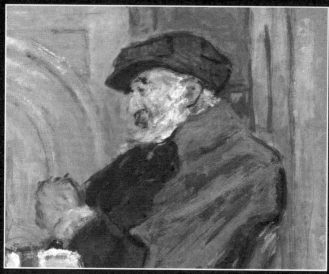

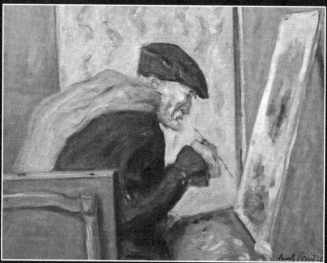

위) 〈르누아르의 작은 초상〉, 알베르 앙드레, 1918, 마분지에 유화, 20X23cm, 바뇰 쉬르 세즈 알베르 앙드레 미술관. 아래) 〈그림 그리는 르누아르의 프로필〉, 알베르 앙드레, 1919, 캔버스에 유화, 41X51.5cm, 퐁 생 테스프리 가르 미술관

●에필로그

"자기야, 그럼 그 형은 할머니댁에서 살고 있었던

거구나?"

"응."

"그때 어머님이 며칠간 떠나 계셨던 이유도……."

"병원에 입원해 있던 형의 임종과 장례식 때문이

었지."

"그랬구나. 근데 아직 설명되지 않은 부분이 많은

데? 예를 들어 그 형의 친어머니는 어떻게 된 거며

또……."

"그런 건 중요하지 않아."

"그럼?"

"중요한 건 그 사건으로 인해 생긴 결과지."

"결과?"

"누나와 난 아버지의 극심한 반대에도 결국 나란

히 예술의 길에 들어서게 됐잖아."

"아! 그럼 당신 누나가 미술을 하게 된 이유도 같은 거였구나!"

"특히 난 대학 졸업장을 받는 그 순간까지도 아버지한테 내 전공을 숨겨야 했어."

"그게 가능해?"

"어쨌든 난 해냈어."

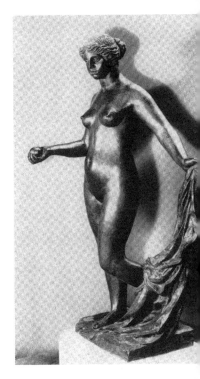

〈승리자 비너스 여신〉, 1914, 브론즈
프띠 팔레 파리 시립미술관. 르누아르
는 알베르 앙드레에게 그리스 여인상
의 크기를 알려달라고 했고, 실물제작
자 기노는 〈파리스의 심판〉을 모델로
삼아 이 작품을 완성한다.

"그나저나 사람들이 이 얘길 믿을까?"

"물론."

"그래? 어떻게 그렇게 자신 있어?"

"누구나 가슴에 묻어둔 영화 같은 사연 하나쯤은 있는 법이니까."

"흠, 그건 그래. 다들 말을 안 할 뿐이지. 그나저나 한 가지 더 묻고 싶은 게 있는데."

"뭐?"

"왜 제목이 '르누아르와의 약속' 이야? '형과의 약속' 이어야 하는 거 아냐?"

"아니."

"?"

"내가 한 약속이 뭔지 말해줄까?"

"응."

"난 르누아르처럼 행복을 주는 예술가가 되어서 슬픔과 고통에 괴로워하는 이 세상의 모든 사람들을 위로해주고 싶었어."

"오, 멋진데? 오직 아름다움만이 남는다?"

"오직 아름다움만이 남는다!"

"그림, 그것은 단지 바라보는 것이 아니라

우리와 함께 사는 것이다.

보시오! 그리는 데 손이 필요합니까?"

"나는 여성을 좋아하지. 그들은 그 어떤 것도
의심하려 들지 않아. 여인들과 함께 있으면
세상은 아주 단순해지고 소박한 모습으로 변하지."

-르누아르

르누아르와 여인들

하느님, 왜 당신의 가슴을 보여주지 않으십니까?

르누아르에게 있어 여성은 평생의 화두였다. 수많은 초상화와 누드화를 그리면서 르누아르는 자신의 모델이 된 여인들과 연인이 되기도 하고, 때론 '다시는 만나고 싶지 않은 고객'이라는 악연을 맺기도 했다. 초상화의 경우가 바로 후자에 해당하는데, 고객이자 동시에 모델이 되어준 대부분의 여인들은 19세기 파리 부유층 인사들의 아내나 가족이었다. 그들은 대체로 (유명)화가가 그려준 자신의 초상화를 통해 사회적 지위와 명예를 드러내고 싶어했다. 반면 누드화의 모델이 된 여인들은 중산층 혹은 노동계층에 속한 사람들로, 요샛말로 하면 '워킹우먼', 즉 경제활동의 주체였던 경우에 해당한다. 그녀들은 화가들과 개인적인 친분을 맺거나 심지어 여러 화가의 연인이 되기도 했다.

그런데 르누아르는 사뭇 다른 이 두 부류의 여인들을 화폭에 담는 데 있어 한 가지 공통된 접근방식을 택하고 있다. 그것은 '자연스러움'과 '여성스러움'이라는 코드였다. 모자, 꽃과 같은 물질적인 상징을 사용하거나 시선, 자세 등의 보다 추상적인 상징을 사용함으로써 르누아르는 자신이 그리는 여성을 최대한 아름답고 부드럽게 묘사하려고 노력했다.

그는 특히나 전문 모델의 경우 손발이 크고 근육 없이 통통한 몸매와 짧은 듯한 다리 등, 조금은 비대해 보일 수도 있는 풍만한 몸매의 여성들을 선호했다. 또 가능한 한 18세 이하의 젊은 모델을 구하려고 애썼다.

르누아르와 뜨거운
사랑을 나누었던
'리즈 트레오'

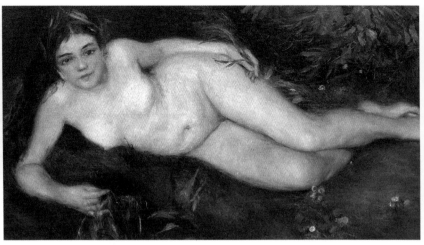

〈샘의 요정〉, 1869, 캔버스에 유화, 66X124cm, 런던 내셔널 갤러리

"신이 여성에게 가슴과 엉덩이를 선사하지 않았다면 과연 내가 그림을 그렸을까
몰라"라고 고백하는 그의 말을 통해, 그리고 그의 그림 속에서 조용히 책을 보고,
바느질을 하거나 피아노를 치거나 혹은 아이와 함께하는 여성들을 통해 우리는
르누아르가 여성의 육체적 아름다움과 정신적 아름다움을 똑같이 사랑했다는
사실 또한 충분히 알 수 있다.

● 리즈 트레오… 르누아르의 일생에 가장 뚜렷한 흔적을 남긴 여인이다. 15세
에 마네의 연인이었던 그녀는 17,8세를 즈음하여 젊은 르누아르를 만나게 되고
둘은 뜨거운 사랑을 시작한다. 르누아르는 여러 작품에서 그녀를 모델로 썼는
데, 자유분방한 리즈의 캐릭터야말로 르누아르가 추구한 여성상과 가장 일치하
는 모습이었다고 할 수 있다.

〈개와 함께 있는 르누아르 부인〉, 1880, 캔버스에 유화
32X41cm, 파리 개인 소장

위) 〈뱃놀이하는 사람들의 점심식사〉의 일부분, 강아
지와 마주 보고 있는 알린 샤리고. 아래) 〈알린과 피
에르〉의 일부분. 피에르를 안고 있는 알린의 모습.

● **알린 샤리고**… 르누아르와의 첫만남 당
시 스무 살이었던 알린 샤리고 역시 르누
아르가 사랑한 모델이었고 나중 그의 부
인이 된다. 주로 그의 화실에서 모델을 서
던 그녀는 이따금 르누아르와 함께 교외
로 나가곤 했는데, 그런 경우 르누아르에
게는 풍경과 인물을 적절히 구성하여 그
릴 수 있는 좋은 기회가 되었다. 알린은 두
번째 아이를 낳고 나서야 르누아르와 정
식으로 결혼했다.

〈장미를 든 가브리엘〉, 1911, 캔버스에 유화, 55.5X47cm, 파리 오르세 미술관
〈귀걸이를 하는 젊은 여인〉, 1905, 캔버스에 유화, 55.3X46.4cm, 미국 클리블랜드 미술관

● **가브리엘**… 알린 샤리고 의 친정 쪽 먼 친척인 가브 리엘은 알린이 둘째 아들 장을 출산한 1894년부터 대략 20여 년간 르누아르 가족과 한지붕 아래 살면서 그의 모델이 되어주었다.

〈알제리 여인 차림의 가브리엘〉
1905, 캔버스에 유화, 36X40cm
파리 레온느 세틀랭 컬렉션

1918년 레콜레트의 화실에서 르누
아르와 함께한 카트린 에슬링.

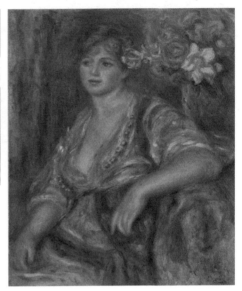

〈카트린 에슬링〉, 1915-1917, 64X54cm

● **카트린 에슬링**… 르누아르의 아들 장의 아내로, 영화감독인 남편을 위해 장의 영화 몇 편에 출연한 배우이면서, 동시에 르누아르 그림의 모델이기도 했다. 카트린은 예술가 집안의 아내 노릇, 며느리 노릇을 톡톡히 한 여인인 것이다.

● **마리 테레즈 뒤랑 뤼엘**… 여인을 그린 르누아르의 숱한 그림 가운데서도 가장 그의 여성취향을 잘 보여주는 작품 중 하나가 바로 〈바느질하는 마리 테레즈 뒤랑 뤼엘〉이다. 이 그림에 등장하는 마리 테레즈는 인상파 화가들의 영원한 후원자 폴 뒤랑 뤼엘의 첫째 딸이다. 당시 사춘기를 지나고 있던 그녀를 수줍은 듯 소녀다우면서도 품위 있는 모습으로 그려낸 르누아르의 솜씨 속에서 그가 뒤랑 뤼엘에게 갖고 있음직한 우호적인 호감의 흔적을 찾아볼 수 있다.

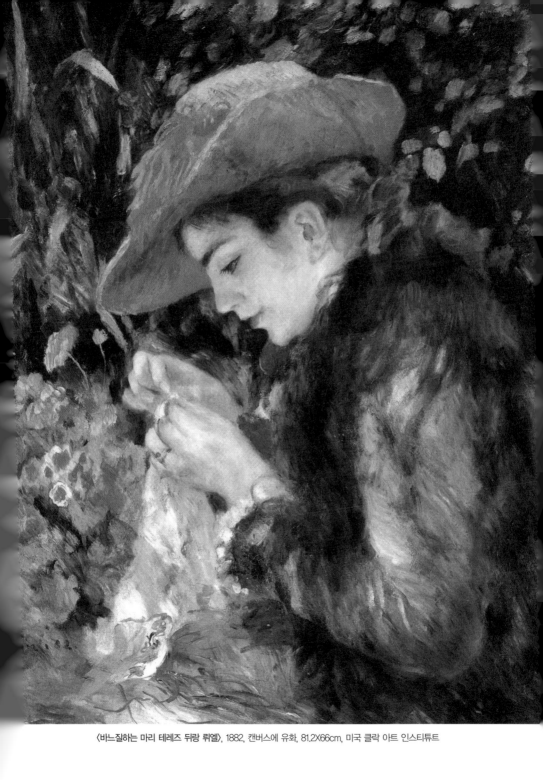

〈바느질하는 마리 테레즈 뒤랑 뤼엘〉, 1882, 캔버스에 유화, 81.2X66cm, 미국 클락 아트 인스티튜트

〈앙리오 부인〉, 1876, 캔버스에 유화, 65X50cm, 미국 워싱턴 국립미술관

● **앙리오 부인**… 파리 연극계 최고의 스타였던 앙리오 부인은 르누아르가 개인
적인 호감을 갖고 즐겨 그린 모델이다. 그녀는 화재사고로 비극적인 최후를 맞
은 인물인데, 화재 당시 소식을 전해들은 르누아르가 그녀를 구하기 위해 직접
현장으로 달려가기도 했다고 전해진다. 그녀는 화염 속에서 사랑하는 애완견을
찾아헤매다 결국 죽어갔고, 그 모습을 직접 목격한 르누아르는 평생 그녀에 대한
그리움을 가슴에 안고 살아갔다.

〈보니에르 부인〉
1889, 캔버스에 유화
117X89cm, 프티 팔레
파리 시립미술관

● 보니에르 부인

사회적으로나 문화적으로 당시 큰 영향력이 있는 소설가이자 문학평론가 로베
르 드 보니에르의 아내인 보니에르 부인은 남편의 후광을 크게 입고 있었다. 이
그림을 그리면서 르누아르는 상당한 보수를 받는 대신, 그의 말처럼 "지겹기 짝
이 없는" 시간을 참아내야만 했다. 특히 그녀는 르누아르가 좋아하는 '풍만함' 과
는 거리가 먼 "창백한 밀납인형" 같은 외모를 가지고 있어 르누아르는 늘 "그녀
가 단 한 번이라도 맛있게 스테이크 먹는 모습을 보고 싶다" 고 말할 정도였다.

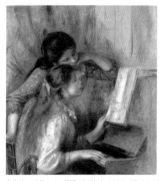

▲ 〈피아노 치는 소녀들〉의 일부, 1892, 캔버스에
　유화, 116X81cm, 파리 오랑주리 미술관
▶ 〈초원에서〉, 1890, 캔버스에 유화,
　65X81cm, 보스턴 순수미술관

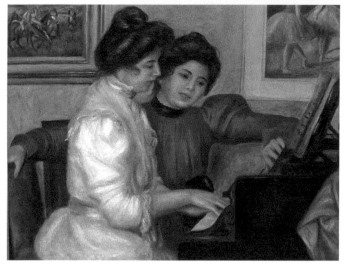

〈피아노 치는 이본느와 크리스틴느 르롤〉, 1897, 캔버스에 유화, 73X92cm, 파리 오랑주리 미술관

● **19세기 부유층 여인**… 19세기 부유층 가정에서 피아노는 실제 연주 가능 여부를 떠나 꼭 필요한 하나의 장식품이었다. 르누아르는 부유층 소녀들이나 젊은 여인들이 즐기는 소소한 삶의 즐거움을 보여주려 했고, 피아노는 그가 보여주고자 한 '현대적 여성의 삶'에도 일치하는 소재였다.

르누아르를 둘러싼
당대 반항적 예술가들

"어느 날 아침, 갑자기 검정물감이 바닥났다.
인상주의는 이렇게 탄생되었다!"

-르누아르

• 페르디낭 들라크루아 • 에두아르 마네 • 폴 세잔 • 클로드 모네 • 장 프레데릭 바지유
• 알프레드 시슬레 • 에드가 드가 • 귀스타브 카이유보트 • 카미유 피사로 • 외젠 부댕
• 베르트 모리조 • 메리 커셋 • 에밀 졸라

• '정열의 화가' 페르디낭 들라크루아

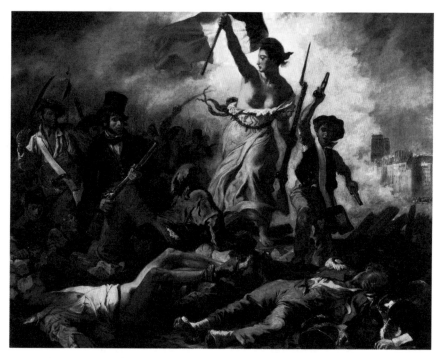

〈민중을 이끄는 자유의 여신〉, 들라크루아, 1830년, 캔버스에 유화, 260×325cm, 루브르 미술관

낭만주의 미술을 창시한 프랑스의 화가 들라크루아(Ferdinand Victor Eugène Delacroix, 1798-1863)는 1798년 4월 26일 샤랑트 데파르트망(Department) 생 모리스 지역에서 명문가 정치인의 아들로 태어났다. 그는 명석하고 정열적이었으며 뛰어난 상상력을 지니고 있었고, 16세에 고전주의 화가인 게랭에게 그림을 배워 1816년 국립미술학교에 입학했다.

16세기 베네치아파 화가인 미켈란젤로나 고야
의 작품에서 영향을 받은 들라크루아는 훗날 드
가와 르누아르 같은 인상파 화가들에게 적지 않
은 영향을 끼쳤다.

루브르 미술관에서 루벤스, 베로네세 등의 그림
을 모사하며 다양한 표현기법을 연구한 그는, 제
리코의 작품에 감동받아 현실적인 묘사에도 눈
뜨게 된다. 1819년 제리코가 발표한 〈메두사호
의 뗏목 Raft of the Meduse〉은 젊은 들라크루

〈들라크루아의 자화상〉, 1837

아에게 낭만주의 미술을 수립하는 데 필요한 결정적인 화두를 던졌으며, 1822년
최초의 낭만주의 회화로 일컬어지는 처녀작 〈단테의 배〉에서는 힘찬 율동과 격정
적 표현 등의 강렬한 효과로 고전주의의 대표적인 화가 앵그르의 〈루이 13세의
성모에의 서약〉과 대비되는 낭만주의만의 새로운 경향을 서서히 드러낸다. 1824
년, 그리스의 독립전쟁 때 터키가 행한 학살을 다룬 〈키오스 섬의 학살〉을 발표한
들라크루아는 평단으로부터 '회화의 학살'이라는 혹평을 받는데, 그러나 그는 이
사건을 통해 오히려 낭만주의 창시자로서 입지를 굳히게 된다.

1832년 모르네 백작을 수반으로 하는 외교사절단을 따라 모로코 지역을 여행하
면서 근동 지역의 강렬한 색채와 독특한 풍속에 깊은 감동을 받은 그는 1834년
걸작 〈알제의 여인들〉을 그리게 된다.

후반기에는 교회와 공공건축물을 위한 대형벽화에 착수하여 국회 하원의 〈국왕
의 방〉(1843), 〈국회 하원도서관〉(1844), 〈국회 상원도서관〉(1845-1847), 파리시
청의 〈평화의 방〉(1849-1853, 소실), 루브르 궁전의 〈아폴로의 방〉(1849) 등을 그렸

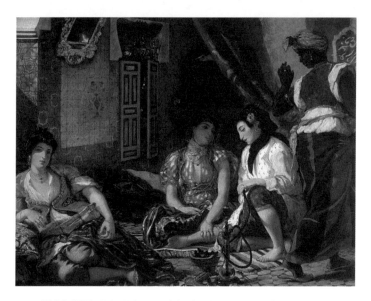

〈알제의 여인들〉, 들라크루아, 1832, 캔버스에 유화, 180×220cm, 파리 루브르 박물관

으며 만년에는 동판화와 석판화에서도 뛰어난 솜씨를 발휘해 〈파우스트 석판화

집〉(1827), 〈햄릿 석판화집〉(1843) 등을 남겼다.

그의 다른 작품들로는 초상화와 기독교적 소재의 그림들, 상징성이 강한 말이나

사자를 그린 동물그림 등이 있으며, 오늘날 미술사에 있어 중요한 문헌으로 높

이 평가되는 미술논집《예술론》을 저술하기도 했다. 또한 그는 문학과 음악에도

관심이 깊어 셰익스피어, 바이런, 괴테 등을 일찍부터 즐겨 읽었고 음악가 리스

트나 당대 여성문학가인 조르주 상드와도 친분이 있었다. 〈사르다나팔루스의

죽음〉(1827), 〈민중을 이끄는 자유의 여신〉(1830), 〈알제의 여인들〉(1834) 등은 그

의 대표작이다.

● '인상주의의 선구자' 에두아르 마네

〈마네의 자화상〉, 1879

'인상주의의 아버지'로 불리는 마네(Édouard Manet, 1832-1883)는 법관의 아들로 부유한 가정에서 태어났다. 그러나 화가의 길을 반대하는 아버지로부터 벗어나기 위해 그는 17세의 나이로 남아메리카를 항해하는 견습선원이 된다.

1850년 쿠튀르의 화실에 들어간 마네는 고전적이고 아카데믹한 역사화를 고집스럽게 요구하는 스승에 반발하여, 루브르 미술관으로 발길을 돌려 고전회화를 모사하며 그림 공부를 이어나간다. 할스나 벨라스케스 같은 네덜란드 화파 혹은 에스파냐 화파의 영향을 받은 마네는 결국 이젤을 등에 메고 태양빛이 쏟아지는 들판으로 나아가 빛을 그리기 시작한다.

1861년 살롱전에 처음으로 입선하여 수상하지만 여러 면에서 도발적인 그의 작품은 그 후에도 여러 차례 낙선을 거듭한다. 그러나 1863년 살롱전 낙선자들을 위한 낙선전이 개최되면서 〈풀밭 위의 점심〉과 1865년의 살롱 입선작 〈올랭피아〉가 세간의 주목을 받는다. 이 두 작품은 찬반양론이 거세게 일었는데 결과적으론 그런 논란 자체도 마네를 세상에 알리는 데 일조를 한 셈이 되었다. 또 이러한 논란으로 화단과 문단 일부에서 열렬한 지지자를 얻게 된 마네의 주변에 피사로, 모네, 시슬레 등 청년화가들이 몰려들면서 이후 등장하게 될 인상주의의 길을 여

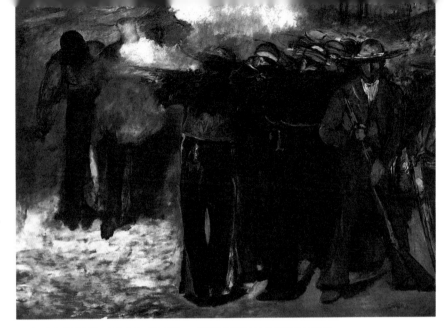

〈막시밀리언의 처형〉, 마네, 1867, 196×259cm, 캔버스에 유화, 보스턴 파인아트 박물관

는 선구적 역할을 하게 된다. 그러나 정작 마네 자신은 아카데미 미술측이 언젠가 자신을 인정할 수밖에 없을 것이라 생각하고 인상파 그룹의 전시회에는 참가하지 않았다. 오히려 그는 자신이 젊은 인상주의자들과 같은 부류로 오해받는 것을 대단히 싫어했다.

만년에 레지옹 도뇌르 훈장을 받은 그는 류머티즘으로 고생하면서도 파스텔화만큼은 끝까지 포기하지 않고 그렸다. 〈막시밀리언의 처형〉, 〈폴리 베르제르의 술집〉 등 많은 걸작을 남기고 51세라는 길지 않은 생애를 파리에서 마쳤다. 세련된 감각으로 현실을 예리하게 포착하는 능력을 가졌던 화가 마네는 종래의 어두운 화면에 밝은 빛을 도입하는 혁신을 불러온 점에서 높이 평가받고 있다.

• '현대미술의 개척자' 폴 세잔

"세계사에서 가장 중요한 사과 3개는, 첫째 아담과 이브의 사과이고, 두 번째는 뉴턴의 사과, 마지막은 현대미술의 아버지로 불리는 세잔의 사과다."

정확한 사과를 묘사하기 위해 사과가 썩을 때까지 다시 그리기를 멈추지 않았다는 세잔(Paul Cézanne, 1839-1906)의 일화는 유명하다. 세기의 거장 피카소도 세잔의 사과를 연구했다고 한다. 그는 사과라는 단순한 사물 하나의 표현으로, 19세기를 이끈 낭만주의와 신고전주의 화풍에 반기를 들며 새로운 회화기법을 제시했다. 세잔은 선으로 형태를 표현하지 않고, 색채를 통해 형태를 완성해 나가는 새로운 개념으로 피카소를 비롯한 입체파 화가들에게 절대적인 영향을 끼쳤다. 또한 정신분석학자 지그문트 프로이트를 비롯 조르주 바타유, 질 들뢰즈, 자크 라캉 등 많은 사상가에게 철학적 사유와 영감을 주기도 했다. 세잔은 평소 (자신의) 그림의 아름다움은 '감각을 실현하는 데

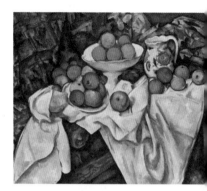

〈사과와 오렌지가 있는 정물〉, 세잔
1895-1900년경

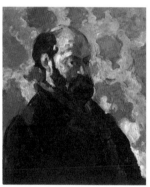

〈세잔의 자화상〉, 1875-1877

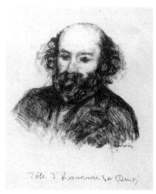

〈폴 세잔의 초상〉, 르누아르, 1902, 석판화
48.2×42.8cm, 미국 클리블랜드 미술관

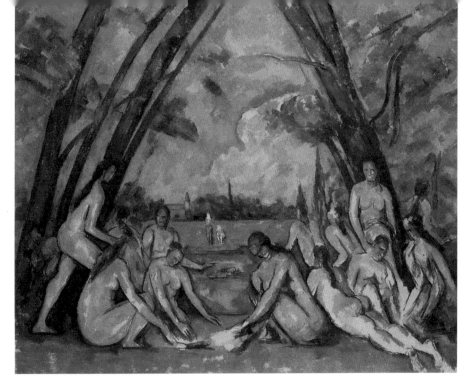

〈대수욕도〉, 세잔, 1906년, 캔버스에 유화, 208.3×251.5cm, 필라델피아 미술관

있다"고 말하곤 했는데, 들뢰즈는 그의 저서《감각의 논리》에서 세잔의 '외적 표현

이 아닌 순수한 감각'을 주장했고, 라캉은 〈세잔의 자화상〉과 〈대수욕도〉를 자신

의 '거울단계 이론'과 '응시 이론'에 적용했다. 한편 프로이트는 〈대수욕도〉에 등

장하는 그다지 아름답지 않은 나체를 보며 "오이디푸스 단계에서 거세공포를 경

험하는 신체를 표현한 것"이라 언급했다. 이처럼 보편적 아름다움에 반기를 든 세

잔은 근대 서양미술사를 통틀어 가장 지적인 작품을 남긴 화가로 평가받게 된다.

그러나 이런 세잔조차 화가들의 등용문인 살롱전에 무려 스무 번을 응모하여 모

두 낙선하는 고배를 마셔야 했다. 그런 절망의 시절에 버팀목이 되어준 친구가 바

로 고등학교 동창인 에밀 졸라였다. 당시 은행원인 아버지의 반대로 더 이상 그림

을 그릴 수 없게 된 세잔에게 졸라는 절대 그림을 포기하지 말라고 강력히 권유했으며, 그 덕에 세잔은 아버지를 설득하여 22세 때 그림을 배우기 위해 파리로 떠나게 된다. 그러나 아쉽게도 '에콜 데 보자르'의 입학시험에 떨어진 그는 파리에서 혼자 독학하며 기요맹 · 피사로 · 모네 · 드가 · 르누아르 등 인상파 화가들과 사귀게 된다.

아버지의 재정적 지원이 끊긴 상태에서 세잔의 생활은 그야말로 무인지경이었고 그는 또다시 미술을 그만둬야 할 위기에 봉착하게 된다. 이때, 당시 장편소설 《목로주점》의 성공으로 큰돈을 번 졸라는 위기에 빠진 친구를 구해내면서 진정한 우정을 보여준다. 그러나 이렇게 둘도 없는 친구인 두 사람에게 마치 영화와 같은 일이 생기면서 마침내 그 우정에도 금이 가고 말았으니, 사건의 발단은 졸라가 1886년 발표한 소설 《작품》 때문이었다. 소설의 주인공 클로드 랑티에는 세잔의 모습을 반영한 것인데, 작품 속에서 랑티에는 결국 성공하지 못하고 자살하는 비운의 주인공으로 그려져 있다. 이 부분 때문에 세잔은 마음에 깊은 상처를 입고, 결국 그들의 우정도 깨어지고 이후 둘은 다시는 만나지 않았다.

이 시기에 세잔의 곁에서 그의 마음을 어루만져준 동료가 바로 피사로이다. 그는 늘 세잔의 재능을 인정해주고 용기를 북돋아준 인물이다. 세잔은 그런 피사로를 "너그러운, 뭔가 신과 같은 존재"로 묘사했다. 그가 있었기에 세잔은 폭풍 같은 낭만주의 시대를 지나 따사로운 인상주의 시대를 열 수 있었던 것이다.

인상파전에 출품된 세잔의 그림을 본 당시의 평론가들은 "마약에 취해 그린 기묘한 그림"이라고 혹평했다. 그 말에 세잔은 "바보들에게 인정받고 싶지 않다"고 되받아친 후 고향으로 내려가 고독과 싸우며 작업을 이어나간다. 당대의 인기에 연연해하지 않은 세잔에게 고독이란 사색의 시간이었으며 이를 통해 그는 자신만의

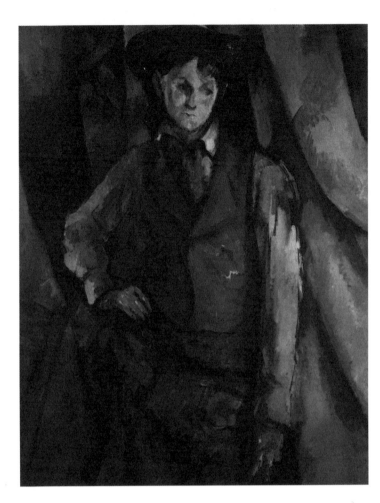

〈붉은 조끼를 입은 소년〉
세잔, 1888–1890, 캔버스
에 유화, 92×73cm,
워싱턴 내셔널 갤러리

세계를 화폭에 펼쳐 보일 수 있었다.

대표작으로는 〈붉은 조끼를 입은 소년〉〈카드놀이를 하는 사람〉〈목욕하는 여인〉〈아
버지의 초상〉〈여자와 커피포트〉〈프로방스의 산〉〈에스타크의 바위〉〈생 빅투아르
의 산〉 등이 있다.

● '빛의 화가' 클로드 모네

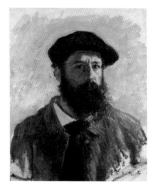

〈클로드 모네의 초상〉

"나의 인상파 기법은 색조를 분할하거나 생생한 원색을 살리는 독창성에 있다!"

인상파를 이야기할 때 가장 먼저 거론되는 화가인 클로드 모네(Claude Monet, 1840-1926)는 파리에서 태어나 가족과 함께 노르망디 해안에 있는 항구 도시 르아브르에서 어린 시절을 보냈다. (아마도 이 햇살 좋은 항구 도시에서의 옛 추억이 그가 일생토록 햇살에 매료되어 빛을 쫓게 만드는 근원적 요소가 되지 않았나 싶다.) 어려서부터 그림에 뛰어난 재능을 보였던 모네는 일찍이 동네에서 가능성을 인정받아 당시 같은 도시에 살고 있던 화가 부댕의 제자로 들어간다. 어린 모네는 부댕 아래서 훌륭한 화가로 성장하기 위한 기초를 닦는다. 1862년 글레르의 문하생으로 들어간 모네는 르누아르, 시슬레, 바지유 등과 사귀게 된다. 초기에는 주로 인물화를 그렸지만 차차 야외 풍경화를 그리기 시작한다. 1870년 프로이센-프랑스 전쟁 때 런던으로 피해 있는 동안 터너 등 영국 화가들의 풍경화에서 밝은 색채표현을 접하게 된다.

1872년 귀국 후, 파리 근교에 살면서 르누아르와 함께 센 강변의 풍경을 그리는 과정에서 인상파 양식을 탄생시킨 그는 먼저 세상을 뜬 친구 바지유의 염원대로

1874년 동료 화가들과 더불어 제1회 인상파 전람회를 개최한다. (당시에 그들은 아직 '인상파'라는 이름을 갖지 못했으며 '화가 · 조각가 · 판화가 · 무명예술가 협회전'이 전시회의 공식 명칭이었다.)

그러나 출품된 대부분의 작품들은 평론가와 세인의 엄청난 비난과 공격을 받게 되는데, 특히 〈인상, 해돋이〉는 '인상파'라는 명칭을 탄생시키는 직접적인 계기가 되었다. 전시장에서 그의 작품을 본 어느 평론가가 비아냥거리는 뜻에서 차용한 이 단어는 당시 부정적인 의미로 사용되었다. 거기엔 전통적인 회화 양식의 표현 수단을 파괴한 모네를 비롯한 인상주의 화가들에 대한 반감이 담겨 있었다. 그러나 사물의 원형에 가까운 형태의 창조보다 빛에 의해 변화되는 아름다움을 찬미했던 모네는 아침, 낮, 저녁 등 시시때때로 변모하는 풍경의 아름다움을 담기 위해 노력했다. 그리고 이러한 노력의 결실로 1886년까지 8회에 걸친 인상파전에 무려 다섯 번이나 참여하면서 대표적인 인상파 화가로서의 입지를 굳힌다.

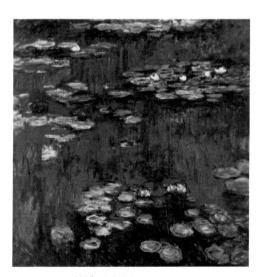

〈수련〉, 모네, 1914

만년에는 자신의 저택 정원의 연못에 있는 연꽃을 그리는 작업에 몰두하여 250여 점의 〈수련〉 연작을 남기는데, 이때 팔레트 위에서 물감을 섞지 않고 캔버스 위에서 직접 색을 만들어가며 그리는 '색조의 분할'이나 '원색의 병치' 등 독창적인 인상파 기법을 한 단계 더 높은 수준으로 완성하였다. 시시각각 달라지는 빛의 뉘앙스를 따라잡으며 대상을 묘사한 〈루앙 대성당〉,

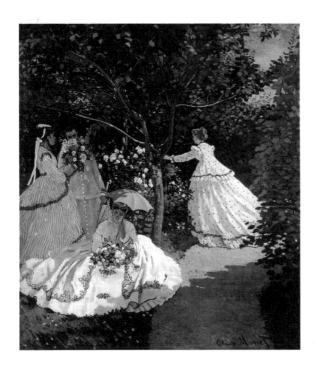

〈정원의 여인〉, 모네
1866-1867

〈수련〉 등의 연작은 그와 인상파 화가들이 빛을 통해 보여주고자 한 것이 무엇인

지를 분명하게 보여준다.

눈병으로 고생하던 그는 1926년 폐암으로 향년 86세의 파란만장한 삶을 마감한

다. 주요작품으로는 〈짚단〉〈생 타들레스의 테라스〉〈템스 강〉〈소풍〉 등이 있다.

● '친구를 위해 살고 조국을 위해 죽은 화가'
장 프레데릭 바지유

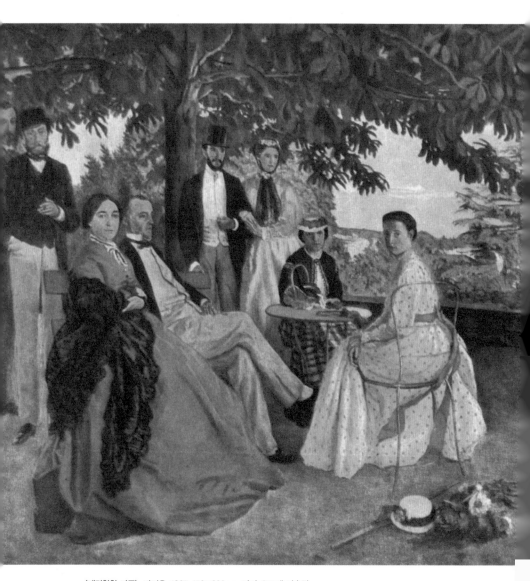

〈재결합한 가족〉, 바지유, 1867, 152×230cm, 파리 오르세 미술관

바지유(Jean Frédéric Bazille, 1841-1870)의 실제 가족과 친구가 모델이 된 작품으로 야외 인물화 분야의 선구적인 사례로 여겨진다. 인물에 대한 정교한 묘사와 풍부한 색이 조화를 이루어, 사실적이면서도 인상파의 특징적인 면을 고루 갖추고 있는 이 작품은 1869년 살롱전에 입선한다.

많은 초상화를 그렸던 바지유는 인물 묘사에 탁월했다. 몸을 틀어 자신을 비춰보는 그의 자화상에서 얼굴 표정과 붓을 쥔 손에서 느껴지는 생생한 분위기가 바로 그런 사실을 뒷받침해준다.

바지유는 프랑스 남부 몽펠리에의 부유한 와인 판매상 집안에서 태어났다. 개신교였던 그의 집안은 종교적 직업윤리 의식에 따라 소득의 사회 환원에 관심이 있었고, 이를 위해 예술가들을 후원하기도 했다. 이러한 분위기 속에서 바지유는 어느날 예술품 수집가였던 알프레드 부뤼야스의 집에서 들라크루아의 〈알제의 여인들〉과 〈사자굴의 다니엘〉 두 점의 그림을 보고는 그림에 대한 열망을 갖기 시작한다. 그러나 집안의 큰 기대를 저버릴 수 없었던 그는 의학을 공부하는 조건으로 그림 공부를 간신히 허락받고 1862년

의학과 그림이라는 두 마리 토끼를 잡기 위해 파리
로 이사한다. 그리고는 스위스 출신의 화가 샤를
글레르의 화실에 들어가게 되는데, 당시 글레르는
학생들에게 빛의 변화를 좇을 수 있는 야외작업을
독려했고, 그 덕분에 그의 화실은 훗날 인상주의를
탄생시키는 요람과도 같은 역할을 한다. 바지유 또

〈자화상〉, 바지유, 1865-1866
시카고 미술관

한 바로 이곳에서 르누아르, 모
네 등 '인상파 동지'들을 만나
게 된다. 1864년, 의학 시험에
떨어진 바지유는 이제 모든 노
력을 그림을 위해 쏟으며 동료
인 르누아르, 모네, 시슬레 등과
자신의 작업실에서부터 물감
에 이르기까지 모든 것을 공유
하는 끈끈한 의리와 우정을 보
여준다.

또 이들은 종종 퐁텐블루 숲에
서 함께 그림을 그리며 야외의
빛을 표현하는 데 필요한 다양
한 기법을 발전시켜 나간다. 한
편 그가 친하게 지낸 여인이라

〈마을풍경〉, 바지유, 1868, 130×89cm, 파리 오르세 미술관

〈여름 한때〉 또는 〈목욕하는 사람들〉 바지유, 1869, 캔버스에 유화, 미국 하버드 대학 포그 예술박물관

고는 동료인 인상파 화가 베르트 모리조 정도인 데다 작품에서 보이는 성향을 들어 그가 동성애자였을 거라는 의견도 제기되어 왔다.

바지유의 대표작으로는 〈분홍 드레스〉, 〈재결합한 가족〉 등이 유명하며 그 대부분은 23세 즈음에 그려졌다. 1870년 프로이센-프랑스 전쟁에 참가한 그는 불과 29세의 나이로 가슴에 두 발의 총탄을 맞고 전사한다.

● '하늘의 자유를 그린 화가' 알프레드 시슬레

〈시슬레의 초상화〉, 르누아르, 1875

파리에서 태어나 평생을 프랑스 화가로 활동한 시슬레(Alfred Sisley, 1839-1899)는 사실 부유한 영국인 부모를 둔 영국인이었다. 그는 한때 부모의 소망대로 영국으로 건너가 지내기도 했지만 결국 그림과 파리에 대한 그리움을 이기지 못하고 1862년 파리에 있는 글레르의 화실에 들어간다. 이곳에서 그림을 배우며 모네, 르누아르 등의 친구들과 사귀게 되지만 그 시절 시슬레가 그린 작품들은 안타깝게도 대부분 유실되었다.

시슬레는 대형 규모의 작품을 선호하지도 않았고, 그렇다고 개성이 강하게 드러나는 표현기법을 즐겨 쓴 것도 아니어서, 생존 당시 동료 인상파 화가들의 그늘에 가려 정당한 평가를 받지 못하고 있다가 세상을 뜬 후에야 재평가를 받았다. 더구나 1866년 결혼한 이래 두 명의 자식을 둔 상황에서 부친의 사업실패로 더 이상 재정지원을 받을 수 없게 되자 작품을 팔아 생계를 꾸려야 하는 전형적인 가난한 예술가의 삶을 살게 된다.

그러나 기구했던 시슬레의 운명은 작품에까지 이어져 그의 가장 유명한 작품인, 시카고 미술관 소장품인 〈모레의 길〉과 〈모래더미〉, 그리고 파리 오르세 미술관

에 있는 〈모레 쉬르 루앙의 다리〉, 〈모레의 포플러길〉 등은 미술관에서 끊임없이 도난을 당했고, 심지어 그 중 한 번은 작품이 하수구에서 발견되는 일마저 발생했다.

오늘날 시슬레는 다른 인상파 화가들과 달리 도시 풍경보다는 전통적 의미의 자연을 대상으로 한 풍경화를 많이 남긴 점, 특히 파리를 중심으로 한 주변 지방의 자연을 섬세한 관찰력으로 화폭에 담은 점에 대해 높이 평가받고 있다. 미술사학자 로버트 로젠블룸(Robert Rosenblum)은 시슬레의 작품을 "공기와 하늘에 호소하는 작품"이라고 평한 바 있다.

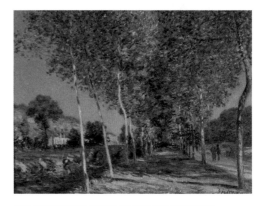

니스 미술박물관에서 3번이나 도둑맞은 **〈모레의 포플러길〉**

부인이 죽은 몇 달 후, 시슬레는 59세의 나이로 '모레 쉬르 루앙'에서 사망한다. 그의 대표작으로는 〈밤나무숲의 오솔길〉(1867), 〈아르장테이유의 길〉(1872), 〈마를리 항구의 만조〉(1876), 〈루브시엔느, 겨울〉(1874), 〈홍수 속의 보트〉(1876) 등이 있으며 1864년경 제작된 〈작은 마을 인근의 오솔길〉 또한 널리 알려져 있다.

• '발레리나의 연습실을 훔쳐보다'
 에드가 드가

〈드가의 자화상〉, 1855

본명이 일레르 제르맹 에드가 드가(Hilaire Germain Edgar De Gas, 1834-1917)인 드가는 파리의 부유한 은행가 집안의 장남으로 태어났다. 그는 한때 가업을 이어가기 위해 법률 공부를 했으나 화가가 되기로 결심하고 1855년 미술학교에 들어가 앵그르와 그의 제자 라모트에게 가르침을 받는다.

1856년 이탈리아를 여행하던 드가는 르네상스 미술에 크게 감동받아 이후 10년간 고전주의 작품 연구에만 온 노력을 집중한다. 1865년 살롱에 〈오를레앙 시의 불행〉을 출품하는 것으로 공식적인 화가로서의 삶을 시작한 드가는 그 후 자연주의 문학이나 마네의 작품을 접하면서 그 자신도 파리의 근대적인 생활에서 주제를 찾아 탁월한 소묘능력과 감각적 색채감을 발휘, 생동감 넘치는 작품들을 제작한다. 특히 그는 움직이는 대상의 동작에서 순간적으로 나타나는 포즈를 강조하는 수법을 사용해 경주마나 발레리나, 목욕하는 여인들의 모습을 즐겨 그렸는데, 드가의 이런 놀라운 기량은 유화에만 국한되지 않고 파스텔과 판화, 그리고 만년에 시력이 극도로 나빠진 뒤 시작한 조각에까지 뻗어나간다.

1874년부터 1886년에 이르는 기간 동안 일곱 번이나 인상파 전시에 참여한 드가

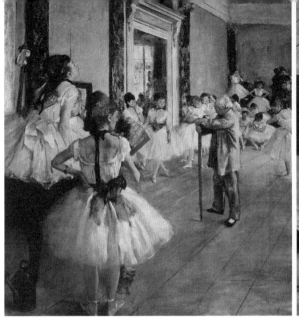
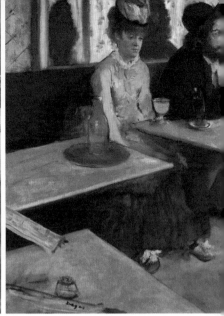

〈무용교실〉, 드가, 1874, 캔버스에 유화, 파리 인상파 미술관　　　　　〈압생트〉, 드가, 1876, 캔버스에 유화

지만 사적으로는 "외광파 화가(야외에서 그리는 화가)들은 모두 줄을 세워두고 총살해야 해!"라는 말을 남길 정도로 주류 인상파 화가들과는 상당한 정서적 차이가 있었던 것으로 보인다. 드가 자신이 좋아한 화가는 앵그르, 라모트 등으로 이는 그가 인상파보다는 오히려 고전주의나 낭만주의 화풍을 더 좋아했을 거라는 사실을 반증한다. 또, 귀족 출신인 자신의 사회적 지위와 어울리게 그는 발레에 남다른 애착을 보였는데, 이는 당시 파리에서 낮은 신분의 여인이 발레리나가 되어 신분상승을 꾀하기도 하고, 무용수를 후원하는 돈 많은 남자들이 오페라극장을 오가며 무용수와 은밀한 데이트를 즐기기도 했던 세태를 일정부분 반영한 것으로 보인다.

강한 자존심으로 평생을 독신으로 보낸 드가는 늙어갈수록 타인에 대한 혐오증이 점점 더 심해져 고독한 최후를 맞이한다. 향년 83세였다. 대표작으로는 파리 인상파 미술관에 소장된 〈압생트〉(1876), 〈대야〉(1886) 등이 있다.

● '인상주의 화가이자 후원자' 귀스타브 카이유보트

〈카이유보트의 자화상〉

부동산 부자에다 군수품 납품업자 집안에서 태어난 카이유보트(Gustave Caillebotte, 1848-1894)는 처음에는 엔지니어가 되기 위한 공부를 하다가 프로이센-프랑스 전쟁(보불전쟁)에 참여한 후 진로를 바꾸어 국립 미술학교에서 그림 공부를 시작한다. 이때 르누아르, 모네, 드가 등 훗날 인상파로 불리게 될 신진작가들과 친분을 쌓는다.

그는 사실주의적인 작품을 많이 남겼고 서민들의 풍속도를 즐겨 그렸다. 그의 초기작 중 하나인 〈마루 깎는 사람들〉(1875)이 좋은 예인데, 불행히도 이 작품은 살롱전에서 '천박스럽다'는 이유로 퇴짜를 맞는다. 같은 서민층에 대한 그림이라도 농민을 그린 그림은 '목가적'이라고 생각했던 반면, 도시 노동자의 모습은 천박스러운 사실주의라고 여겼던 당시 미술계의 좁은 안목과 편견이 얼마나 심각한 상태였는지를 드러내는 경우라고 할 수 있다.

카이유보트는 이듬해 같은 주제와 소재, 같은 제목으로 다시 한 번 마루를 벗겨내는 일일 노동자들의 모습을 그렸고, 르누아르는 그런 그에게 제2회 인상파 전시회에 출품해볼 것을 권유한다. 이에 카이유보트는 8점의 작품을 출품하고 많은 관람객으로부터 찬사를 받는다. 1877년, 1879년, 1880년, 1882년 총 네 번의 인상파 전시회에 참가한 카이유보트는 또한 인상파 화가들의 후원자이자 그들의 작

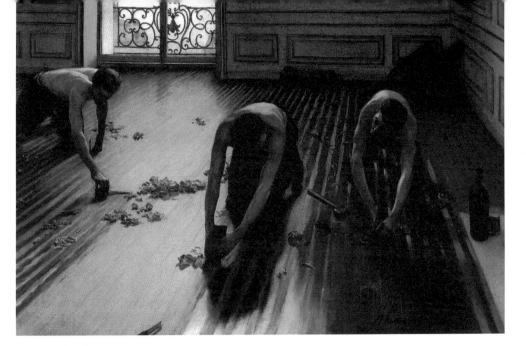

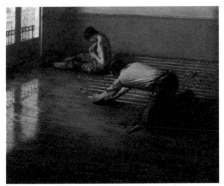

위) 〈마루 깎는 사람들〉, 카이유보트, 1875
아래) 〈마루 깎는 사람들〉, 카이유보트, 1876

품을 모으는 수집가, 즉 컬렉터이기도 했다. 재산가였던 아버지의 유산으로 그는 동료 화가들이 경제적으로 위기를 겪을 때마다 그들을 원조하고, 그들의 작품을 사들였다. 세상을 뜬 뒤 그의 수집품은 루브르 미술관에 기증되었다. 한편 카이유보트는 다재다능하며 다양한 취미를 가졌던 것으로도 유명하다.

뛰어난 운동신경과 지구력으로 요트대회 챔피언을 지냈고, 당시로써는 최신 미디어인 사진을 좋아해 작품을 구성할 때 카메라 렌즈의 기법을 활용하기도 했으며, 건축 디자인과 정원 디자인 감각은 집짓기와 정원 조성으로 상당한 수입을 올릴

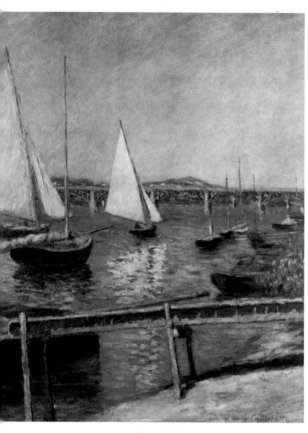

〈아르장테이유 센 강의 풍경〉, 카이유보트, 1888,
65X55.5cm, 루브르 미술관

정도였다. 게다가 삼십대 중반부터는 좋아하는 전시활동을 멈추고 철학, 문학, 정치에 빠져 살기도 했다니 그야말로 그는 르네상스 시대의 천재들과 비교해도 뒤지지 않을 인물이었다. 또 드물게 부유한 화가로 살면서도 평생 결혼을 하지 않은 채 샤롯이라는 11세 연하의 연인만을 두었을 뿐이다. 카이유보트는 그녀에게 적지 않은 액수의 유산을 남겨준 것으로 기록되어 있다.

천재는 요절한다고 했던가, 카이유보트도 불과 45세의 젊은 나이에 폐질환으로 세상을 뜨고 만다. 그는 살아생전 자신이 사들인 인상파 작품들을 나라에 기증하라는 유언을 남겼는데, 그 중인이 다름 아닌 르누아르였다. 그러나 이 유언을 집행하는 과정에서 인상파 화가들과 신고전주의 화가들 사이에 상당한 마찰이 빚어졌고, 또 르누아르와 드가 사이도 관계가 악화되는 등 많은 우여곡절이 있었다. 카이유보트의 작품으로는 〈마루 깎는 사람들〉(1875, 인상파 미술관 소장)과 〈아르장테이유 센 강의 풍경〉 등을 포함한 500여 점의 걸작이 있다.

● '인상주의 최후의 버팀목' 카미유 피사로

〈피사로의 자화상〉, 1873, 오르세 미술관

덴마크령 서인도제도의 세인트 토마스 섬에서 유대계 프랑스인 아버지 밑에 태어난 피사로(Camille Pissarro, 1830-1903)는 국제적인 항구도시에서 자란 덕에 프랑스어를 비롯하여 영어와 스페인어도 익힐 수 있었다. 1855년 화가의 꿈을 안고 파리로 온 피사로는 같은 해 만국박람회의 미술전에 전시된 코로(Corot, 1796-1875)의 작품을 보고 감동을 받아 풍경화에 관심을 갖게 되었다. 생의 대부분을 파리를 비롯한 프랑스에서 보낸 그는 평생 덴마크 국적을 유지했던 것으로 알려져 있다.

1870년의 프로이센-프랑스 전쟁 때는 런던으로 피신하여 그곳에서 모네와 함께 터너 등의 영국 풍경화가 보여주는 새로운 색감을 경험하게 된다. 그는 런던에 머무는 동안 과거 자기 어머니의 하녀였으며 이미 자신의 두 아이를 낳은 줄리 벨리와 정식으로 결혼한다.

전쟁이 끝난 뒤 귀국한 피사로는 루브시엔느에 있는 자신의 집이 이미 약탈당하고 작품의 상당수도 파손된 것을 확인하고는, 파리 북서쪽 교외인 퐁투아즈로 거처를 옮겨 그곳에 머물면서 전원 풍경 연작을 시작한다. 하지만 살롱전에 번번이 낙선하고 만 피사로는 기존의 미술계에 크게 실망하고, 대신 참신한 인상파 그룹

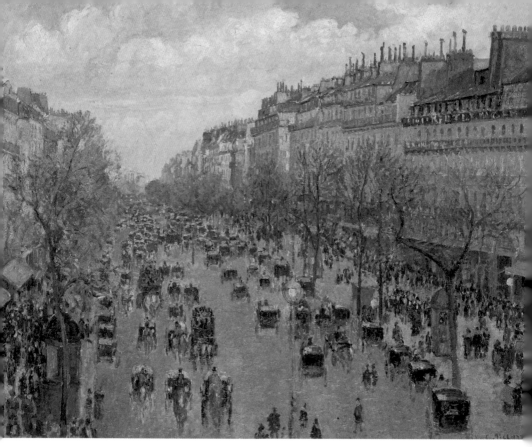

〈파리 몽마르트 거리〉, 피사로, 1897, 캔버스에 유화, 74×92.7cm, 러시아 에르미타슈 박물관

에 가담하여 1874년 제1회 인상파전 이래 8회까지 매회 빠짐없이 참가한다. 스스로도, "내 인생은 인상주의의 역사와 얽혀 있다"라고 말할 정도였던 그는 인상파의 최연장자이자 동시에 인상파의 대표적 화가로 자리매김하게 된다.

그러나 시간이 흐를수록 사람들의 기호가 달라져 일반 풍경화 작품이 잘 팔리지 않게 되자 경제적인 어려움을 겪게 된 피사로는 밀레 같이 농민이 있는 풍경화로 화풍에 약간의 변화를 준다. 그렇게 약 2년이 흐른 뒤, 다시 한계를 느낀 그는 1876년부터 강변의 풍경과 공장 등 보다 다양한 소재를 화폭에 담는 한편, 판화

제작에 심혈을 기울인다.

'겨울은 계절의 시체'라고 생각했던 르누아르와 달리 피사로는 겨울 풍경화도 많이 제작했는데, 특히 서리가 내린 거리나 눈 덮인 전원 풍경을 즐겨 그렸다. 1872년부터는 절친한 관계였던 세잔과 함께 야외에서 겨울 풍경을 그리기도 했다.

1883년경 피사로는 시냐크, 쇠라의 영향을 받아 '신인상파 기법'인 점묘기법을 도입했는데, 장시간 작업에 몰두해야 하는 고된 점묘법의 특성으로 인해 시력이 약화되어 만년엔 작품 제작에 무척 힘겨워했다. 하지만 성실한 그는 죽는 날까지 그림 그리기를 중단하지 않았다.

주요작품으로는 〈붉은 지붕〉〈사과를 줍는 여인들〉〈몽마르트 거리〉〈테아트르 프랑세즈 광장〉〈브뤼헤이 다리〉〈자화상〉등이 있다.

〈루브시엔느의 밤나무〉, 피사로, 1871-1872, 캔버스에 유화, 41×54cm

169

〈노르망디 해안〉, 외젠 부댕

● '수평선에서 빛을 뿌리다' 외젠 부댕

1824년 프랑스 옹프뢰르에서 출생한 외젠 부댕(Eugène Boudin, 1824-1898)은 고향의 풍경을 잊지 못해 북프랑스의 노르망디, 브르타뉴지방, 네덜란드의 해변 등 주로 해변의 풍경을 테마로 삼은 화가이다. 1844년에서 1849년까지는 '르아브르 화재점(畵材店)'이라는 화방을 경영하였고, 그곳에서 만난 쿠튀르, 밀레, 쿠르베,

코로 등과 사귀면서 그림을 그리기 시작하였다. 프랑스 풍경화의 거장인 밀레로부터 격려를 받은 그는 코로의 그림에 매료되었고, 화실이 아닌 밖으로 나가 해변의 밝은 대기와 빛나는 외광을 신선한 색채감으로 표현하면서 자신이 터득한 여러 가지 표현기법과 외광회화의 비밀을 훗날 인상파의 대표주자가 될 청년 모네에게 물려줌으로써 19세기 말 미술의 새 역사를 쓰게 될 인상주의의 산파 역할을 했다.

모네에 대한 부댕의 이러한 영향은 절대적이고 특별한 것이었다. 그 둘의 첫만남 당시 모네는 열일곱, 부댕은 서른둘이었지만 그들은 나이차를 넘어선 각별함으로 맺어졌다.

1857년 16세에 어머니를 잃고 학교도 그만두기 한 해 전 모네는 과부가 된 마리 잔 아주머니와 함께 살게 된다. 자신의 아이가 없던 마리는 정성을 다해 모네를 돌봤으며 아이의 정서를 위해 그림 레슨도 받을 수 있도록 했다. 어린 모네는 그림을 배우면서 자신의 작품을 르아브르의 한 동네 화방에 전시하기도 했는데, 이때 부댕을 처음 만나게 된다.

모네는 그때를 이렇게 회상했다. "그 가게에서 풍자화를 전시한 덕분에 르아브르에서 이름이 꽤 알려지게 되었고, 약간의 수입도 얻었다. 또 거기에서 외젠 부댕을 알게 되었는데, 당시 그는 서른 살쯤의 나이로 세상에 막 이름을 날리기 시작한 화가였다. 그의 제안에 따라 나는 야외로 나가 그림을 그렸는데 (중략) 이때가 되어서야 안개가 걷히듯 그림을 그린다는 것이 어떤 것인지 이해되면서, 화가로서의 운명적인 길이 눈앞에 펼쳐졌다. 내가 진정 한 사람의 화가로 탄생한 것은 모두 외젠

〈투르빌의 해안〉, 외젠 부댕, 1824-1898, 캔버스에 유화, 34.2X57.8cm

부댕 덕분이다. 그는 나의 자상한 스승이었으며 그로 인해 나는 자연을 이해하고 사랑하는 법을 깨닫게 되었다."

부댕은 그렇게 끊임없이 변화하는 바다와 하늘, 그리고 대기의 색채에 담긴 감성을 한창 감수성 예민한 시기에 있던 모네에게 전해주었던 것이다.

1874년 부댕은 인상파 전시회에 참여하지만 이듬해인 1875년부터는 다시 살롱전에 출품한다. 바다를 그린 그의 그림은 그럭저럭 잘 팔려나갔지만 그리 대단치 않은 상황이었다. 그러나 1888년 프랑스 정부가 그의 작품을 사들이면서 부댕은 대가로서 명성을 떨치게 되고, 1892년 68세의 나이로 마침내 영예로운 레지옹 도뇌르 훈장을 받게 된다.

〈투르빌의 해안〉, 〈로테르담 풍경〉 등이 알려져 있으며, 1889년 만국박람회에서 금상을 받았다.

● '인상파의 우먼파워'
베르트 모리조와 메리 커셋

〈와이트 섬의 외젠 마네〉, 베르트 모리조
1875, 38.1X46cm, 개인 소장

베르트 모리조(Berthe Morisot, 1841-1895)와
메리 커셋(Mary cassatt 1844-1926)은 인상주
의 절정기 최고의 여류화가다. 여성에 대한 편
견이 심하고 남성 중심적이었던 그 시대에 그녀

들이 남긴 두드러진 활동은 매우 특별한 경우라 볼 수 있다. 특히 고급예술에 속한
정통 회화에서 여성이라면 고작해야 낮은 신분의 모델이거나 혹은 반대로 그림을
의뢰하는 귀부인인 경우가 대부분인 당시, 모리조와 커셋은 당당히 시대의 흐름
에 주도적으로 동참하여 역사의 한 페이지를 이뤄나간, 그야말로 '붓을 든 투사'
요 '조용한 혁명가'라 할 수 있다.

베르트 모리조는 파리에서 활동한 프랑스 인상파 그룹의 일원이었다. 그녀는 초
기에는 코로, 후기에는 르누아르의 영향을 각각 받았다. 모리조는 살롱전에서 6
번 연속 당선될 정도로 기성 화단에서 이미 인정받고 있었는데, 그녀의 증조부는

로코코 시대의 화가 장 오노레 프라고나
르로 알려져 있다. 에두아르 마네의 동생
외젠 마네와 결혼한 모리조는 1874년부
터는 인상주의 전시에 참여해 인상파 화
가로 활동했다.

〈모리조 사진〉과 〈마네가 그린 모리조〉

〈메리 커셋의
자화상〉과 사진

1844년, 미국 피츠버그의 부유한 은행가 집안에서 태어난 메리 커셋은 아버지의 심한 반대를 무릅쓰고 어머니의 도움을 받아 스물세 살에 그림을 배우겠다는 생각 하나로 도망치듯 대서양을 건너 유럽으로 건너간 당찬 여성이다. 스물아홉이 되던 1873년 프랑스에 정착한 그녀는 인상파 화가들과 교류하며 드가의 제자가 된다.

주로 중상류층의 일상생활을 작품의 소재로 삼았던 커셋은 섬세한 감성으로 많은 인물화를 남겼다. 특히, 여성적인 심리묘사에 주목했던 그녀는 초기에는 당당한 여성의 모습을, 그리고 후기에는 모성애를 보여주는 여성의 모습을 주로 그렸다. (양쪽 모두 '부드러우면서도 강한' 여성의 특징을 보여주는 것이라고 할 수 있다.) 또 공간적으로 볼 때 거리나 광장, 혹은 유원지나 무도회장 등의 여성을 주로 그린 남성 화가들과 달리, 거실이나 침실 등 사적인 공간 속 여성과 아이들의 일상사를 통해 '친밀함'과 함께 '주체적 생활인으로서의 여성'의 모습을 그려낸 사실도 상당히 흥미롭다.

그녀는 평생을 결혼하지 않고 독신으로 살다가 82세에 사망했다. 대표작으로는 〈오페라 극장의 검은 옷차림의 여인〉, 〈'피가로'지를 읽는 여인의 초상〉 등이 있다.

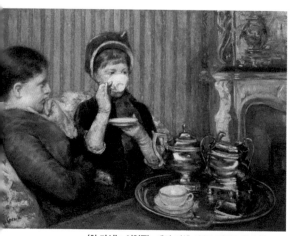

〈차 마시는 여인들〉, 메리 커셋, 1880, 캔버스에 유화,
보스턴 파인아트 박물관

● '행동하는 감성' 에밀 졸라

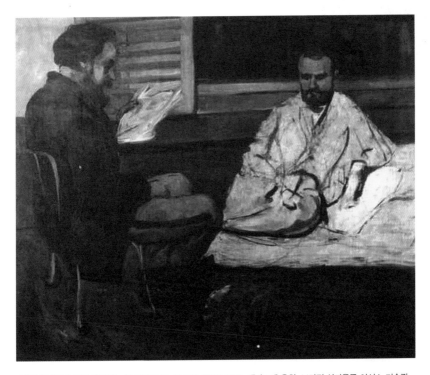

〈에밀 졸라에게 글을 읽어주는 폴 알렉시스〉, 폴 세잔, 1869-1870, 캔버스에 유화, 브라질 상파울루 아시스 미술관.
에밀 졸라와 고등학교 동창인 세잔이 직접 그린 졸라의 모습. 그에게 글을 읽어주고 있는 폴 알렉시스(Paul Alexis, 1847-1901)는 프랑스의 소설가, 드라마 작가이자 언론인. 에밀 졸라의 가장 친한 친구이며 전기 작가이다.

● 에밀 졸라의 〈나는 고발한다〉

19세기 프랑스의 자연주의 소설가 에밀 졸라(Émile François Zola, 1840-1902)
는 한 시대를 대변하는 모럴리스트이다. 당시 졸라와 '드레퓌스 사건'은 오늘날
영화화될 만큼 큰 이슈였다. 1894년 일어난 이 사건은 근대 프랑스사의 수치스

〈에밀 졸라의 초상〉, 에두아르 마네
1868, 캔버스에 유화, 146×114cm
파리 오르세 미술관

러운 사건 중 하나로 손꼽는다.

군 내부의 기밀누설 사건이 일어나자 군부는 국가를 위해 헌신한 드레퓌스라는 유대인 대위에게 누명을 씌워 종신형을 선고해버린다. 인종차별에 의해 스파이로 몰려 악명 높은 섬으로 유배당한 드레퓌스 장교의 이야기는 공론화되어 많은 양식 있는 사람들이 그의 변호에 나서게 됐는데, 그들 중 중심인물이 바로 졸라였다.

그는 드레퓌스의 무죄를 주장하며 군의 부정을 고발하는 탄원문을 작성하여 대통령에게 〈나는 고발한다〉라는 공개장을 보냈다. 아래는 1898년 1월 13일 《로로르 L'Aurore》지에 발표한 격문의 일부이다.

대통령 각하, 저는 진실을 말하고자 합니다. 재판을 정식으로 담당한 사법부가 세상에 진실을 밝히지 않는다면 제가 진실을 밝히겠다고 약속했기 때문입니다. 말을 하는 것은 제 의무입니다. 저는 역사의 공범자가 되고 싶지 않습니다. 만일 공범자로 있게 된다면 앞으로 유령이 가득한 밤들을 보내게 될 겁니다. 잔인한 고문을 받으면서 저지르지도 않은 죄를 속죄하고 있을 저 죄 없는 사람의 유령으로 가득한 밤 말입니다.

대통령 각하, 정직하게 살아온 한 시민으로서 제가 솟구치는 울분으로 온몸을 바쳐 진실을 외치는 것은 바로 당신을 향해서입니다. 저는 명예로운 당신이 진실을 알고도 외면하지는 않으리라 확신합니다.

〈나는 고발한다〉가 실린 《로로르》 신문은 몇 시간 만에 30만 부가 팔렸다. 이런

시민들의 관심에 이어 마르셀 프루스트, 에밀 뒤르켕, 조르주 클레망소, 클로드 모네 등 학자, 예술가, 교수들이 드레퓌스 사건 재심청원서에 줄을 지어 서명하기 시작했다. 보수적인 독자들의 구독해지 운동이 일어나자 에밀 졸라는 신문이라는 매체를 포기하고 팸플릿을 직접 제작하여 판매하는 고독한 투쟁을 이어나갔다. 팸플릿 제목은 〈청년들에게 보내는 편지〉, 〈프랑스에 보내는 편지〉 등이었는데 그의 자유지향적이고 점진적인 투쟁이 고스란히 담겨 있다.

1898년 1월 13일 《로로르 L'Aurore》 신문에 실린 에밀 졸라의 《나는 고발한다》. 졸라는 대통령에게 고하는 이 공개장을 통해 무고한 유대인 드레퓌스를 구한다.

〈나는 고발한다〉를 발표한 후 에밀 졸라는 커다란 시련을 겪어야 했다. 당시 유대인에 대한 적대감을 가지고 있던 프랑스 사회는 드레퓌스 사건으로 커다란 충격을 받았으며, 그로 인해 프랑스 의회가 에밀 졸라를 기소하는 등 사건이 확대되었다. 프랑스 정부는 그의 레지옹 도뇌르 훈장 자격마저 박탈하고 징역 1년에 벌금 3천 프랑을 선고하였다. 에밀 졸라는 어쩔 수 없이 런던으로 망명해야 했다. 그로부터 1년 후, 1899년 6월 귀국한 그는 드레퓌스 사건을 소재로 한 《진실》이란 제목의 소설을 집필하기 시작한다. 하지만 소설을 완성하지 못한 채 귀국 3년 만인 1902년 9월 30일 불의의 가스사고로 사망하고 만다. 드레퓌스 대위는 사건발생 후 5년만에 감옥에서 풀려나 복귀하고 법적투쟁을 계속한 끝에 10년이 지난 1906년에야 무죄판결을 받아냈다.

졸라는 드레퓌스 사건의 종결을 지켜보지는 못했다. 하지만 이 사건을 통해 그는 오늘날 우리에게 용기 있는 행동, 진실을 바라보는 올바른 시선이 무엇인가를 끊임없이 질문하고 있다.

《테레즈 라캥 Thérèse Raquin》
프랑스의 자연주의 소설가 에밀 졸라에게 작가적 명성을 안겨준 작품으로, 하층민인 주인공, 불륜과 살인이라는 선정적인 소재 때문에 출간 당시 큰 논란을 일으켰다. 첫 출간 당시 "《테레즈 라캥》의 저자는 포르노그래피를 펼쳐놓고 스스로 만족해하는 불쌍한 히스테리 환자"라는 등 비판이 거세게 일었으나, 작가는 오히려 이 작품을 통해 자신의 자연주의 문학이론을 명확히 밝히게 되었다.
사진은 미국 펭귄 출판사에서 출간된 《테레즈 라캥》 표지.

● 소설은 과학이다

에밀 졸라는 일찍 아버지를 여의고 어머니와 함께 어려운 생활을 이어나갔다. 간신히 중학교에 들어간 그는 훗날 세기의 대화가가 된 폴 세잔과 사귀면서 시와 예술을 처음 접하게 된다. 1858년 파리로 전학하여 고등이공과 학교인 '에콜 데 폴리테크닉'에 입학자격 시험을 치르지만 두 번이나 실패한다. 이것이 바로 문학의 길로 전공을 바꾸는 계기가 된다. 1862년부터 출판사에 근무하면서 첫 단편집 《니농에게 주는 이야기》를 출간했다. 1866년 무렵 청년비평가로 활동하며 마네, 피사로, 모네, 세잔 등 불우한 인상과 청년화가들을 강력히 지지하는 전시회 비평문을 쓰기 시작한다.

당시 유럽 자연주의의 기본정신은 인간의 생태를 자연현상으로 보려는 방식이었다. 따라서 작가의 태도도 자연과학자와 같아야 한다는 것이 이상적인 태도였다. 사실주의 작가인 공쿠르는 "소설은 연구다"라고 말한 데 대해, 졸라는 "소설은 과학이다"라고 주장했다. 1871년부터 20권짜리 《루공마카르 총서 Le Rougon-Macquar》 시리즈가 출간되면서 그는 유명작가 대열에 올라섰다.

대표작으로는 《목로주점》(1877), 《마들렌 페라》(1868), 《테레즈 라캥》(1867) 등이 있다.

그림으로 들여다본 르누아르의 삶

화가의 최상의 목표는 무엇이어야 할까. 화가는 다른 화가에게
끊임없는 확신을 주어야 하며, 완벽한 직업화가가 되어야 한다.
그러나 전통에 충실한 때에만 그 경지에 이를 수 있다.

−르누아르

르누아르의 사진 르누아르가 그린 부모의 모습

1841 2월 25일 프랑스 리모주에서 재봉사인 아버지 레오나르 르누아르(Léonard Renoir, 1799-1874)와 재단사인 어머니 마르게리트 메를레(Marguerite Merlet, 1807-1896)의 일곱 자녀 중 여섯째로 태어난다.

1844 가족 모두 파리로 이주한다.

1854 기독교 초등학교에 다닌다. 이때부터 그림 그리기를 즐겨한다.

1858 도자기에 그림을 그리는 견습공으로 일하면서 형 앙리를 도와 부채, 장롱, 커튼 등에 그림 그려넣는 일을 한다. 손이 빨라 적지 않은 돈을 벌어들인다.

르누아르가 그림을 그린 도자기

1860 2월부터 루브르 박물관에서 일할 수 있는 '허가증'을 얻는다. 이때부터 루벤스, 프라고나르, 부셰 등의 작품을 모사하며 그림 연습을 한다.

1861 스위스 화가 샤를 글레르(Charles Gleyre, 1806-1874)의 화실을 다니면서 경제적인 어려움으로 1864년까지 이곳에 머문다. 여기서 모네, 시슬레, 바지유 등과 만나게 된다.

1863 살롱전에 처음으로 〈님프와 야수〉라는 제목의 그림을 출품하지만 낙선하자 실망하여 작품을 없애버린다. 시슬레, 모네와 함께 퐁텐블로 숲의 쏟아지는 햇빛 아래서 그림을 그리는 이른바 '외광회화'를 시작한다. 이때 피사로와 세잔을 만난다.

1864 독립하여 작업실을 얻고 가족들은 빌다브레로 이주한다. 〈에스메랄다〉를 살롱전에 출품하여 입선하지만, 전시 후 스스로 작품을 폐기한다.

1865 살롱전에 입선하여 친구 시슬레의 아버지를 그린 〈윌리엄 시슬레의 초상〉과 〈여름날 저녁〉을 전시한다.

〈로멘 라코 양의 초상〉 1864 〈아룸과 온실 식물〉 1864 〈윌리엄 시슬레의 초상〉 1864

〈퐁텐블로 숲의 쥘 르 쾨르〉 1866

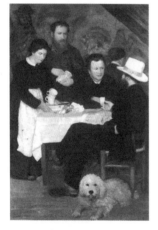

〈안토니 아주머니네 여관에서〉 1866

1866 퐁텐블로 숲에서 모네, 시슬레, 피사로와 함께 그림을 그린다. 시슬레의 작업실에 합류한 뒤, 배를 타고 센 강을 따라 르아브르까지 간다. 이후 파리 남동쪽 마를로트에 머물고 있는 친구이자 후원자인 화가 쥘르 쾨르(Jules Le Cœur, 1832-1882)의 집에서 함께 지낸다. 이곳에서 장래 연인으로 발전하게 될 리즈 트레오(Lise Tréhot, 1848-1922)를 만나 그녀를 모델로 그림을 그린다. 시슬레가 결혼하자 바지유의 작업실로 거처를 다시 옮긴다. 코로와 도비니의 강력한 추천에도 불구하고 살롱전에 또다시 낙선한다. 그러나 좌절하지 않고 대작 〈안토니 아주머니네 여관에서〉에 착수한다.

1867 바지유의 화실에 모네가 합류하면서 함께 그림을 그린다. 〈다이아나〉가 살롱전에서 낙선하자 낙선자 전람회를 요청하는 청원서에 서명한다.

〈다이아나〉 1867

〈이젤 앞의 프레데릭 바지유〉 1867

〈양산을 든 리즈〉 1868

〈파리, 예술의 다리〉 1867

1868 시슬레와 그의 아내의 초상을 그린다. 〈양산을 든 리즈〉를 살롱전에 출품하여 호평을 받는다. 리즈의 가족과 함께 여름을 보내고 난 뒤, 카페 게르부아의 모임에 참석하여 마네와 드가를 만난다.

〈알프레드 시슬레와 그의 아내〉 1868

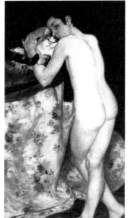

〈소년과 고양이〉 1868–69

1869 살롱전에 바지유, 드가, 피사로와 함께 작품을 출품한다. 부모님이 사는 부아젱 루브시엔느로 이주한 뒤, 이곳에서 리즈와 함께 여름을 보낸다. 매일 생 미셸에 있는 모네를 방문해 함께 그림을 그리며 그의 생활을 도와준다. 이때 최초의 인상주의 풍경화인 〈라 그르누이에르〉를 탄생시킨다.

〈광대〉 1868

〈센 강의 바지선〉 1869

〈꽃병 속의 꽃들〉 1869

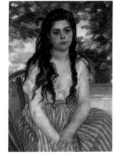

〈보헤미아풍의 여인〉 1868

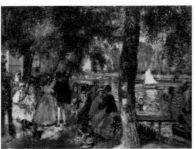

왼쪽) 〈라 그르누이에르〉 1869
오른쪽) 〈라 그르누이에르〉 1869

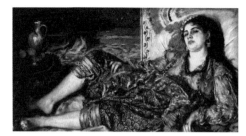

〈알제의 여인〉 1870

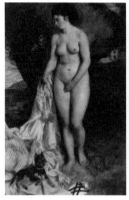

〈그리퐁과 목욕하는 여인〉 1870

〈산책〉 1870

1870 앙리 팡텡 라투르의 〈바티뇰의 화실〉에 에두아르 마네, 클로드 모네, 그리고 문필가인 에밀 졸라 등과 함께 등장한다. 살롱전에 〈목욕하는 여인〉과 〈알제의 여인〉을 전시하고 7월부터 다음해 3월까지 국가의 부름에 따라 보르도 기병연대에 복무한다. 친구 바지유가 전사한다.

1871 파리 코뮌 시기에 파리로 돌아온다. 부지발에서 부모와 함께 생활한다.

1872 화상 뒤랑 뤼엘이 그의 그림 2점을 구입한다. 리즈가 결혼함. 살롱전에 낙선하여 세잔, 피사로와 함께 문화부에 '낙선자 전람회'를 요구하는 탄원서를 제출한다. 여름에 아르장테이유에서 모네와 함께 다시 작업을 시작한다.

〈소파에 기댄 모네 부인〉 1872

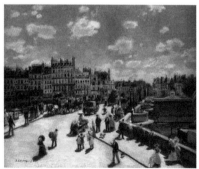

〈파리, 퐁 네프 다리〉 1872

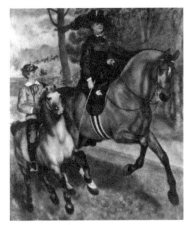

〈불로뉴 숲에서의 아침 승마〉 1873

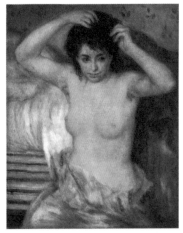

〈목욕단장하기 전 여인의 반신〉 1873-1875

〈아르장테이유 전망〉 1873

1873 드가의 작업실에서 문필가 뒤레를 소개 받는다. 뒤레가 〈양산을 든 리즈〉를 구입한다. 몽마르트의 작업실로 거처를 옮겨 모네와 함께 아르장테이유에서 그림을 그린다. '제1회 인상파전' 준비를 위해 구성된 예술가 그룹에 세잔, 드가, 마네, 피사로, 시슬레 등과 함께 참여한다.

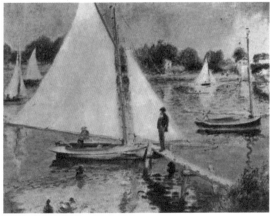

〈아르장테이유의 센 강〉 1873

1874 '제1회 인상파전'이 사진작가 나다르의 작업실에서 개최된다. 〈특별관람석〉을 포함한 3점의 그림을 판매하는 데 성공한다.

〈여름의 시골 오솔길〉 1874년경

〈특별관람석〉 1874

〈아르장테이유의 요트〉 1874

〈햇빛 속의 누드〉
1875-1876
〈책 읽는 여인〉
1875-1876

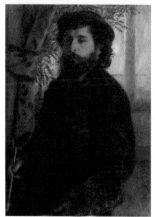

〈클로드 모네의 초상〉 1875

1875 경제적 어려움을 벗어나기 위해 인상파 동료들과 드루오 호텔에서 작품을 경매했으나 오히려 평론가들의 악평만 듣는다. 20여 점의 그림을 단돈 2,254프랑에 판매하고 만다. 그러나 재경부 공무원이자 그림 수집가인 빅토르 쇼케를 만나게 되면서 그림을 주문받는다. 이 시기에 〈햇빛 속의 누드〉를 그린다.

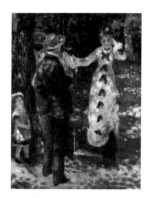

〈그네〉 1876

1876 '제2회 인상파전'에 15점을 전시하지만, 여전히 평론가들의 비판을 받는다. 여름 몽마르트 코르토 가에 빌려놓은 화실 정원과 '물랭 드 라 갈레트'에서 작업한다. 작품으로 〈물랭 드 라 갈레트〉와 〈그네〉를 남긴다.

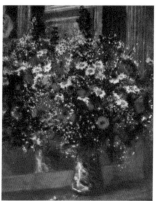

〈거울 앞의 꽃다발〉 1876

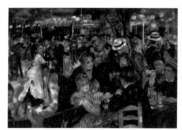

〈물랭 드 라 갈레트〉 1876

1877 '제3회 인상파전'에 〈물랭 드 라 갈레트〉와 〈그네〉 등 총 22점의 작품을 전시한다. 호텔 드루오에서 피사로, 시슬레, 카이유보트와 함께 두 번째 경매를 하여 16점의 작품을 판매하지만, 겨우 2,005프랑의 낮은 가격에 판매된다.

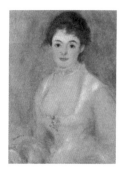

〈앙리오 부인〉 1877

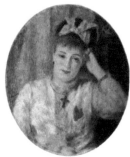

〈마리 뮈러의 초상〉 1877

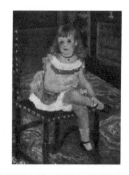

〈의자에 앉아 있는 제르제티 샤르팡티에의 초상〉 1878

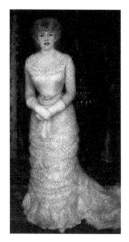

〈마르그리트 샤르팡티에〉 1878

1878 인상파전에 회의를 느끼고 작품 〈카페〉를 다시 살롱전에 출품한다. 오슈데 경매에서 작품 3점을 157프랑에 판매한다. 이 사건으로 친구들의 불만이 커지고 모임의 결속이 깨지기 시작한다.

1879 시슬레, 세잔과 함께 '제4회 인상파전'에 불참하기로 결정한다. 살롱전에서 〈샤르팡티에 부인과 아이들〉이 입선한다. '라 비 모데른느' 갤러리에서 첫 번째 개인전을 가진다. 노르망디 와르주몽 해변에서 여름을 보내며 여자와 아이들을 그린다. 샤르팡티에 부인의 집에서 알게 된 외교관이자 은행가인 폴 베라르가 새로운 후원자가 된다.

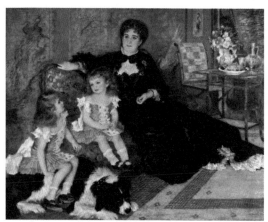

〈샤르팡티에 부인과 아이들〉 1878

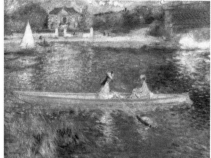

〈아스니에르의 센 강〉 1879년경

〈뱃놀이하는 사람들의 점심식사〉 1879-80

1880 오른팔이 부러져 왼손으로 그림을 그린다. 인상파전 대신 살롱전에 작품 4점을 전시하는데, 이때 작품이 불리한 위치에 진열된 것에 반발하여 모네와 함께 예술부장관에게 항의한다. 또 이 시기에 장래 아내가 될 알린 샤리고(Aline Charigot)를 만나 둘은 함께 샤투에 거주한다.

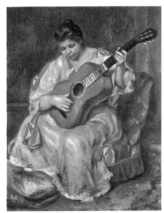

〈개와 함께 있는 르누아르 부인〉 1880

1881 친구들과 함께 알제리로 여행하며 풍경화를 그린다. 파리로 돌아와서는 노르벵에 새로 화실을 얻는다. 이 곳에서〈뱃놀이하는 사람들의 점심식사〉를 그린다. 가을과 겨울에 걸쳐 이탈리아의 피렌체, 로마 등을 방문하고, 라파엘로의 작품에 크게 감명 받는다.

〈기타 치는 여인〉 1880

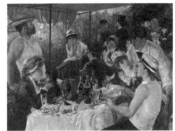

〈뱃놀이하는 사람들의 점심식사〉 1881

1882 바그너의 초상화를 그린다. 에스타크에 있는 세잔을 방문하여 함께 작업을 한다. 화상 뒤랑 뤼엘은 '제7회 인상파전'에 르누아르의 반대를 무릅쓰고 자신이 소유하고 있는 르누아르의 작품 25점을 전시한다. 한편 르누아르는 살롱전에〈이본느 그랭펠의 초상〉을 전시한다. 폐렴에 걸려 의사의 권유에 따라 요양차 알제리로 떠난다.

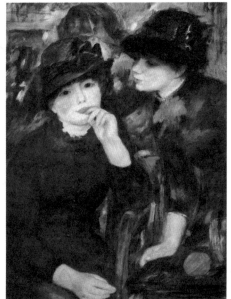

〈검은 옷의 두 소녀〉 1881

〈리하르트 바그너의 초상화〉 1882

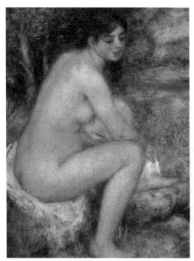

1883 뒤랑 뤼엘은 마들렌느에서 자신이 소유한 르누아르 작품 70여 점을 가지고 '르누아르전'을 개최한다. 뒤랑 뤼엘의 노력으로 보스턴과 베를린에서도 르누아르의 작품이 전시된다.

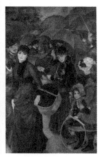

〈앉아 있는 소녀〉 1883　　　　〈우산들〉 1883　　　〈책 읽는 아이들〉 1883

1884 뒤랑 뤼엘이 파산위기에 놓이자, 모네와 함께 그를 돕는다. 한편 '비주류 예술가협회'를 설립할 계획을 세운다.

〈목욕하는 여인들〉 1884

〈책 읽는 소녀〉 1886

1885 장남 피에르가 태어난다. 뒤랑 뤼엘의 기획으로 브뤼셀에서 르누아르전이 열린다. 이 무렵 르누아르는 우울증 증세를 보이며 이 증세는 80년대 말까지 계속된다.

〈브리타니의 정원 장면〉 1886년경

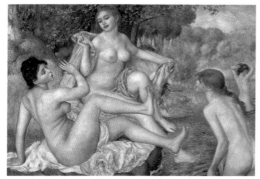

왼쪽) 〈목욕하는 여인들〉 1887
오른쪽) 〈알린과 피에르〉 1887

〈빨래하는 여인들〉 1888

1886 뉴욕에서 '파리 인상파전' 이 화상 뒤랑 뤼엘의 기획으로 열린다. 르누아르는 여기에 자신의 작품 38점을 출품한다.

1888 가족과 함께 프랑스 남부 부팡에 있는 세잔의 집에서 잠시 머문다. 뒤랑 뤼엘 갤러리에서 작품 24점을 전시한다. 가을 이후 에수아에서 〈빨래하는 여인들〉 등 시골풍경을 그린다. 감기와 함께 안면신경 마비 증세를 보인다.

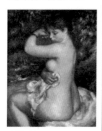

〈목욕 후〉 1888

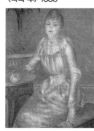

〈보니에르 부인〉 1889

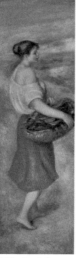

〈생선 파는 여인〉 1889

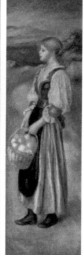

〈오렌지 파는 여인〉 1889

1889 '국제 박람회' 에서 '100년 회고전' 에 참가를 권유 받지만 거절한다. 여름에 친구 세잔의 도움으로 엑상 프로방스 근처에 집을 빌려 머물며 생 빅투아르 산의 풍경을 그린다. 가족과 함께 몽마르트 지라르동 가 13번지의 저택으로 거처를 옮긴다.

〈풀밭에서〉 1890 　　〈소녀〉 1890 　　〈빨간 블라우스를 입은 여인〉 1890~1895

1890 '20인회'에 다시 참가하여 처음으로 판화작업을 시작한다. 4월 14일 알린 샤리고와 결혼한다. 살롱전에 마지막으로 참가해 〈카튈 망데의 딸들〉을 전시한다.

1891 마네와 모리조가 있는 메지에서 여름을 보낸 뒤 가을에 카이유보트의 집에서 잠시 머문다.

〈장미〉 1890

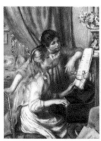

1892 뒤랑 뤼엘 화랑에서 열린 회고전에 150여 점의 작품을 전시한다. 정부에서 〈피아노 치는 소녀들〉을 구입하면서 경제적 어려움에서 벗어난다. 수집가 갈리마르와 스페인을 여행하면서 티치아노, 벨라스케스, 고야의 작품에 감동을 받는다.

〈피아노 치는 소녀들〉 1892 　〈모자를 쓴 젊은 여인〉 1892~1894

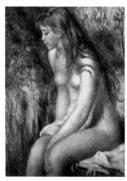
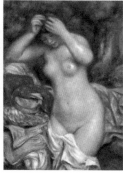

1893 지중해 일대를 가족과 함께 여행한다.

〈앉아 있는 욕녀〉 1893
〈머리를 감고 있는 욕녀〉 1893

191

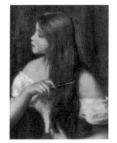

〈머리를 빗고 있는 소녀〉 1894

1894 카이유보트가 사망하며 르누아르는 그가 소유하고 있는 인상주의 작품 기증에 대한 유산집행인으로 지명된다. 그러나 미술관에서는 별다른 관심을 보이지 않는다. 알린의 사촌 가브리엘 르나르가 1914년까지 르누아르 집의 유모로 있으면서 〈장미를 든 가브리엘〉 등의 모델이 된다. 9월에 둘째 아들 장이 태어난다. 류머티즘성 관절염이 심해져 지팡이를 짚고 걷게 된다. 화상 앙브루아즈 볼라르와 교류한다.

1896 뒤랑 뤼엘 갤러리에서 열린 '모리조 회고전'에 42점의 작품을 출품한다. 11월 11일 어머니가 89세로 사망한다.

〈모자 장식〉 1894

〈가브리엘, 장 르누아르와 어린 여자아이〉 1895-1896

〈예술가의 가족〉 1896

〈피아노 치는 이본느와 크리스틴느 르롤〉 1897

〈기타 레슨〉 1897

1897 카이유보트가 유산으로 남긴 인상주의 작품들을 미술관이 소장하기로 결정한다. 에수아에서 여름을 보내던 중 자전거를 타다 넘어져 팔이 부러진다.

1898 네덜란드를 여행하면서 베르메르의 그림에 감동을 받는다. 류머티즘 관절염으로 오른팔이 마비된다.

〈기타를 치는 젊은 스페인 여인〉 1898

〈사람들이 있는 베르느발 풍경〉 1898

〈보리유 풍경〉 1899

1899 류머티즘 치료를 위해 카뉴에 머문다. 드가와 불화가 생겨 절교당한다.

1900 관절염 치료를 위해 엑스레뱅에서 요양한다. 레지옹 도뇌르 훈장을 받는다. 관절염이 더욱 악화되어 손과 팔이 뒤틀리기 시작한다.

1901 8월 4일 막내아들 클로드, 일명 코코가 태어난다. 10월과 11월 베를린에서 열리는 르누아르의 첫 전시회에 작품 23점이 전시된다.

1902 건강은 더욱 악화되어 왼쪽 눈의 시신경 일부가 위축된다.

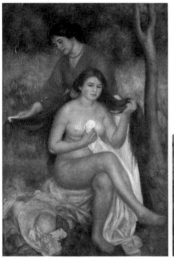

〈몸단장〉 1900년경

〈풍경〉 1902

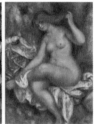

〈앉아 있는 욕녀〉 1903-1906

1903 요양을 위해 매년 겨울은 따뜻한 지중해에서 보낸다. 이 무렵 르누아르의 위작들이 나돌면서 수집가인 비오 박사가 소지한 유화와 파스텔 작품이 위작인 것으로 결정나 고발당하는 사건이 벌어진다. 이 사건을 계기로 르누아르는 작품 보증서를 만들기 시작한다.

1905 60여 점의 르누아르 작품이 런던에서 열린 '인상파전'에 소개된다. 가을 살롱전에 성공하며 명예회장이 된다.

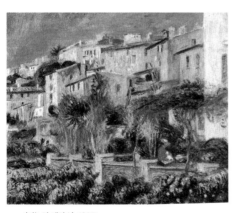

〈카뉴의 테라스〉 1905

〈산책〉 1906

〈목욕하는 여인〉 1906

〈머리 빗고 있는 여인〉
1907-1908

1907 뉴욕의 메트로폴리탄 미술관에서 샤르팡티에로부터 〈조르주 샤르팡티에 부인과 아이들〉을 84,000프랑에 구입한다.

〈코코의 두상〉 1908

1908 화상 볼라르의 권유로 조각을 시작한다. 르누아르는 원형 부조와 아들 코코의 두상을 제작, 그의 유일한 조각품으로 남는다. 11월 뒤랑 뤼엘은 뉴욕에 있는 자신의 갤러리에서 르누아르 단독 전시회를 연다.

1909 고통 속에서도 〈무희〉와 〈어릿광대〉를 그린다.

〈광대복장을 한 코코〉 1909

〈탬버린을 치는 무희〉 1909

〈캐스터네츠를 치는 무희〉 1909

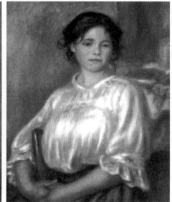

〈앉아 있는 소녀〉 1909

〈장미꽃다발〉 1909-1913

1910 여름 동안 독일을 여행하며 뮌헨에 있는 투르네센 부인 집에서 머문다. 뮌헨의 미술관을 방문, 루벤스의 작품에 감명 받는다. 여기서 영감을 받아 〈투르네센 부인과 그녀의 딸〉을 그린다. 여행에서 돌아온 후 두 다리가 마비되며 더 이상 걸을 수 없게 된다.

〈몸을 말리는 여인〉 1910

〈목욕 후에〉 1910
〈누드의 연구〉 1910

〈프시케, 물에 비친 자신을 감탄하는 욕녀〉 1910

〈보석상자를 갖고 있는 가브리엘〉
1910

〈가스통 베르넴 드 빌레르
부부〉 1910

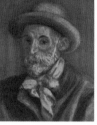
〈르누아르 자화상〉 1910

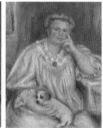
〈개를 안고 있는 르누아르 부인〉
1910

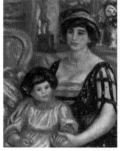
〈조스 베르넴 죈느 도베르빌 부인과
그녀의 아들 앙리〉 1910

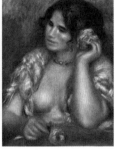
〈장미를 든 가브리엘〉 1911

1911 손이 마비되어 손에 붓을 묶은 채 휠체어에 앉아 그림을 그린다. 레지옹 도뇌르 공로훈장을 받는다.

1912 건강상태가 더욱 악화된다. 독일 뮌헨과 미국 뉴욕에서 각각 르누아르 단독작가전이 열린다. '프랑스 미술 100년전'에 24점의 작품을 출품한다. 5월에는 마르세유에서 로댕과 함께 살롱전 명예회장직을 맡는다. 전신마비의 위기를 맞아 수술을 받는다.

1913 에수아에서 화상 볼라르의 권유로 조각을 한다. 마이욜의 제자 리샤르 귀노와 루이 모렐이 참여하여 르누아르가 형태를 지시하면 두 조수가 조각을 하는 형식으로 진행한다.

〈두 여인과 어린이〉 1912

〈장미를 든 젊은 여인〉 1913

〈앉아 있는 욕녀〉 1914

〈잠자는 오달리스크〉
1915-1917

〈목욕하는 여인들〉 1918

1914 파리 오르세 미술관이 〈머리 빗는 여인〉〈밀짚모자를 쓴 소녀〉〈앉아 있는 어린 소녀〉를 구입한다. 8월 4일 제1차 세계대전이 발발하여 전쟁에 참여한 두 아들 피에르와 장이 부상을 당한다.

1915 다시 심하게 부상당한 아들 장을 만나고 돌아오던 길에 아내 알린이 니스에서 죽음을 맞는다.

1917 '19세기, 20세기 프랑스 미술전'에 작품 60점을 전시한다. 12월엔 마티스가 르누아르를 처음 방문한다. 이후 마티스는 정기적으로 르누아르에게 그림평가를 받기 위해 카뉴를 방문한다.

1919 극심한 고통 속에서 대작 〈목욕하는 거대한 여인들〉을 완성한다. 레지옹 도뇌르 1등 훈장을 받는다. 11월 폐렴을 앓다가 폐출혈로 악화되어 카뉴에서 죽음을 맞는다. 12월 6일 에수아에 묻힌다.

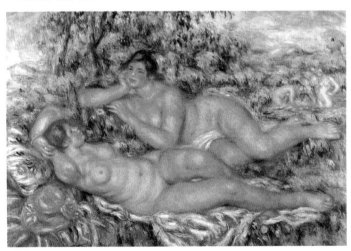

〈목욕하는 거대한 여인들〉 1918-1919

감정의 자연을 만들려고 하는 자의 마법 —시인, 극작가 김경주

르누아르에 대해서 아이잭 신(ISAAC SINN)과 내가 처음 나눈 대화는 '비밀'에 관한 것이었다. 그는 그때 어느 미술대학에서 일주일에 두어 번 학생들에게 미술사를 가르치는 중이었고, 나는 어느 골방에서 르누아르 그림 하나를 벽에 걸어두고 한 달째 눈이 짓무르게 바라보는 중이었다. 그는 사람들이 생각하는 것만큼 르누아르가 낭만적인 화가는 아니었다며 자신이 생각하는 르누아르는 다른 어떤 화가보다 자신의 그림에 비밀을 많이 묻어둔 화가 같다고 했다. 질곡된 삶과 기이한 행각의 영향으로 그림 속에 비의가 넘쳐나는 화가들은 많지만 르누아르 같은 화가는 비교적 선명한 삶을 남겼음에도 정작 남긴 그림은 비밀에 가득차 있다는 것이다. 그림 속에 등장하는 연인들은 일종의 르누아르 내면의 기상예보 같은 것이었는데, 모델이 되어 자신을 바라보는 여인의 눈동자를 통해 르누아르는 그림을 그릴 때마다 다른 세계를 건너가곤 했다는 것이다. 르누아르의 그림을 이해하기 위해서는 어쩌면 르누아르의 '연인들'에 대한 공부가 먼저 필요한 것인지도 모른다고.

그림을 이해해가는 건, 달리 말하면 화가의 눈을 이해해가는 일이다. 르누아르의 눈을 이해해가는 시간이 어떤 비밀을 느끼는 과정 같다고 그는 말했다. 기회가 된다면 보들레르가 재발견한 들라크루아처럼 자신도 르누아르에 대해 꼼꼼히 바라보고 연구해볼 수 있는 시간이 있었으면 좋겠다고 했다. 나는 그때 그의 날카로운 눈매에서 거칠고 미묘한 질감을 발견했는데 그건 뭘까? 어떤 엄격함에 도취된 자들에게서 흔히 볼 수 있는 집요함이라기보다는 자신에게 있는 어떤 천진함으로 세상의 비밀 같은 것을 발견해냈을 때, 정작 그 자신보다는 이쪽에서 발견하는 찰나의 순도 같은 것이었다. 그는 이 책에서 르누아르를 '비밀 중독자'로 묘사해나갔다.

나는 오래된 그림을 대하는 자들의 심연을 이렇게 바라본다. 그들은 잠수함을 타고 그림의 수면으로 내려가 화가가 빚어낸 물감과 선으로 흘러간다. 잠수함을 타고 그림 속을 흘러 다니면서 화가가 그림을 그리던 순간의 '시차'들을 찾는다. 어느 순간, 그 시절 자신의 그림을 그리고 있는 화가의 눈동자와 정확히 마주한다. 이때 그는 하나의 그림을 본다는 표현보

다는 화가의 내면으로 가라앉아 그의 해저에 닿은 것이다, 는 표현을 써야 할지 모른다. 아니 목격했다는 표현이 더욱 어울릴지 모른다. 하나의 그림을 빠져나오기 전, 그는 잠망경을 천천히 그림의 수면 위로 올려본다. 그림 밖은 캄캄하다. 그곳은 비밀의 외부에 해당하기 때문이다. 그곳은 지금 여기 현장이기 때문에 그림은 볼 수 없는 아득한 거리 저편에 있다. 그림과 여기의 거리는 물리적으로는 1m가 채 되지 않지만, 그림 속의 무엇인가를 정확히 '목격'하기 위해서는 '비밀의 시차'가 필요하고, 그 그림과 나의 거리를 측정하기 위해서는 엄청난 순간이 필요하다. 그렇다. 그림은 늘 엄청난 '어떤 순간'을 필요로 한다. 그래서 화가는 늘 자신의 그림 속에서 눈을 감아버린다.

아이잭 신은 어느 날 르누아르에 관한 책을 쓰고 있다고 했다. 그는 미술대학에 강의를 나가고 있지만 미술대학에서 학생들을 가르치는 것에 다소 '회의'를 느끼고 있다고 했다. 자신이 생각했을 때 〈그는 오래 생각하는 편이다〉. 회의란 어떤 신념이나 믿음이 사라지는 순간이 아니라 다른 질문으로부터 시작해야 하는 순간을 견디고 있는 지점이라고 했다. 그것은 르누아르가 필생에 걸쳐 고민해오던 그림의 양식과 비슷한 것이었다. 그는 수많은 그림을 들여다보고 공부하면서도 미술에 대해 무언가를 오래전부터 잘못 물어온 것 같고 지금은 그 물음들에 다른 출구를 열어주고 있는 것 같다고 했다. 그는 미술대학 학생들에게 늘 배려심이 깊은 선생이지만 자신에게는 늘 다른 서사를 강요하는 작업을 해왔기 때문에 그것이 괴롭다고 했다. 그는, 르누아르가 육체를 묘사하는 데 특수한 표현을 보였으며 풍경도 하나의 육체로 볼 줄 아는 뛰어난 정신을 가졌지만 우리가 알고 있는 '자연'에 대해서는 오래 고민하는 자는 아니었다고 했다. 그가 생각했을 때 르누아르에게 있어 '자연'은 풍경이나 육체에 있는 것이 아니라 감정에 있다고 했다. 감정의 자연을 만들려고 하는 자의 마법이 그 '르누아르'로 하여금 그림을 그리도록 했다는 것이다. 이렇게 말하며 평소 완벽하게는 솔직하지 않은 그답지 않게, 르누아르 그림에 최대한 자신을 초대하려고 노력하고 있다고 다소 모호한 말을 하곤 했다. 나는 그 말의 뜻을 훗훗하게 느꼈다. 나 역시 스스로 글을 쓰는 행위란, 늘 언어가 지니고 있는 감정을 자신의 자연에 초대하려는 노력으로 해석해왔기 때문이기도 했고, 그러한 미적 작업들을 우리가 지금까지 어떤 '비밀의 재능'으로, '비밀의 계급'으로 부르고 있구나 하는 생각이 들었기 때문이었다.

오래 떨어져 살아왔지만 같은 부모를 모시고 있는 듯한 느낌 때문에 나는 이후로 그와 자주 다투었다. 그는 '미'에 있어 인상과 도취가 무엇인지 정확히 알고 있는 사람이었고, 나는 그가 그사이 여러 가지 지름길(?)을 포기하고, 자신의 아틀리에를 포기하고, 자신이 고민할 수밖에 없는 것을 고민하는 모습을 보며 그가 쓰고 있다는 르누아르에 관한 책이 문득 궁금해졌다. 그가 말하고자 하는 르누아르의 윤곽과 색조가 이 책에 진하게 묻어나는 것은 아마도 그 때문이리라. 그는 적어도 다른 사람들이 말하는 르누아르가 아닌, 자신이 보는 르누아르를 여행해보고 싶었던 것이다. 예술가에게 있어 그러한 태도는 화상을 입는 것과 다름없는 것이다. 그는 어쩌면 르누아르의 후원자가 되기보다는 르누아르의 다른 붓이 되어 말하고 싶은 것이 있었는지도 모른다. 그는 밤마다 원고를 오래 고치고 수정했다. 이 책은 그만의 방식으로 독특하고 고유하게 꾸민 르누아르 살롱이다.

'비밀'에 대해 그와 내가 다시 이야기를 나눈 것은 한참 후의 일이다. 그는 공포의 순간에 대해서 내게 자주 묻곤 했다. 어두운 길을 가다가 문득, 어떤 정적의 지점에서 알 수 없는 공포를 의식할 때 가장 끔찍한 순간이란 혼자 그것을 목격할 때보다, 오히려 곁에 있는 사람의 표정에서 같은 것을 느끼는 표정을 발견했을 때라고 그는 말했다. 서로의 얼굴을 통해 공포를 확인하는 순간의 느낌을 아느냐고. 나는 그것은 상대의 얼굴에서 자신의 얼굴을 보았기 때문일 것이라고 동의했다. 아마도 그것은 르누아르가 드가를 일생 동안 예찬했던 것처럼 둘은 같은 '비밀의 내부'에 존재하고 있다는 두려움과 확신 때문이었을 것이다. 이 책이 르누아르의 풍성하고 화사한 빛의 이면에 숨어 있는 비밀의 질감과 이감을 발견하는 책이 되었으면 좋겠다. 하나의 그림 제목을 기억하기 위해 애쓰고 연대기를 기억하기 위해 애쓰는 자의 노력보다, 그가 그린 그림 속의 강수량을 간파해내고 지금까지도 엄청나게 그 물이 불고 있음을 보지 못한다면, 우리는 모두 독설가가 되거나 문외한이 될지도 모른다. 저자인 아이잭 신은 이 책을 쓰기 위해 '에콜 데 보자르'에 들어가지는 않았지만 르누아르가 관절염에 걸려 떨리는 손목에 붓을 묶어 사용한 그 가느다란 붓털이 바람에 흩날리는 상상을 몇천 번은 했을 것이다.

'흐리거나 비가 오는 날은 화폭 안에서 어지럽게 서로 몰두한다.'